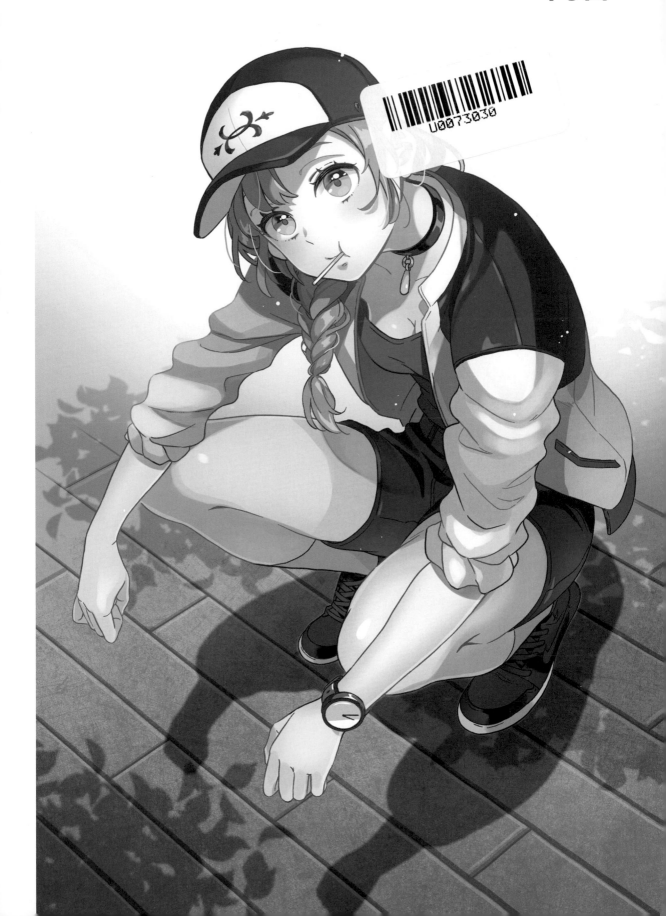

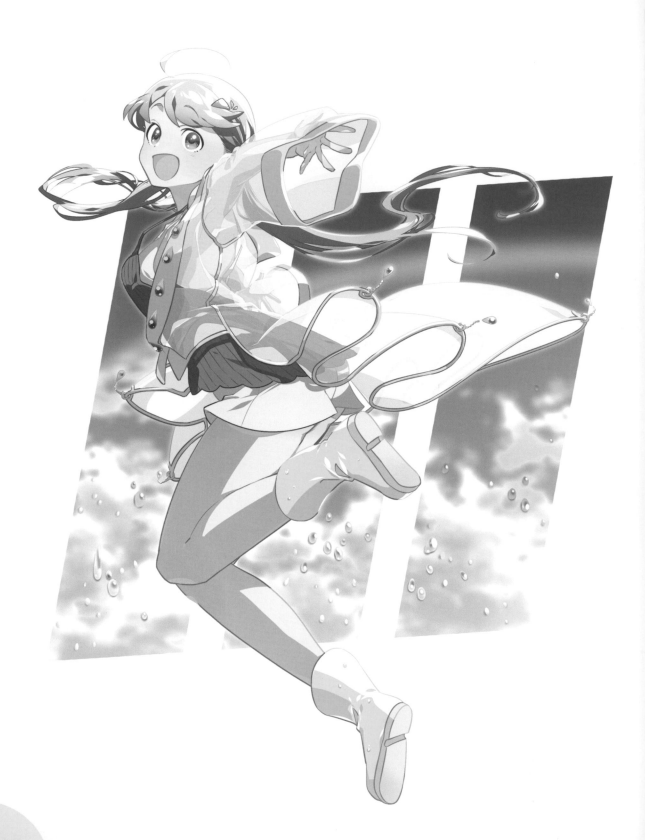

① 姿勢提案

我想畫充滿躍動感的姿勢，因此我讓人物不受地面或重力的限制浮游在空中，自由地伸展手腳。這裡我選擇畫面看來較為平穩的《A案》。

《A案》　　　　《B案》

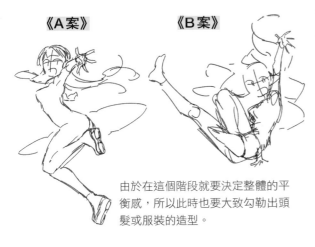

由於在這個階段就要決定整體的平衡感，所以此時也要大致勾勒出頭髮或服裝的造型。

③ 在裸體的狀態下　　確認肌肉的連結

將圖片放大，仔細畫每個部位（畫骨架時須一邊觀察整體一邊畫）。

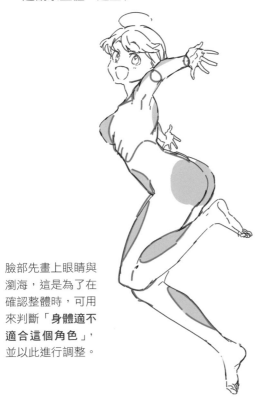

臉部先畫上眼睛與瀏海，這是為了在確認整體時，可用來判斷「**身體適不適合這個角色**」，並以此進行調整。

② 調整姿勢

接著調整提案中的姿勢。在平緩的曲線（胸部與腹部、背部與臀部等）間加入有稜有角的線（肋骨、腰），就能為身體曲線做出緩急變化。另外，手臂或腿等沒有彎曲的線條若能畫得柔軟圓滑一點，看起來會更像真人的動作。在這個階段，還不太需要留意正確性，可以自由發揮。

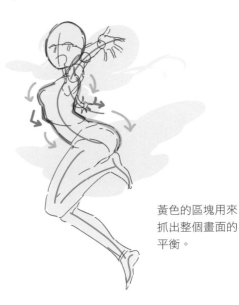

黃色的區塊用來抓出整個畫面的平衡。

④ 完成草稿

在③的圖上覆蓋衣服。鬆垮垮或輕飄飄的服裝可以讓插圖看起來更生動，動作更有力，表現角色「充滿元氣」的屬性。

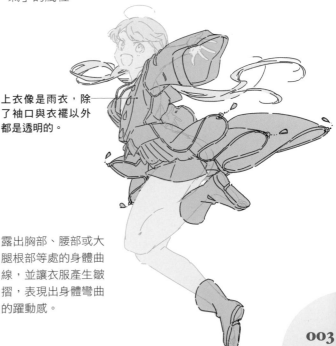

上衣像是雨衣，除了袖口與衣襬以外都是透明的。

露出胸部、腰部或大腿根部等處的身體曲線，並讓衣服產生皺摺，表現出身體彎曲的躍動感。

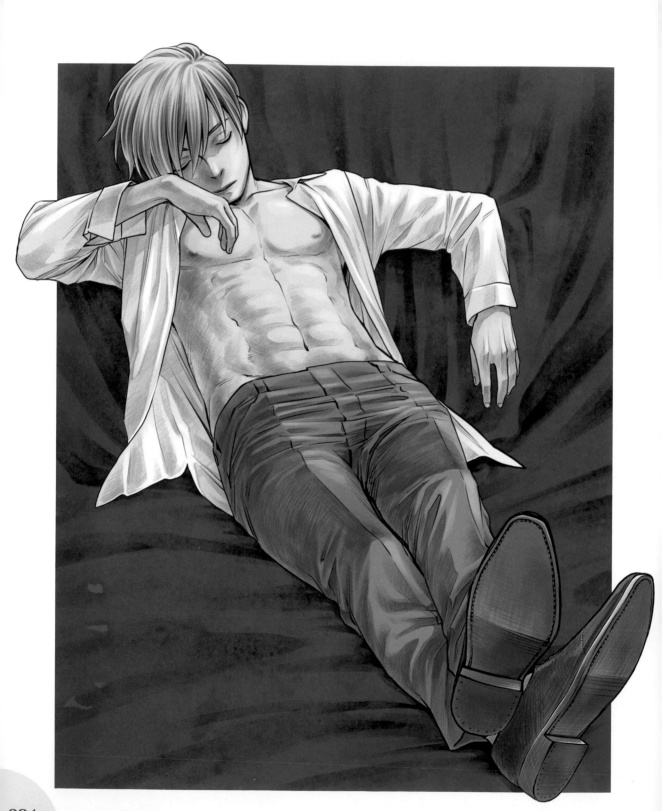

①姿勢提案

決定想畫的主題，並畫出大致的姿勢。這次我畫的是倦怠的男性。

②調整構圖與角度

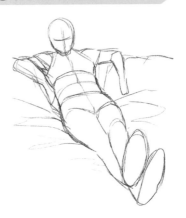

接下來調整姿勢，使構圖看來更穩定、清楚。由於我覺得正面很難突顯腿或腹肌的魅力，所以稍微把視角往斜上方調整。

③進一步改善

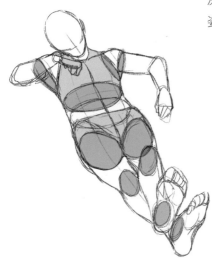

決定好構圖後，接著是改善細節。從各個方向審視人物姿勢，改正姿勢的不自然之處，並調整頭部、手肘、臀部與腳等部位的位置。

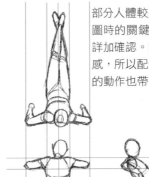

部分人體較厚實的地方與其角度是繪圖時的關鍵（左圖上色區塊），必須詳加確認。因為我想表現四肢的乏力感，所以配合主題，讓臉的角度與手的動作也帶有情緒。

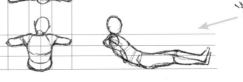

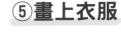

④在裸體的狀態下
　確認肌肉的連結

⑤畫上衣服

用裸體確認角度的同時，仔細畫上衣服。之後接著描線與上色。作畫時留意立體感，用線條描繪出陰影，最後再上色就完成了。

由於穿上衣服會讓身體曲線變得不清楚，所以先用裸體檢視草稿。注意人體表面的流向（主要是手臂的扭轉，以及腰、膝蓋等關節處改變角度時的流向變化）。

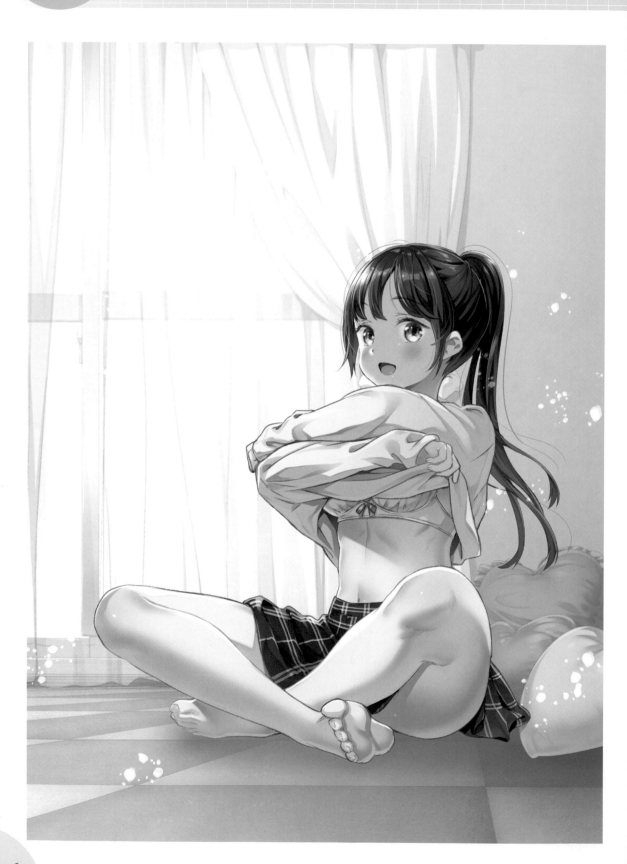

①姿勢提案

我提出2種粗略的姿勢草案。

《A案》

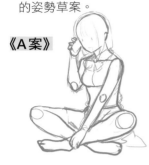

《B案》

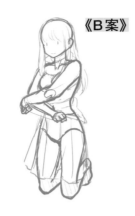

先畫出簡單的人體素體，在決定姿勢後仔細畫上衣服或頭髮。雖然素體畫起來簡單，不過作為透視或頭身比基準的部分必須畫得容易理解，譬如鎖骨、手肘、胯下、膝蓋等處。

如果能先記住自己身體各部位的大致比例，繪畫時會很方便。

②草稿

最後決定選擇A案混合B案的姿勢。

❶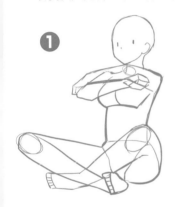

首先畫單純的素體。為了避免產生歪曲，盡可能用最簡單的線條畫出直線般的身體。身體疊在一起而看不見的部位也要仔細畫上去。

❷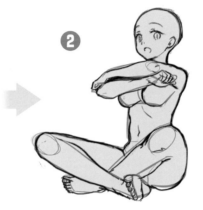

以素體為基礎進行潤飾。原先畫成直線的手臂、胸部、腹部、腿部等處畫出肌肉的凹凸起伏，以表現人體的柔軟感。

❸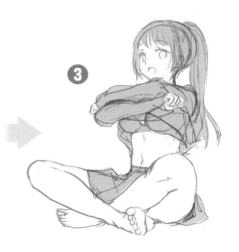

素體畫上頭髮與衣服。

③描線

謄清草稿，並完成線稿。

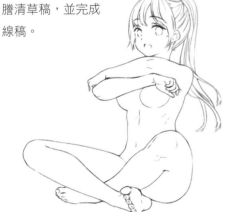

如這個姿勢般，手臂重疊部分不好畫的插圖，有時候也可能在素體上就先進行描線了。

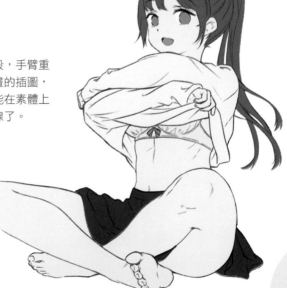

繪畫技巧！ 完全解說

50個人物素描關鍵點

──不需要看著對象物，也能畫出自然的人物

長沢都呂 著
（Universal Publishing）

楓書坊

前言 長沢都呂（Universal Publishing）

在本書《50個人物素描關鍵點》中，將會介紹從勾勒外形時的一些小訣竅，到作畫時的心理準備等多種不同面向的技巧。不過這些重點一言以蔽之，就是「**善用頭腦繪畫**」而已。

繪畫原本是自由的。各種創作表現都是讓人變得更加自由的行為。

雖然交給感性、隨心繪畫是非常快樂的事，不過各位是不是煩惱著每次都只能畫出相似的圖，總是解決不了作畫上的毛病呢？

想畫的圖與實際畫出來的圖有巨大落差的人，以及雖然靠著自學努力，但仍對自己畫出來的圖有所不滿的人，甚至是對描繪人物根本毫無頭緒的人。
各位想不想突破自己，登上下一階段的階梯呢？

本書採用**美術解剖學**的理論，藉此學習人體構造與各部位活動的機制。本書的目的在於幫助讀者將人體的外形與動作徹底記入腦中，如此一來，即使沒有實際的模特兒或照片資料，也能畫出某種程度上形態準確的人體，可說是相當正統的美術技法書。

另外，本書最大的特徵之一便是「**批改式教學**」。在錯誤範例中，也有許多我過去所繪製的詭異插圖。其實，我原本是沒有「邊想邊畫」這個習慣的人。
當時的我就算發現有些地方很奇怪，但無論怎麼修改就是畫不好，最後也只能死心放棄。
如果沒有知識，當然就沒有能力修正；有些「自由」，是必須靠知識給予的。

透過「批改式教學」，各位可以看到「明顯很奇怪的圖、說不出來哪裡奇怪的圖」進行修正的過程。這麼一來，對於如何將知識運用在作畫上，各位應該可以了解得更具體、更透徹吧。

自下一頁起，將會概略介紹插圖修改的流程。此外，也一併整理了本書5章各個章節的核心觀念。還請各位一同閱覽。
若本書能為各位提供些許幫助，便是我無上的喜悅。

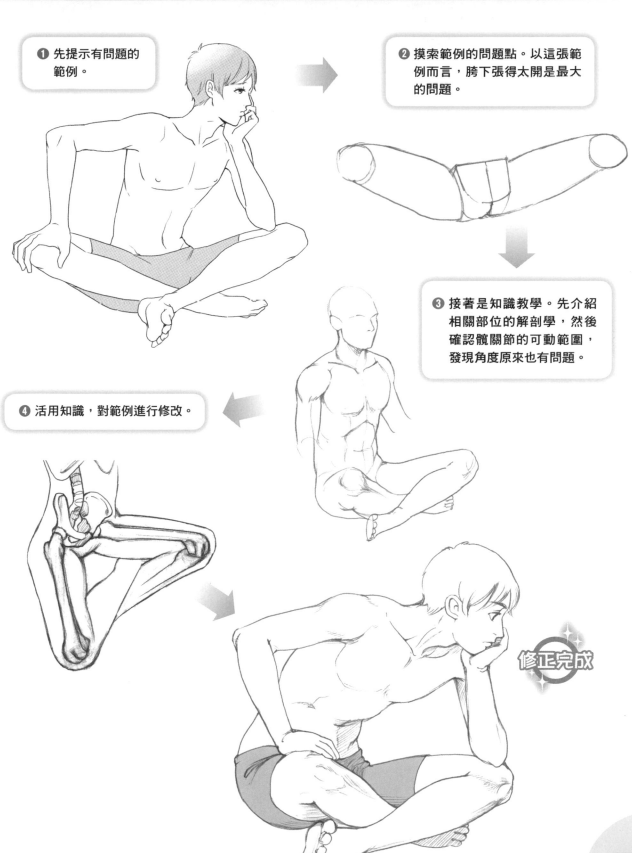

❶ 先提示有問題的範例。

❷ 摸索範例的問題點。以這張範例而言,胯下張得太開是最大的問題。

❸ 接著是知識教學。先介紹相關部位的解剖學,然後確認髖關節的可動範圍,發現角度原來也有問題。

❹ 活用知識,對範例進行修改。

修正完成

❖ 第1章「身體有連在一起嗎？」

《骨架的重要性》

看到人物畫時若覺得有種「不協調感」，多半都是因為全身各部位沒有好好連在一起。掌握**整體的連結**最好的工具，就是**骨架**。

本書採用稱為「**人體模型**」的骨架。

《美術解剖學的必要性》

如果想掌握**各個部位的連結**，描繪出寫實的肉體表現，那麼美術解剖學的知識便是必要的。

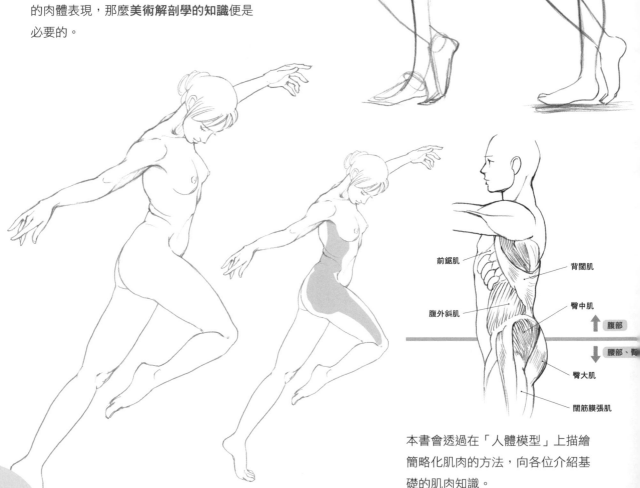

前鋸肌

腹外斜肌

背闊肌

臀中肌

⬆ 腹部

⬇ 腰部、臀部

臀大肌

闊筋膜張肌

本書會透過在「人體模型」上描繪簡略化肌肉的方法，向各位介紹基礎的肌肉知識。

❖ 第2章「按自己習慣與喜好描繪的臉……要不要再一次確認那張臉呢？」

在漫畫類插圖中，細節被省略最多的就是臉部與頭部。由於許多人都是無意識下按自己的習慣來作畫，所以自己往往不會察覺奇怪的地方。雖然頭在全身來看不是特別大的部位，但說**頭部表現能支配整體的方向性**一點也不為過。

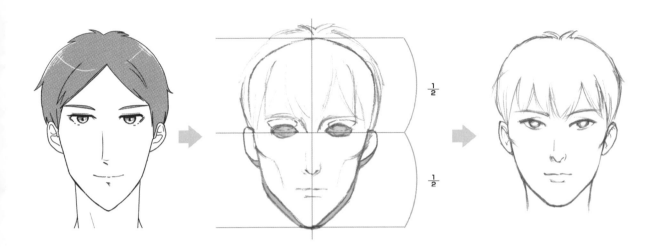

依照對身體比例與骨骼的知識，檢查平時的臉部作畫是否有問題。另外，也藉由寫實的素描學習各部位的形狀。

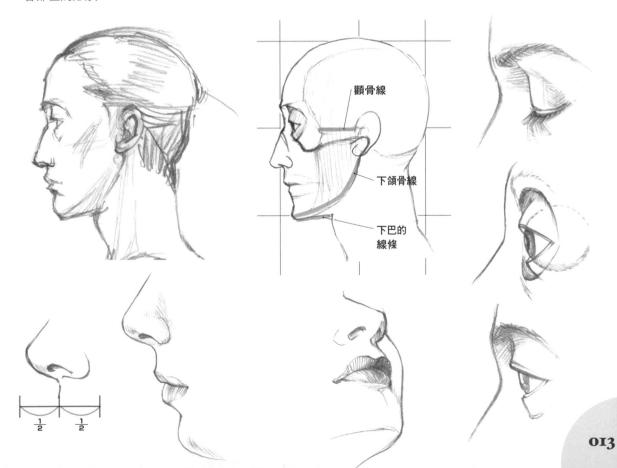

脖子跟軀幹、手臂與軀幹沒有連在一起 等等 …… 肩膀附近的身體連接經常是作畫上的一大難點。

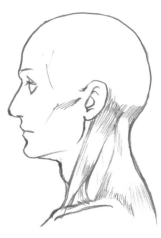

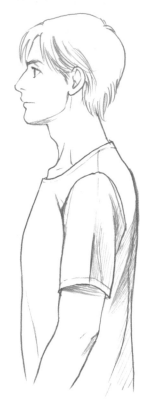

其實脖子會稍微往前傾，並不是呈一直線。此外，背面的斜方肌、正面的胸大肌都是有厚度的。

《肩帶》

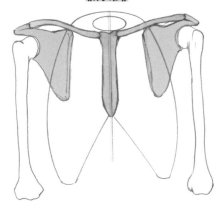

重要的是**肩帶**。胸骨、鎖骨、肩胛骨共同圍繞胸廓，形成拱狀，並聯合移動手臂。

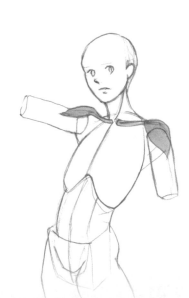

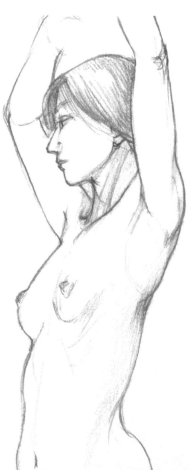

《肩膀周圍的體表標誌》

❖ 第4章「以腿部為主角的姿勢」

坐下與打鬥等等，都是在描繪腿部時相當困難的姿勢。關鍵在於**髖關節**與**膝關節**。因為兩者會聯合動作，所以腿部的開闔程度會隨膝蓋的動作而有所變化。

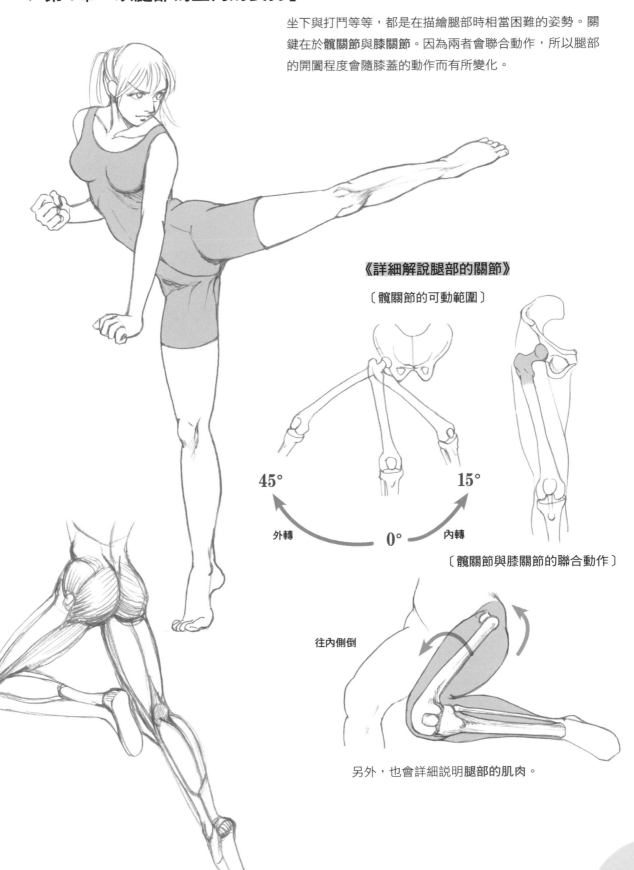

《詳細解說腿部的關節》

〔髖關節的可動範圍〕

45°　外轉　　0°　內轉　15°

〔髖關節與膝關節的聯合動作〕

往內側倒

另外，也會詳細說明腿部的肌肉。

本書並非推薦各位不要看著物體作畫，作畫者的工作就是觀察物體，甚至可以說，請各位**抓住所有機會來觀察物體**。之所以這麼說，是因為已經學會如何「邊想邊畫」的各位，已不是過去的你了。各位應該「**可以看見以往看不見的事物**」了。

第5章是應用、發展篇。只要帶著醒悟後的眼光，就能輕鬆畫出更生動的姿勢，或大膽地採用更接近Q版的誇張姿勢。

目錄

第 1 章　身體有連在一起嗎？　021

第 **4** 章　**以腿部為主角的姿勢**　125

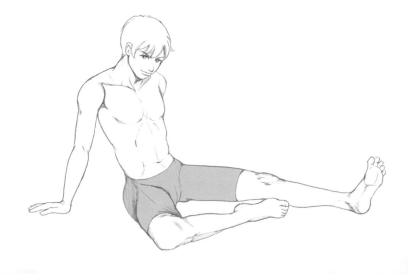

身體有連在一起嗎？

在描繪漫畫或插圖的人物時，不可能每次都可以看著模特兒進行作畫，必須拼湊作畫者本身了解的資訊，盡力將圖畫完成。但是，這些資訊很多時候都是作畫者自己的臆測或成見，並不符合真實。在本章中，會從多個角度來檢驗這些錯誤的資訊。

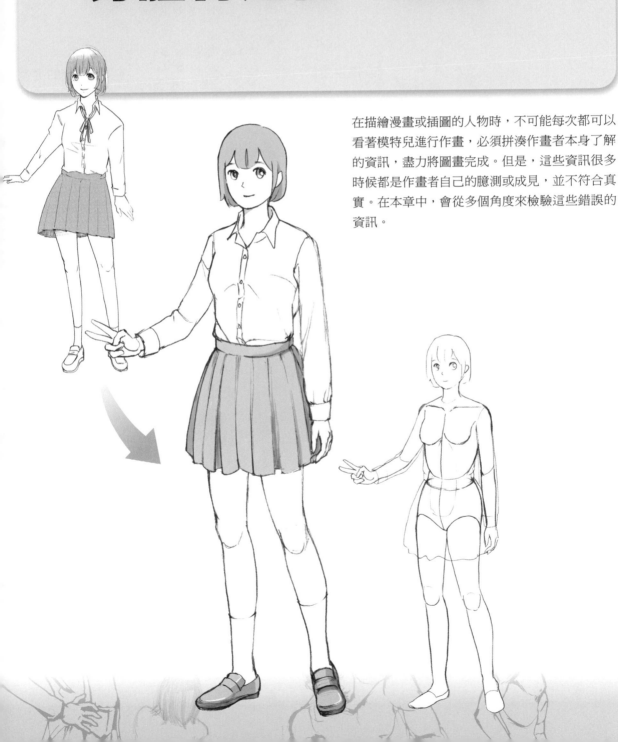

01 思考整體的連結

即使是對畫畫沒什麼興趣的人，當看到形態詭異的人物畫時也能瞬間察覺不協調感。

這是因為對人類而言，人類本身就是平日最常見到的物體，**人的形狀早就深深烙印在腦中了**，所以才能憑直覺立即發現圖畫的詭異之處。

那麼，我們可以憑藉這種直覺與記憶，在紙上重現人的身體嗎？

我想各位應該都已經切身體會過，這是多麼不容易的事了吧。

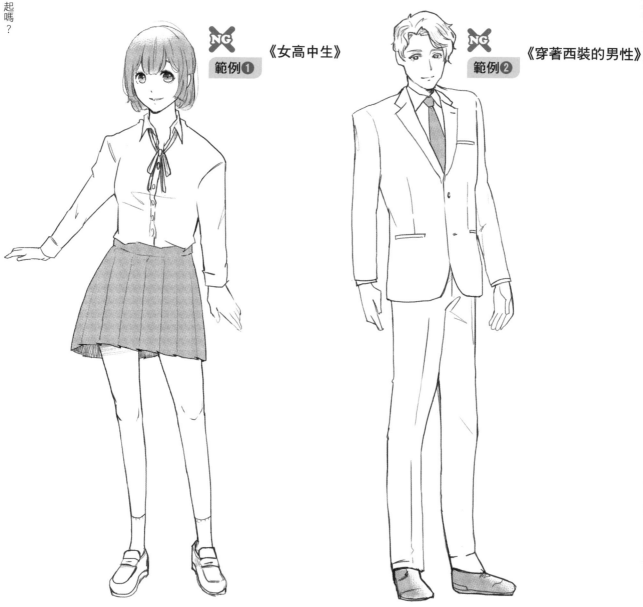

《女高中生》 範例❶

《穿著西裝的男性》 範例❷

記憶其實是模糊、籠統的東西。想描繪人體，必須擁有**明確的知識**。在上圖範例中，乍看之下會不會覺得奇怪呢？能夠發現什麼奇怪的地方嗎？

關鍵 **01** 不厭其煩地檢查自己的圖畫

當發現人物畫看起來很奇怪時，多半都是因為**人物的身體沒有妥善連結在一起**。接下來試著仔細檢驗範例吧。

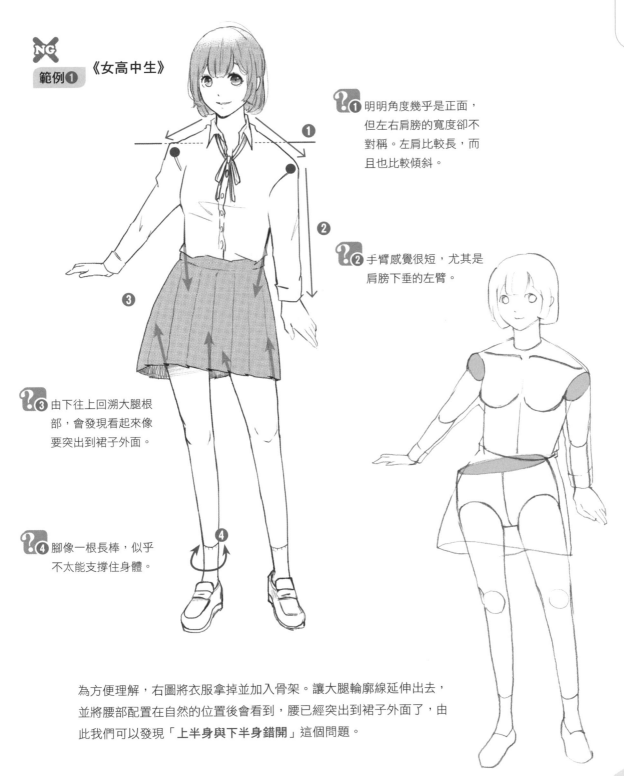

NG 範例① 《女高中生》

① 明明角度幾乎是正面，但左右肩膀的寬度卻不對稱。左肩比較長，而且也比較傾斜。

② 手臂感覺很短，尤其是肩膀下垂的左臂。

③ 由下往上回溯大腿根部，會發現看起來像要突出到裙子外面。

④ 腳像一根長棒，似乎不太能支撐住身體。

為方便理解，右圖將衣服拿掉並加入骨架。讓大腿輪廓線延伸出去，並將腰部配置在自然的位置後會看到，腰已經突出到裙子外面了，由此我們可以發現「**上半身與下半身錯開**」這個問題。

NG 範例❷ 《穿著西裝的男性》

雖然身體看起來姑且還連著，但就是有種不穩定、快要倒下的怪異感。其實，這個身體的上半身與下半身也是各自分開的。

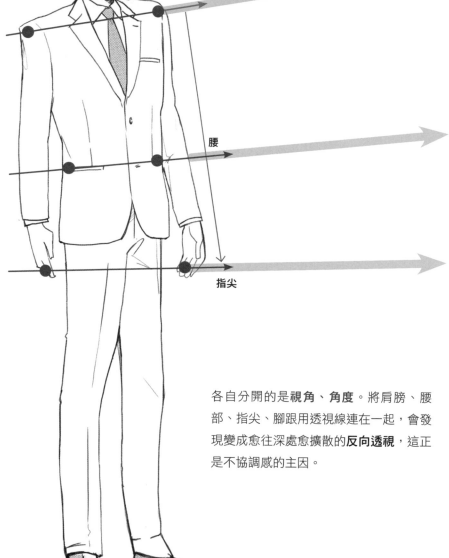

上半身

由上往下看的俯瞰視角。

肩

下半身

從正面看的視角。

腰

指尖

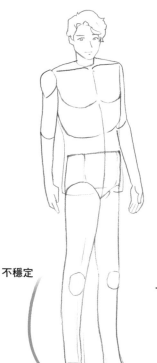

不穩定

各自分開的是**視角**、**角度**。將肩膀、腰部、指尖、腳跟用透視線連在一起，會發現變成愈往深處愈擴散的**反向透視**，這正是不協調感的主因。

拿掉衣服後（左圖），反向透視的弊病就更顯眼了。右腳比左腳短，所以沒辦法站穩，看起來像要**往旁邊倒下**。

關鍵 02 一定要畫骨架

為了描繪出各部位準確連結的人體，最重要的就是**畫骨架**。即使是可以熟練描繪人物的專家，也都會先從骨架開始畫。突然就從臉開始畫，往往只會導致失敗。善用骨架捕捉整個身體的流向，並培養自己的眼光吧。

《用來抓住流向的骨架》

以**脊椎線條（正中線）**為核心，串聯起全身的流向，藉此來掌握躍動感。

《用來抓住量感的骨架》

將整個人體視作立體的**塊狀物**所連起來的物體。

如上圖般視用途不同，骨架也有著多種多樣的畫法，不過下一頁起要介紹的骨架是以骨骼為重點，能進行多種應用的「**人體模型**」。

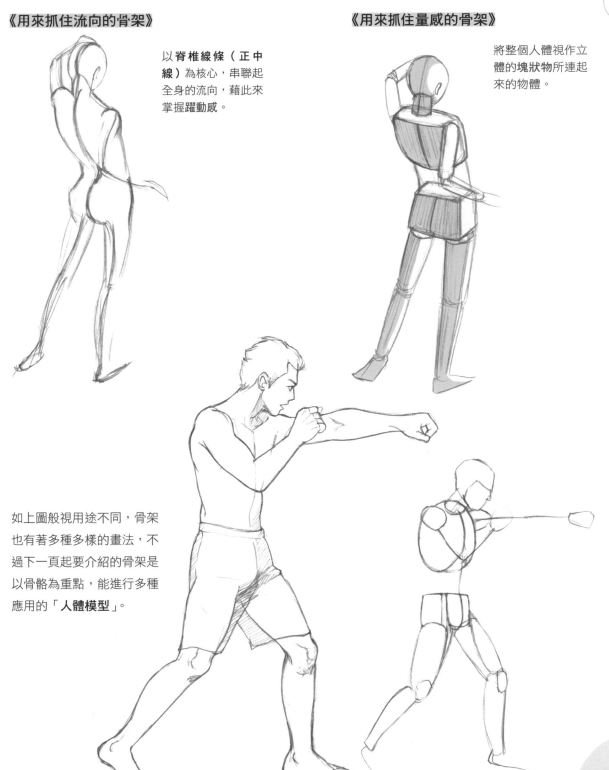

人體極為複雜，描繪起來是相當困難的事，因此必須進行簡略化與圖形化。如此一來，我們才能掌握住整體的躍動感與立體的構造。

從身體各部位找出能進行多種應用的基本型態，並畫出簡略化的「骨架」。

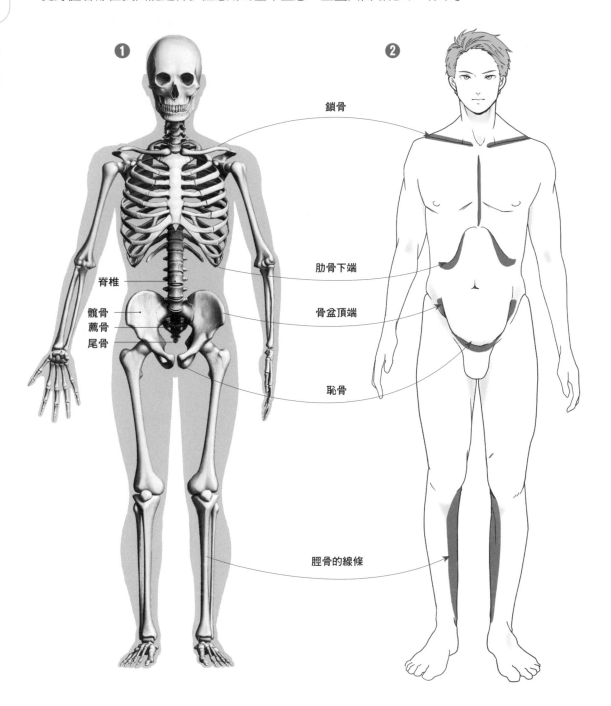

❶ 鎖骨
肋骨下端
脊椎
髖骨
薦骨
尾骨
骨盆頂端
恥骨
脛骨的線條

❷

❶ 基本上最重視的是**骨骼**。
❷ 這些骨頭突出體表的地方，就是描繪人體時的**標記**（**體表標誌**）。

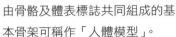
基本骨架「人體模型」

由骨骼及體表標誌共同組成的基
本骨架可稱作「人體模型」。

鎖骨是活動手臂、連
結肩膀與脖子的重要
線條。

胸部

胸部可以看成是
直接反映肋骨與
胸廓形狀的一個
蛋形。

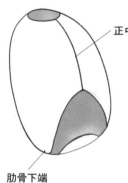

正中線

肋骨下端

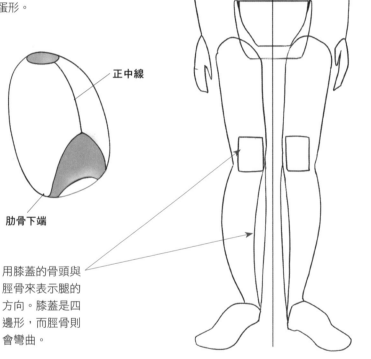

腰部

骨盆頂端

恥骨線條

在腰部，為了掌握腰的量感
與方向性，可以使用方盒來
代替腰部構造。方盒上方的
左右兩個邊相當於骨盆頂端
的線條。

用膝蓋的骨頭與
脛骨來表示腿的
方向。膝蓋是四
邊形，而脛骨則
會彎曲。

Check

關鍵在於U字形。方盒
的大小與傾斜程度可以
隨機應變，自由設定。

在這個階段，手臂與腿
只要畫成簡單的圓柱就
OK了。

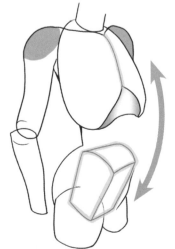

方盒這個工具只是用來
掌握腰部與胸部之間的
傾斜關係，沒有形狀上
的限制。

❖ 使用「人體模型」嘗試描繪各式各樣的姿勢

人體模型的中樞就是**頭部、胸部、腰部**，以及串聯起這些部位的**正中線**。

《❶挺起胸部的性感姿勢》

這是挺起胸部，
身體反弓的姿
勢。因為腰部大
幅往後拉，**所以
可以看見腰部方
盒頂部的面。**

《❷仰視的姿勢》

由於是從下往上看的角
度，所以**胸部的蛋形受
到了壓縮。**

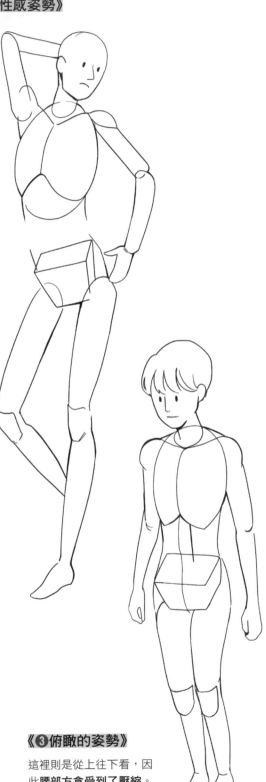

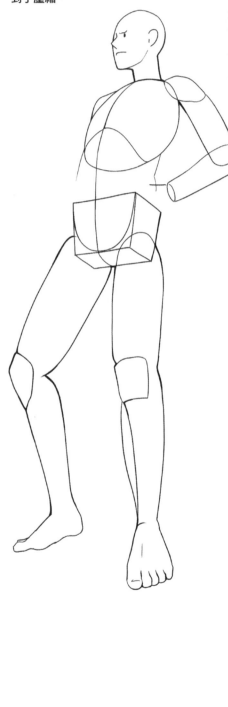

《❸俯瞰的姿勢》

這裡則是從上往下看，因
此**腰部方盒受到了壓縮。**

正因為是難以捕捉形狀的困難姿勢，才能完
全發揮「人體模型」的力量。

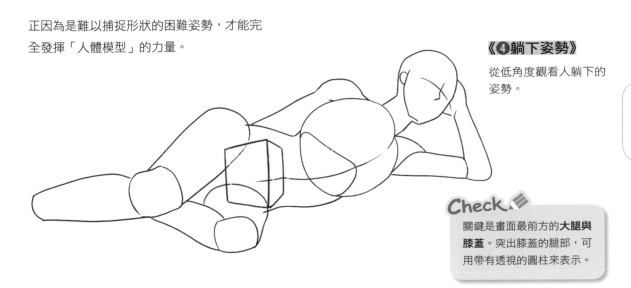

《❹躺下姿勢》

從低角度觀看人躺下的
姿勢。

Check

關鍵是畫面最前方的**大腿與
膝蓋**。突出膝蓋的腿部，可
用帶有透視的圓柱來表示。

《❺四肢著地的姿勢》

透過鎖骨的V字形曲線推算出肩膀位置，
然後畫出壓在地上的雙手。

《❻扭腰的姿勢》

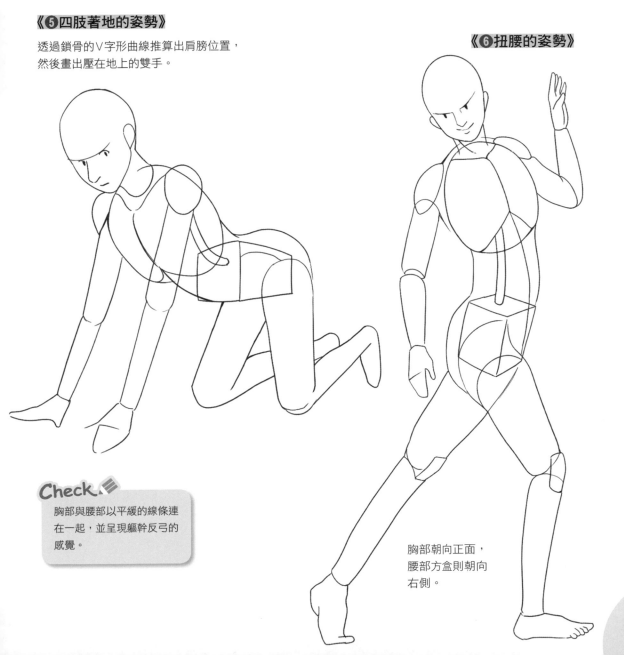

Check

胸部與腰部以平緩的線條連
在一起，並呈現軀幹反弓的
感覺。

胸部朝向正面，
腰部方盒則朝向
右側。

修改上下分離的問題

畫出從頭頂到腳尖的**中心線**（在本書裡會同時並用貫穿軀幹的「正中線」，與包含手臂或腿部在內的「中心線」兩個詞語），讓人物站直。

胸部

腰部

膝蓋

先統一上下分離的身體方向。這邊我設定成稍微朝向斜前方。

Check✎

讓胸部、腰部、膝蓋的**方向對齊**。

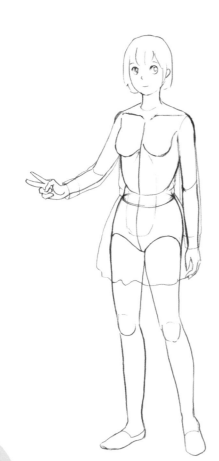

修正完成

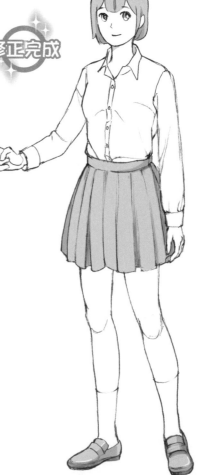

重新設定姿勢的細節。修改裙子不自然的飄起，也讓原本不知道在做什麼的右手做出明確手勢。

❖ 使用「人體模型」訂正 ✕ 範例❶ 《穿著西裝的男性》！

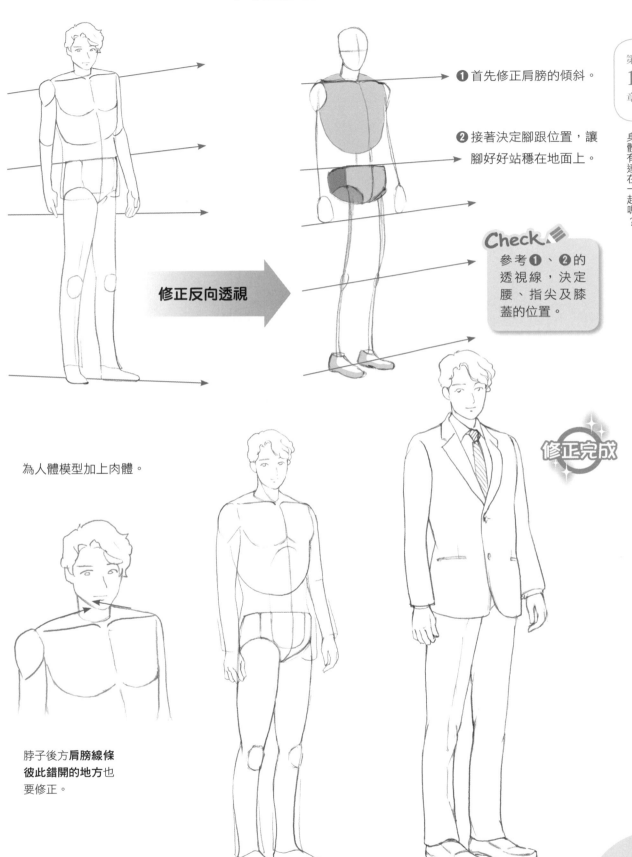

修正反向透視

❶ 首先修正肩膀的傾斜。

❷ 接著決定腳跟位置，讓腳好好站穩在地面上。

Check.
參考❶、❷的透視線，決定腰、指尖及膝蓋的位置。

為人體模型加上肉體。

脖子後方**肩膀線條彼此錯開的地方**也要修正。

修正完成

美術解剖學的必要性

「人體模型」雖是方便好用的工具，但光只有這樣也稱不上寫實的人體表現。為了描繪寫實的人體，必須**了解各部位肌肉的形狀與活動時產生的變化。**

NG
範例❸ 《不了解肌肉的形狀》

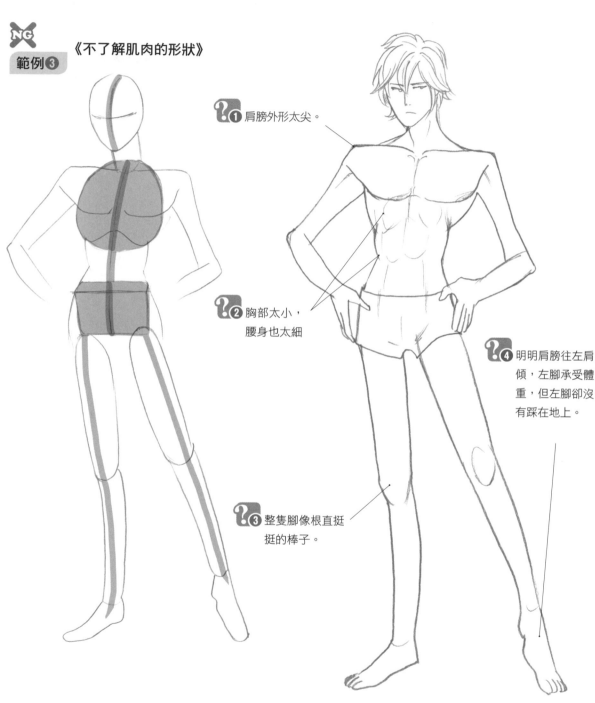

❓1 肩膀外形太尖。

❓2 胸部太小，
腰身也太細

❓3 整隻腳像根直挺
挺的棒子。

❓4 明明肩膀往左肩
傾，左腳承受體
重，但左腳卻沒
有踩在地上。

這裡選擇很單純的姿勢。雖然藉由人體模型找到了中心軸，
整個身體都有連在一起，但是對於**肌肉的知識**卻含糊不清，
使人物看來很不自然。

 範例❹ 《肌肉沒有連在一起》

姿勢不夠明確。雖然擺出了性感姿勢，可惜沒有躍然紙上的感覺，反而給人一種各部位肌肉沒有連在一起，彼此分離的印象。

上半身（胸部）與下半身（腰部）的平衡不好，大腿看起來粗得過頭了！

 ❶ 鎖骨線條中途斷掉。

❷ 脖子與肩膀不自然地連在一起。

❸ 喉嚨到胸部連成了一條線。

❹ 肚子、腰及大腿之間也沒有界線。

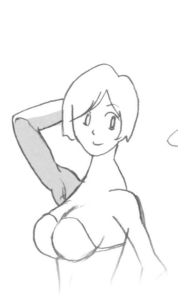

❺ 軀幹與右肩不知如何連結在一起。

❻ 腳好像緊緊地固定住。

整體而言，輪廓線幾乎都是一筆劃就完成，看起來就像充氣玩偶。

03 為人體模型加上肌肉

　　各位不需要將美術解剖學想得太難。肌肉的詳細知識暫且不提，這裡只會盡可能提供簡單明瞭的資訊。只要掌握各部位的肌肉特徵，將簡略化的肌肉放到「人體模型」上即可。

胸部

在胸部的蛋形構造上放上胸大肌。

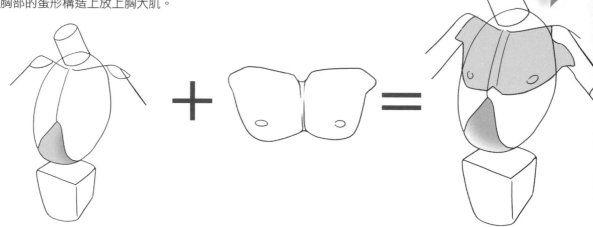

關鍵 03

胸大肌
附著於鎖骨上

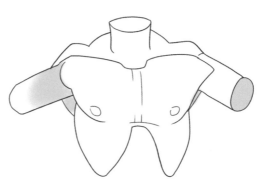

❖ 女性的胸部

先在蛋形上放上胸大肌，然後再疊上乳房。

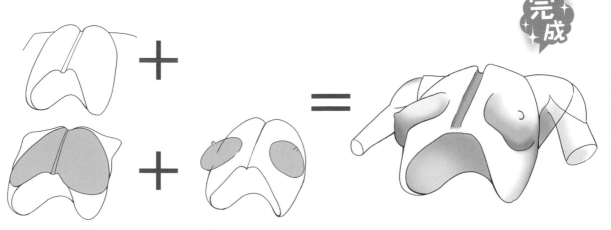

蛋形＋胸大肌＋乳房

胸部與腰部間有什麼東西？

胸部：肋骨保護心臟與肺等
重要器官。

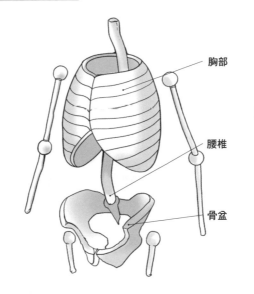

胸部

腰椎

骨盆

腹部：由於此處並未受到堅
硬的骨頭覆蓋，所以
能夠以此為基點做出
各種姿勢。

腰部：骨盆像是一個盛接腹
部內臟的水桶。

❖ 腹部（連結胸部與腰部）的肌肉

腹直肌

在正面連結胸廓與骨盆
的肌肉。如果此處的肌
肉發達，會分成6塊。

下端與恥骨連在一起。

腹外斜肌

從側面包覆並同時保護
腹部。

下端與骨盆上緣連在一
起。此處肌肉發達的
人，會與其他腰部肌肉
產生明顯的分界線。

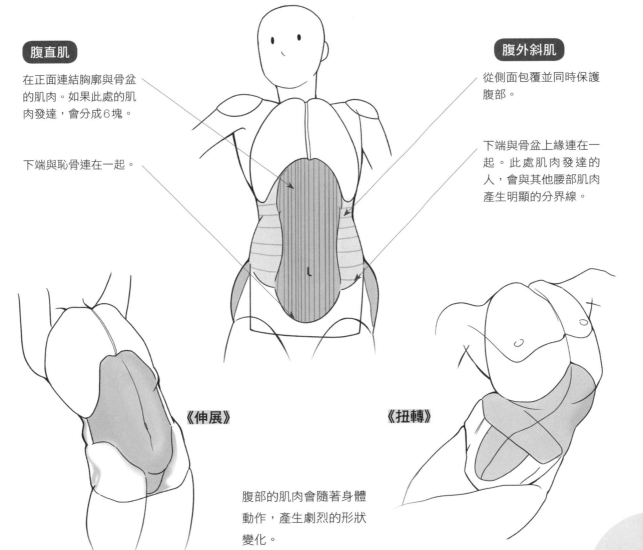

《伸展》

《扭轉》

腹部的肌肉會隨著身體
動作，產生劇烈的形狀
變化。

腰部

從正面觀看這個部位時，骨盆的位置會影響形狀，肌肉的流向也
會從此處延伸到大腿。

❖ 「腰部」的體表標誌

骨盆的**髂嵴**是腰的起
始處，也是下方大腿
根部的標記，而**恥骨**
則是腹部肌肉與胯下
的分界線。

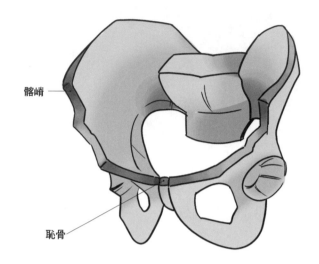
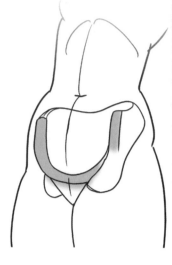

髂嵴

恥骨

《如果將骨盆與方盒合在一起……》

但是如果只靠骨盆的形狀，還是難以掌握
包含臀部在內整個腰部的量感。因此，為
了能大致掌握腰的大小與方向性，可以使
用**方盒**這項工具。

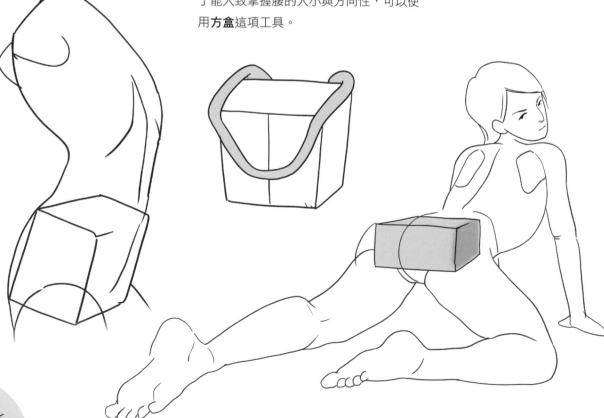

❖ 隆起於「腰部」的肌肉

Check!
《人體模型「腰部」的重點》

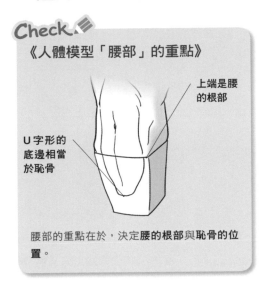

上端是腰的根部

U字形的底邊相當於恥骨

腰部的重點在於，決定**腰的根部**與**恥骨**的位置。

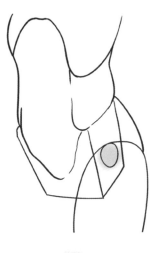

接著再添加臀部與大腿的肌肉。側面的圓形記號是髖關節，也是股骨插入軀幹的洞。

正面圖

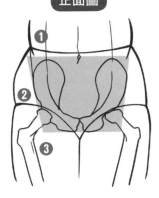

左圖中腰到大腿連成一體，下半身變成一整塊連續的區塊。其實❶腹部❷腰部❸腿部都必須看成是個別的區塊。

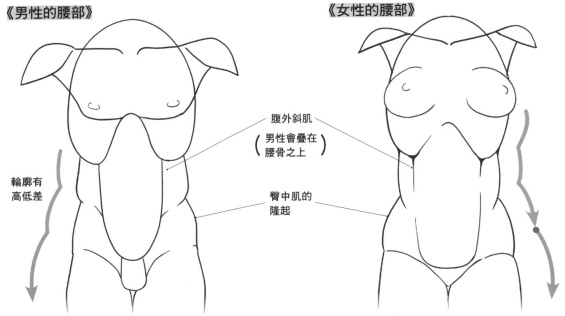

《男性的腰部》

輪廓有高低差

比起女性，男性的骨盆**寬度更狹窄**。

腹外斜肌
（男性會疊在腰骨之上）

臀中肌的隆起

《女性的腰部》

由於女性的臀中肌附近會附著脂肪，所以隆起較大，與大腿肌肉的分界線比男性還要明顯。

腰與腿的連結

❖ 到哪裡是腰，從哪裡開始是腿？

股骨插入骨盆下側，與骨盆連在一起。

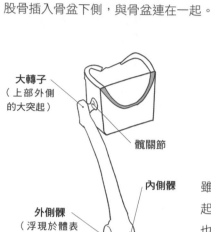

大轉子（上部外側的大突起）

髖關節

內側髁

外側髁（浮現於體表的突起）

雖然若以骨骼為基準思考，腿的起始處是股骨與骨盆的連接處，也就是「**髖關節**」……

但若以肌肉為基準思考，活動腿的肌肉從**骨盆上方（髂骨）**就已經開始了。

關鍵 **04** 大腿分成 2 個部分

❖ 隆起於腿部的肌肉 —— 腰與腿如何連結在一起

《正面》

以骨盆上端（髂骨）為起點的大腿肌肉有①～③這3條。

大腿依縫匠肌，分成①與②2個不同部分。在縫匠肌外側，還有一組稱為**內收肌群**的其他肌肉。

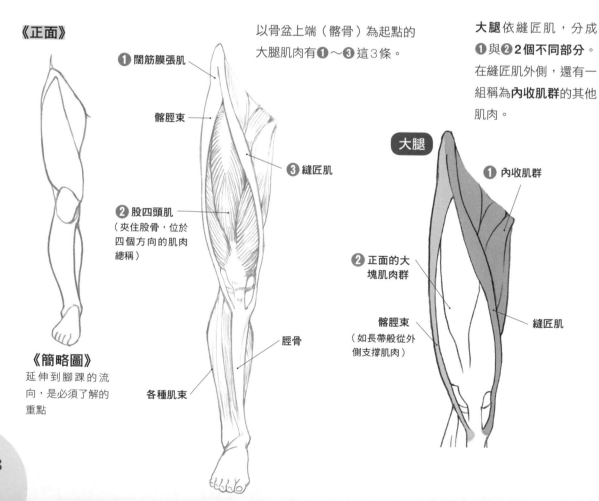

① 闊筋膜張肌

髂脛束

③ 縫匠肌

② 股四頭肌（夾住股骨，位於四個方向的肌肉總稱）

脛骨

《簡略圖》
延伸到腳踝的流向，是必須了解的重點

各種肌束

大腿

① 內收肌群

② 正面的大塊肌肉群

髂脛束（如長帶般從外側支撐肌肉）

縫匠肌

《側面》

闊筋膜張肌與臀大肌匯聚於大轉子，然後往下形成髂脛束，延伸到膝蓋的骨頭為止。

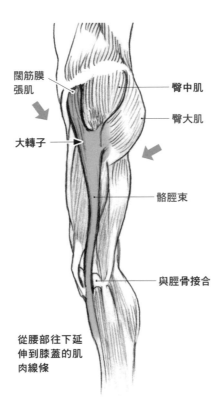

闊筋膜張肌

臀中肌

臀大肌

大轉子

髂脛束

與脛骨接合

從腰部往下延伸到膝蓋的肌肉線條

《簡略圖》

《背面》

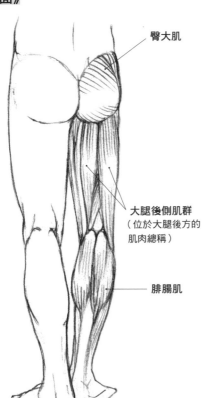

臀大肌

大腿後側肌群（位於大腿後方的肌肉總稱）

腓腸肌

從正後方只能看到腓腸肌。

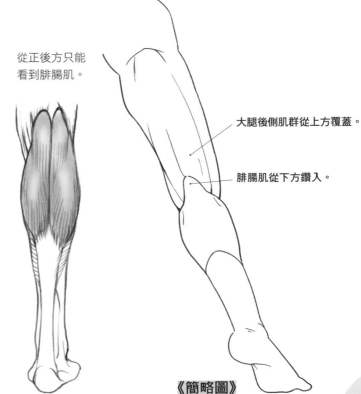

大腿後側肌群從上方覆蓋。

腓腸肌從下方鑽入。

《簡略圖》

為人體模型的「手臂」加上肌肉

雖然手臂隨動作而有極其多樣的形態，不過只要記住其中幾種形狀，便有助於提升作畫能力。

《上臂的體表標誌》
- 肱二頭肌 ⎫
- 肱三頭肌 ⎭ 的形狀
- 三角肌的下端

《前臂的體表標誌》
- 尺骨將手臂分成**伸肌群**與**屈肌群**2個肌群。
- **肱橈肌**的工作

在圓柱形的手臂上添加簡略化的肌肉

❖ 正面

在人體模型上添加簡略化的肌肉之後……

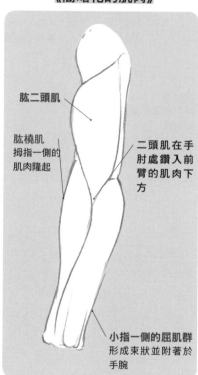

《簡略化的肌肉》

肱二頭肌

肱橈肌拇指一側的肌肉隆起

二頭肌在手肘處鑽入前臂的肌肉下方

小指一側的屈肌群
形成束狀並附著於手腕

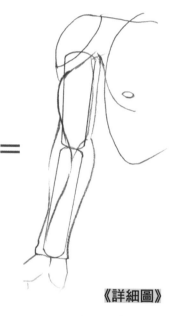

《詳細圖》

Check

《從正面觀察時的特徵》

上臂為一個區塊，前臂則分成兩個區塊。

關鍵 05 手臂內側與外側肌肉隆起的位置不同

❖ 側面

\+

《簡略化的肌肉》

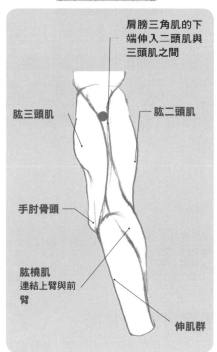

肩膀三角肌的下端伸入二頭肌與三頭肌之間

肱三頭肌

肱二頭肌

手肘骨頭

肱橈肌
連結上臂與前臂

伸肌群

\=

《詳細圖》

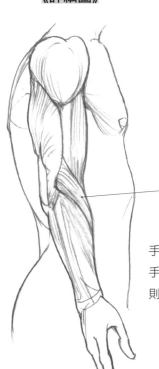

肱橈肌的隆起

手肘的骨頭相當明顯。彎曲手臂時會突出，伸直手臂時則會凹進去。

Check

《手臂側面的特徵》

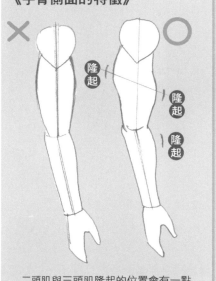

✕　　　　　○

隆起

隆起

隆起

二頭肌與三頭肌隆起的位置會有一點差距，並非左右對稱。前臂的肱橈肌會稍微隆起。

❖ **背面**

《簡略化的肌肉》

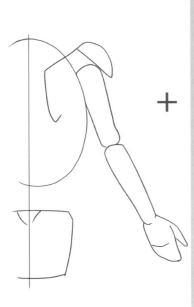

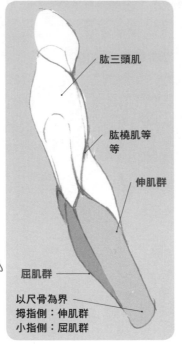

肱三頭肌

肱橈肌等等

伸肌群

屈肌群

以尺骨為界
拇指側：伸肌群
小指側：屈肌群

《詳細圖》

❖ **手臂背面的特徵**

首先，最顯眼的存在便是手肘了。手肘凹凸分明的形狀是由3根骨頭組合而成。

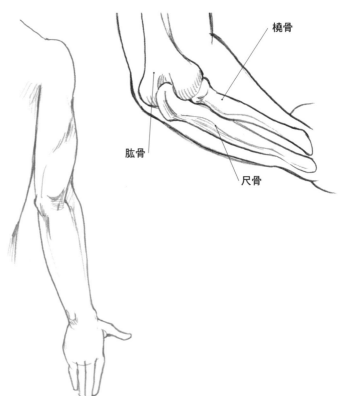

橈骨

肱骨

尺骨

像這樣在手臂伸直的狀態下，由於周圍的肌肉（伸肌）會隆起，所以手肘的骨頭看起來會陷進去。另外，肱二頭肌的下半部也會凹進去。

更詳細的體表標誌

前面解說肌肉形狀時，都採用手掌往人體正面攤開的基本姿勢。**但是活動手臂後，才能真正看到肌肉本來的作用與形狀。**

《彎曲手臂》

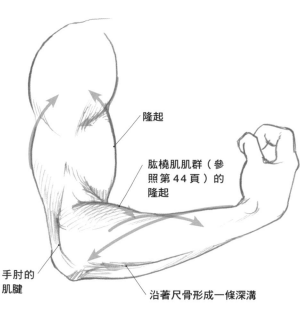

隆起

肱橈肌肌群（參照第 44 頁）的隆起

手肘的肌腱

沿著尺骨形成一條深溝

肱二頭肌

就是手臂上隆起成**山峰狀**的肌肉。

肱三頭肌

有著馬蹄鐵般的形狀，下半部平坦，其肌腱附著於手肘的骨頭上。

從側面看，可以清楚看見只有上半部會隆起。

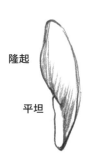

隆起

平坦

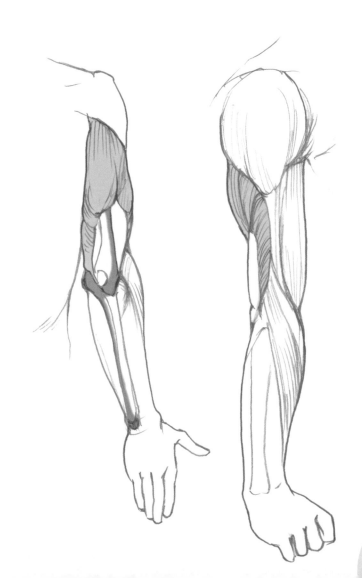

肱橈肌肌群

這塊肌肉起自上臂的骨頭，並往下延伸到拇指側的手腕骨頭，用來旋轉或彎曲手臂。

《旋轉》

《彎曲》

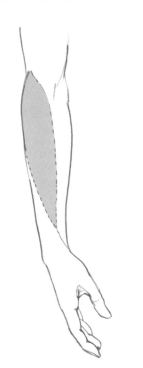

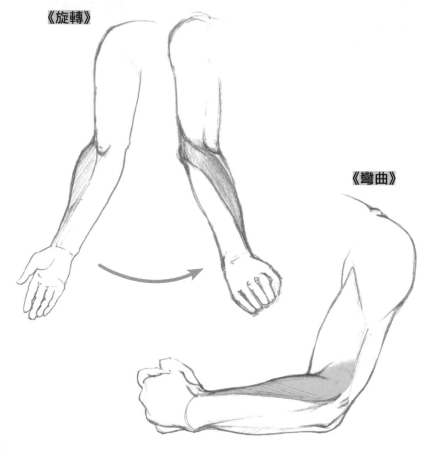

在本書中，將肱橈肌與橈側腕長伸肌都視作肱橈肌肌群，在描繪時會畫成一體。

尺骨

前臂上的骨骼體表標誌。手臂愈彎曲，手肘的骨頭就愈突出。

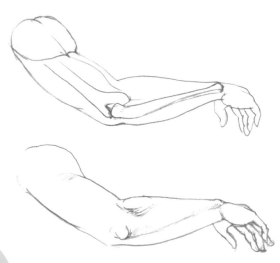

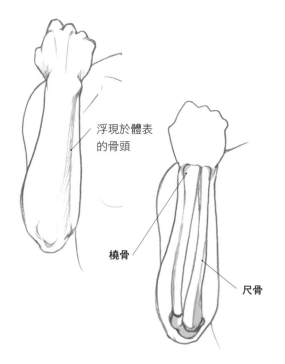

浮現於體表的骨頭

橈骨

尺骨

04 全身的連結

學完各部位的肌肉之後，接下來從側面與背面觀察全身的連結。

側面

《平衡的S形曲線》

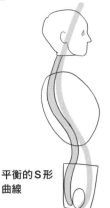

人體只要保持自然放鬆的姿勢，身體就會呈現S形曲線。

平衡的S形曲線

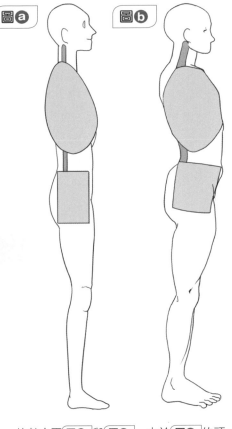

圖ⓐ　圖ⓑ

關鍵 06　側面有S形曲線

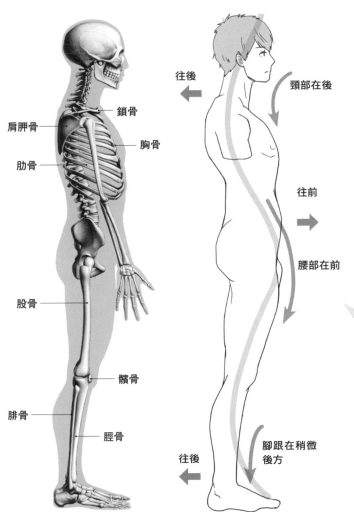

往後

頸部在後

鎖骨

肩胛骨

胸骨

肋骨

往前

腰部在前

股骨

髕骨

腓骨

脛骨

腳跟在稍微後方

往後

比較上面 圖ⓐ 與 圖ⓑ ，由於 圖ⓐ 的頭、胸、腰連成一直線，因此重心會往後傾斜，看起來就像要倒下來一樣。人若像這樣保持直挺挺的姿勢，是無法站立的。

Check

支撐沉重頭部的頸部骨頭會往身體後方傾倒，此時為了保持平衡，腰部會往前突出，而腳跟則配合腰部稍微往後退，讓整個身體可以站穩。

藉由**互相分散重力**，人站立時才可以保持平衡而不至於倒下。

❖ 側面的體表標誌

雖然只有在舉起手臂時才能看到軀幹側面完整的肌肉，不過最好也大致記下肌肉的形狀。

側面的肌肉以「骨盆邊緣」為界，分成上下2個部分。

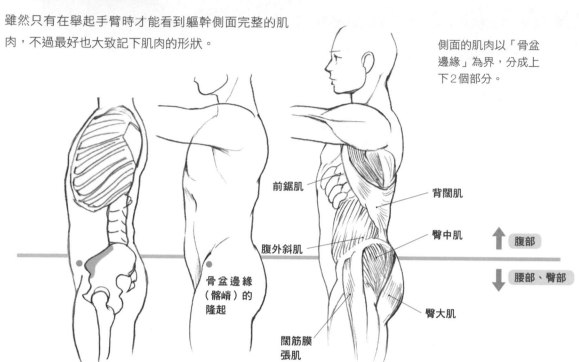

前鋸肌

腹外斜肌

骨盆邊緣（髂嵴）的隆起

背闊肌

臀中肌

臀大肌

闊筋膜張肌

↑ 腹部

↓ 腰部、臀部

《側腹的肌群》

前鋸肌
腹外斜肌

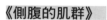

前鋸肌

連結2者，將2者視為一個整體

腹外斜肌

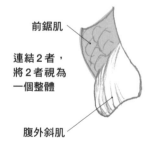

前鋸肌環繞到背部一側，並附著於肩胛骨上，不過會被背闊肌遮住，只能看見一小部分。

《腰部以下的肌肉》

臀中肌
臀大肌
闊筋膜張肌

臀中肌

闊筋膜張肌

臀大肌

大腿側面（髂脛束

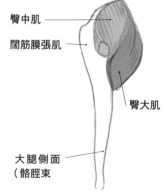

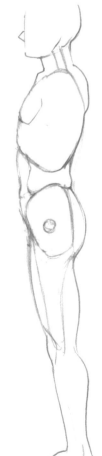

將從腰部往下延伸到膝蓋的肌肉線條，視為一整個區塊。以髖關節為中心，周圍環繞著肌肉。

❖ 側面肌肉的功能

側腹的肌肉可藉由伸縮，使身體扭轉或向左右傾斜。

收縮

伸展

以下範例描繪的是肌肉收縮側的側面。胸廓與骨盆間的腹斜肌產生了明顯可見的皺褶。

Check!
彎曲的側腹產生皺褶。

《從側腹到大腿的肌肉流向》

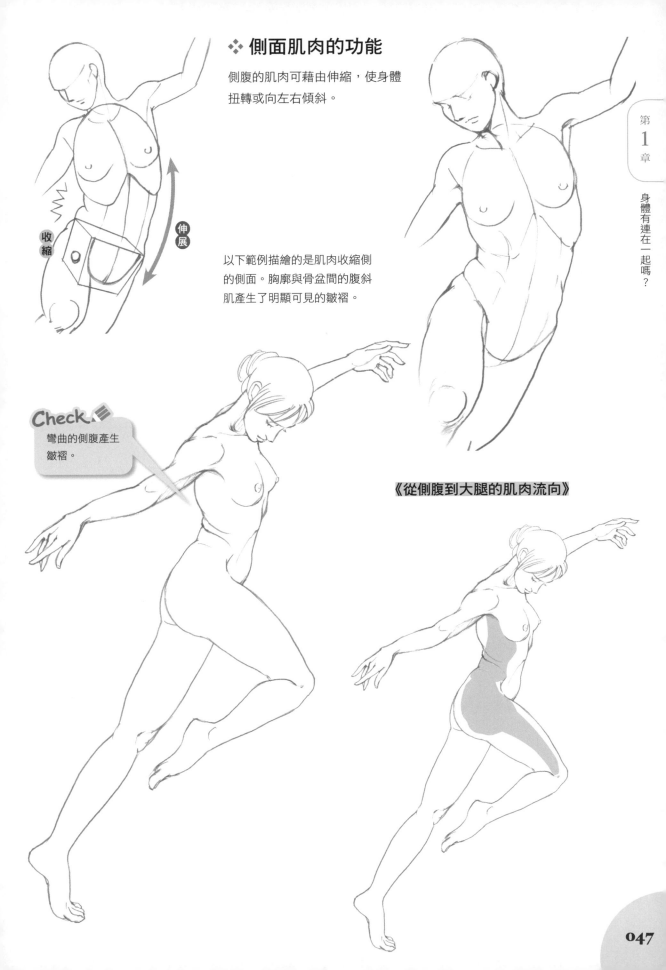

背面

❖ 骨骼的體表標誌

浮現在體表上的為肩胛骨、骨盆的
上緣，以及薦骨的三角形。

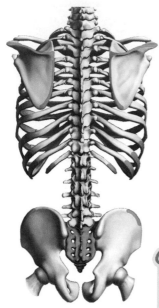

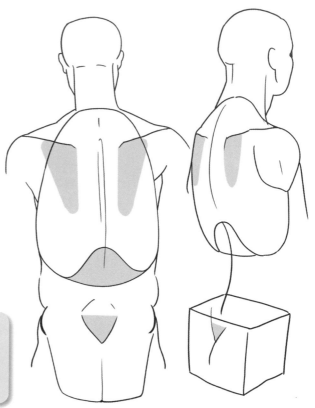

Check
描繪背部時必須注意
肩胛骨，背部的資訊
幾乎全靠肩胛骨的位
置決定。

《手臂往後拉》

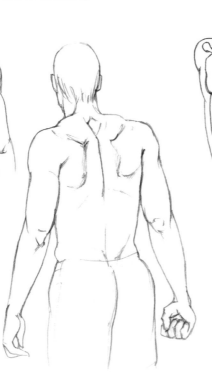

當手臂往後拉，
背部的肌肉會收
縮而隆起。肩胛
骨的線條會明顯
地突出於脊椎的
兩側。

《手臂往前伸》

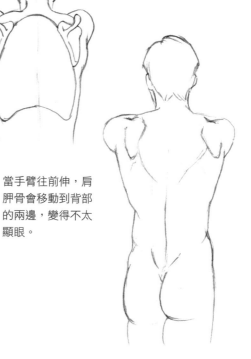

當手臂往前伸，肩
胛骨會移動到背部
的兩邊，變得不太
顯眼。

腰部重要的是骨盆的
上緣與骨盆的中心部
分，以及薦骨的三角
形。

三角形（薦骨）的下端
正好就是臀部左右兩瓣
的起始處。

❖ 肌肉的體表標誌

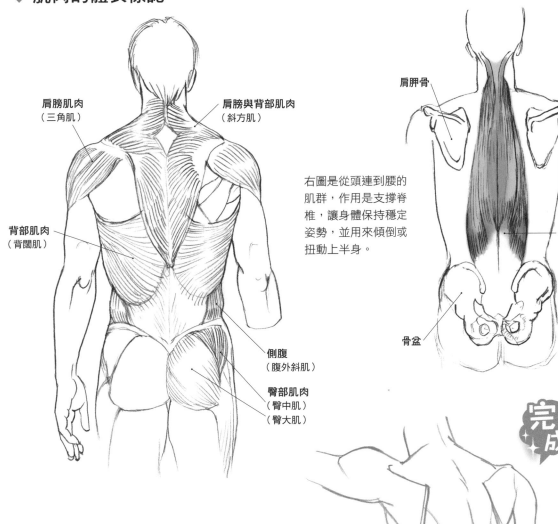

肩膀肌肉
（三角肌）

肩膀與背部肌肉
（斜方肌）

背部肌肉
（背闊肌）

側腹
（腹外斜肌）

臀部肌肉
（臀中肌）
（臀大肌）

肩胛骨

右圖是從頭連到腰的
肌群，作用是支撐脊
椎，讓身體保持穩定
姿勢，並用來傾倒或
扭動上半身。

豎脊肌

骨盆

完成

❖ 「人體模型」＋「體表標誌」

結合這些資訊，就能畫出如右圖般的背部。
當然，沒有必要把所有資訊通通畫出來，還
請配合姿勢進行取捨。

實際活用肌肉知識

嘗試使用前面學到的肌肉知識，修正32～33頁的2個範例。

❖ 訂正 🆖 範例❶ 《不了解肌肉的形狀》！

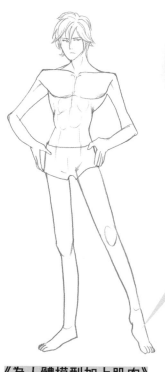

重設身體外形

利用人體模型重設身體的外形。首先，將太過窄小的胸部擴大。

Check

因為是簡單的站姿，所以畫出確實站在地上的感覺就是關鍵。

反映三角肌的形狀，將原本尖銳的肩膀畫得更圓潤。

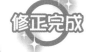

修正完成

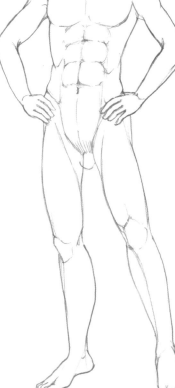

《為人體模型加上肌肉》

三角肌的隆起。

手肘的骨頭突出。

透過大腿的肌肉充實腿部的厚度。

分成腹部正面（腹直肌）與側面（腹外斜肌等等）2個區塊。

以脛骨的線條表達腿的方向。

❖ 訂正 ✗ 範例❶ 《肌肉沒有連在一起》!

變更姿勢

改掉原本僵硬的姿勢。

右腳勾住軸心的左腳,讓動作帶有輕浮感。

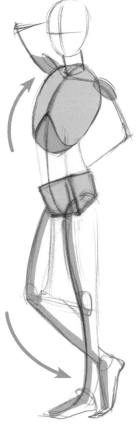

傾倒上半身,強調肩膀與胸部的形狀。

Check!

改變胸部與腰部的傾斜角度,讓身體呈現平緩的S形曲線,並帶出動作感。

《為人體模型加上肌肉》

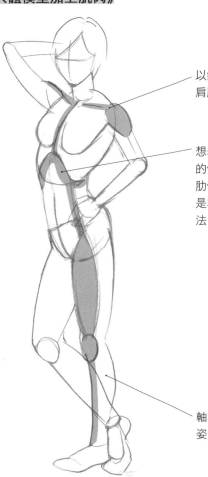

以鎖骨連結左右肩膀。

想表現苗條女性的性感時,畫出肋骨下緣的線條是非常有效的做法。

軸心腳站穩,使姿勢穩定。

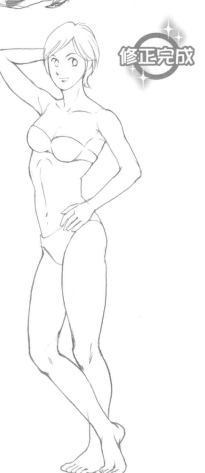

修正完成

051

第
1
章

身體有連在一起嗎？

以下 範例❶ 中，光是勾勒出外形就用盡全力，忘掉了人體其實也是立體的。範例❷ 透過線條的強弱與陰影來表現立體感。

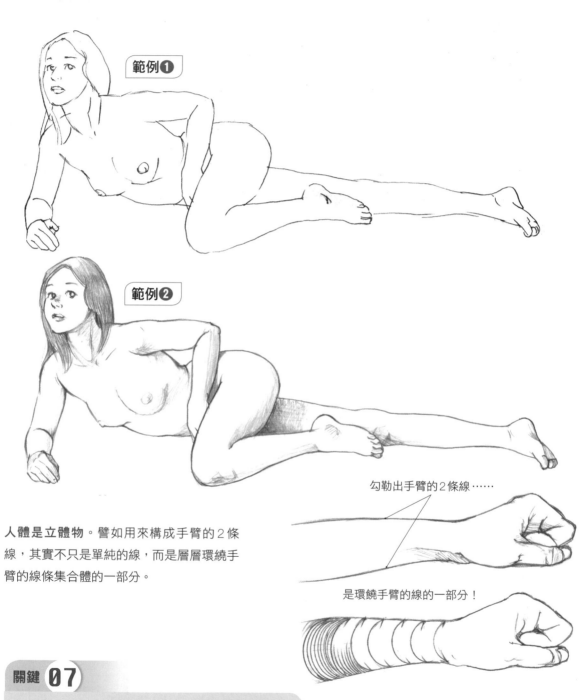

範例❶

範例❷

勾勒出手臂的2條線……

是環饒手臂的線的一部分！

人體是立體物。譬如用來構成手臂的2條線，其實不只是單純的線，而是層層環繞手臂的線條集合體的一部分。

關鍵 **07**

為了將物體看作是立體，必須改變自己的觀念

❖ 為了將人體看作是立體

範例❸

《❶環繞線》

想像成全身被一圈一圈的繃帶所纏繞，在身體上畫出曲線。

可以看到身體各部位皆被曲線纏繞。透過曲線的方向，也能了解各部位朝向什麼方向。

往前方

往深處

範例❹

《❷找出稜線》

設定稜線（光照面與陰影面之間的境界線）。境界線的另一側會有環繞的曲線。

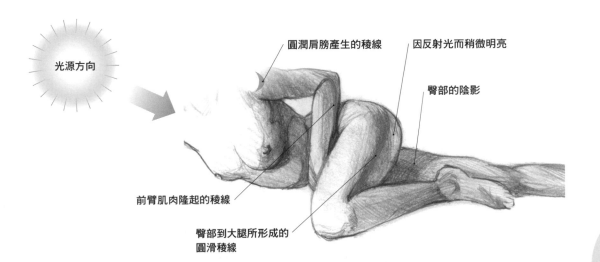

光源方向

圓潤肩膀產生的稜線

因反射光而稍微明亮

臀部的陰影

前臂肌肉隆起的稜線

臀部到大腿所形成的圓滑稜線

053

關鍵 08

藉由環繞線與稜線掌握立體外形

環繞線與稜線都能夠應用在全身上下，只不過**描繪手部時這2種線特別能發揮效果**。手是人體最難畫的部位，不僅複雜，動作時形狀變化也特別大，再加上即使是同一個姿勢，不同角度下看起來也相差甚遠。請比較看看下列3種素描方式。

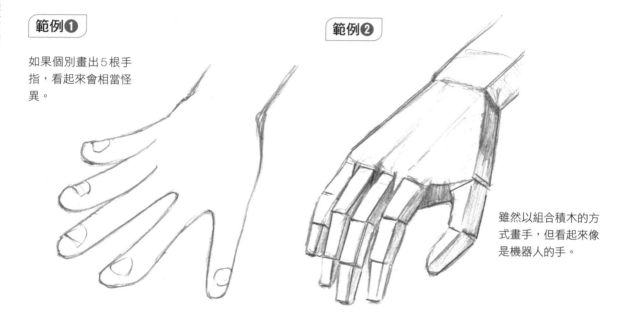

範例 ❶

如果個別畫出5根手指，看起來會相當怪異。

範例 ❷

雖然以組合積木的方式畫手，但看起來像是機器人的手。

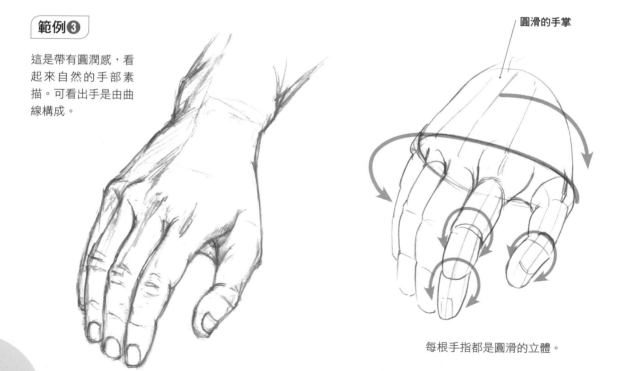

範例 ❸

這是帶有圓潤感，看起來自然的手部素描。可看出手是由曲線構成。

圓滑的手掌

每根手指都是圓滑的立體。

❖ 觀察 1 根手指

積木的稜角即是稜線。

稜線另一側有圓滑的曲線。

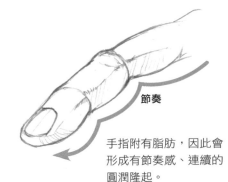

節奏

手指附有脂肪，因此會形成有節奏感、連續的圓潤隆起。

❖ 從側面描繪手

表現手的厚度是最為重要的目標。

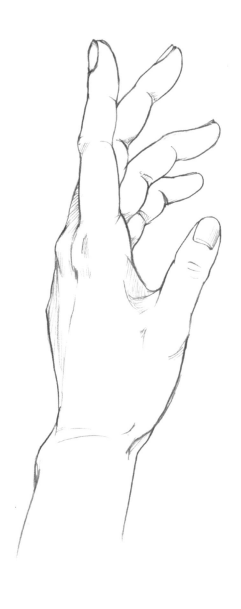

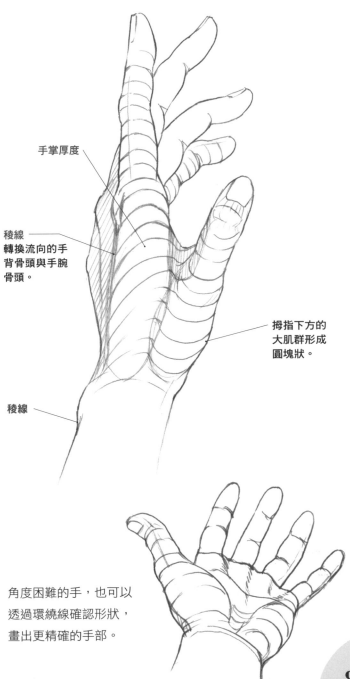

手掌厚度

稜線
轉換流向的手背骨頭與手腕骨頭。

拇指下方的大肌群形成圓塊狀。

稜線

角度困難的手，也可以透過環繞線確認形狀，畫出更精確的手部。

透過環繞線與稜線試著表現立體感

❖ 用環繞線作畫

在這個範例中,用細緻的環繞線來表現出立體感。

❖ 用稜線作畫

範例中,我大膽設定了曲線的境界部分,用對比強烈的白與黑突顯立體感。

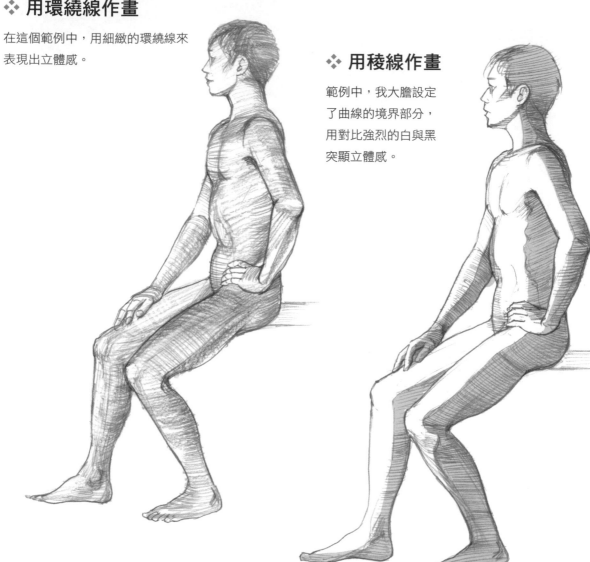

❖ 用稜線描繪臉部

想表現臉部立體感時,稜線是常見的工具。

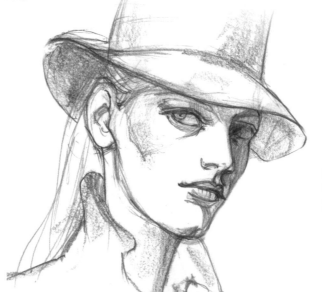

分成明亮處、陰暗處以及中間灰色調的3種區塊,以稜線為界各自上色。

按自己習慣與喜好描繪的臉……要不要再一次確認那張臉呢？

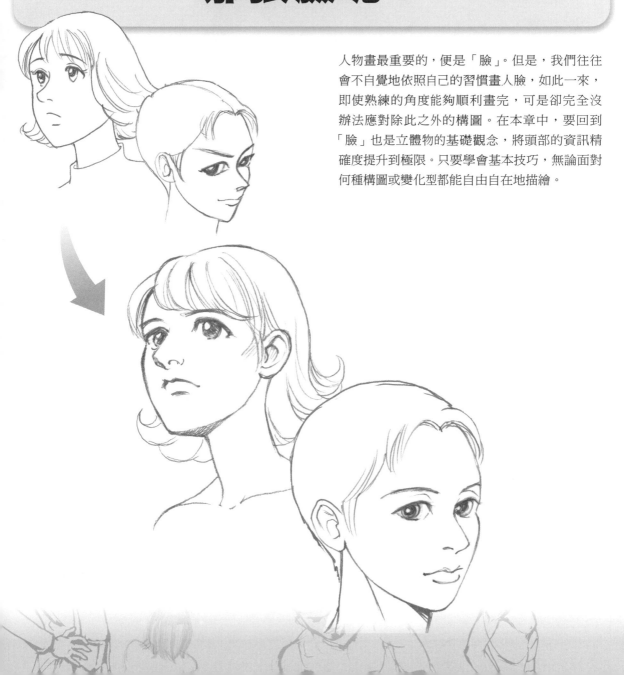

人物畫最重要的，便是「臉」。但是，我們往往會不自覺地依照自己的習慣畫人臉，如此一來，即使熟練的角度能夠順利畫完，可是卻完全沒辦法應對除此之外的構圖。在本章中，要回到「臉」也是立體物的基礎觀念，將頭部的資訊精確度提升到極限。只要學會基本技巧，無論面對何種構圖或變化型都能自由自在地描繪。

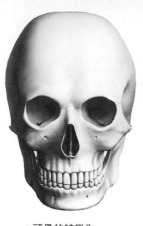

▲ 頭骨的特徵為
❶ 有著放入眼球的洞，也就是眼眶。
❷ 下頜與頭骨是不同部位。

描繪臉（頭部）時，應該沒什麼人會不斷留意頭骨吧。我想大多數的人都是憑藉自己的習慣，描繪自己喜歡的臉。但其實，是否認知到漂亮的臉龐下還有個頭骨，在作畫上的差異非常巨大。以下的範例每個都是不夠勻稱的臉，而究其原因正是因為作畫時**沒有考量到頭部骨骼，只是在臉的輪廓中隨意配置五官而已**。

NG 範例❶

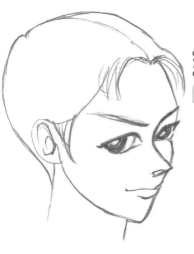

NG 範例❷

NG 範例❹

NG 範例❸

接著來學習描繪頭部時所需的知識吧！

描繪頭部所需的知識

❖ 知識❶五官比例

下圖是眼、鼻、口位置的基本導引。

《臉部正面》

縱向的2分之1線為**正中線**，是頭部的中心軸。**連結眼角的橫線，正好在頭頂到下巴尖端的2分之1位置。**

將髮際線到下巴尖端的長度分成3等分的，是**眉毛**與**鼻子下方的線條**。眼睛與眼睛之間有著1個眼睛的寬度。

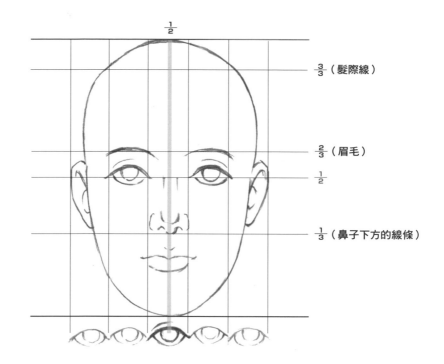

$\frac{1}{2}$

$\frac{3}{3}$（髮際線）

$\frac{2}{3}$（眉毛）

$\frac{1}{2}$

$\frac{1}{3}$（鼻子下方的線條）

《側臉》

耳朵的起點不在側面寬度的2分之1處。從耳朵到後腦勺的長度，比耳朵到鼻尖的長度還要短。

《斜側的臉》

用正中線確認縱向的傾斜角度。水平的五官比例看起來大約都與這條正中線保持著直角。

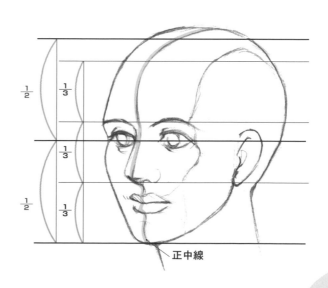

正中線

059

❖知識❷骨骼

眼睛為圓圈、鼻子是微微翹起的小尖、嘴巴是小三角形或點，其實光是這樣也能建構出臉部了。但是，若想要表現更多元的人物樣貌，先了解人臉骨骼絕對不會吃虧。

將簡略化的骷髏頭分成正面、側面與頭頂部（上面），以便**掌握頭部的立體形狀**。

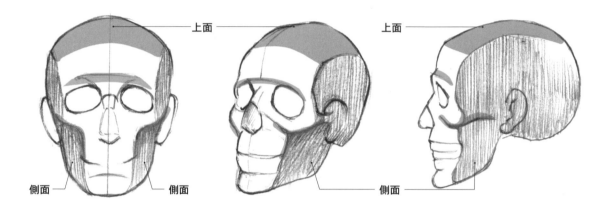

能夠成為骨骼引導線的地方 ｛ 眼眶上方的突出部分＝眉毛線
顴骨＝正面與側面的邊界

關鍵 **09** 臉部的引導線是眉毛與顴骨

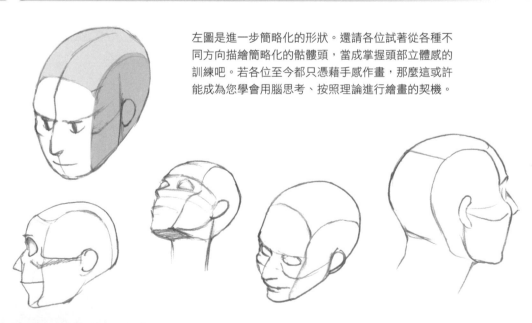

左圖是進一步簡略化的形狀。還請各位試著從各種不同方向描繪簡略化的骷髏頭，當成掌握頭部立體感的訓練吧。若各位至今都只憑藉手感作畫，那麼這或許能成為您學會用腦思考、按照理論進行繪畫的契機。

在維持基本五官比例的同時，還可以再為骨骼追加變化。這裡我試著調整出3個種類的臉型。臉部的印象，由兩邊眼角與嘴唇中心點所連起來的**三角形**決定。

關鍵 10

❶「五官比例」與
❷「骨骼組合」塑造臉部

①健康年輕女性的圓臉

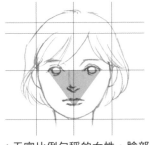

▲五官比例勻稱的女性，臉部的三角形會是正三角形。

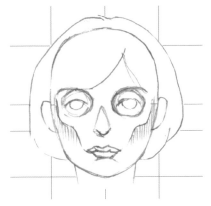

雖然完成後的圖不會畫上顴骨，但在草圖階段須畫出顴骨，並找出眼、鼻、嘴巴的正確位置。

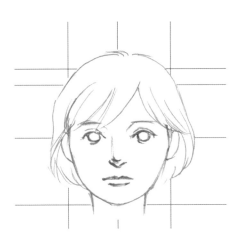

《應用範例》

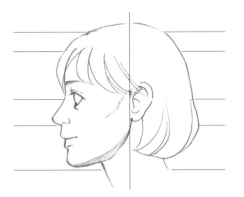

勻稱的臉所帶有的潛力不可小覷。左圖是時尚風格的插圖中常見的臉部畫法，雖然沒有畫出輪廓線，仍可以從中感受到臉部的骨骼。

②中年男子的粗獷臉

臉部的三角形是**扁平的等腰三角形**。以顴骨為引導線，讓整張臉往橫向拉長。

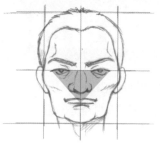

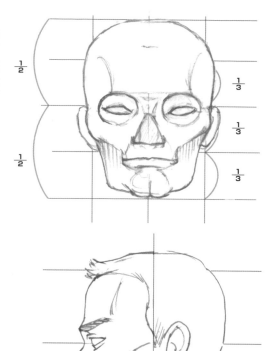

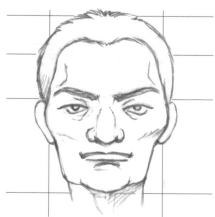

《頭骨上的重點》

強調太陽穴的凹陷、顴骨、下巴的骨頭，即可塑造粗獷、有稜有角的臉部印象。這裡我將鼻子往兩側拉寬成獅子鼻，嘴唇則拉緊而變薄。

《應用範例》

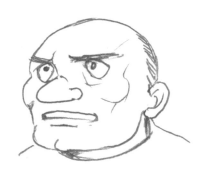

進一步簡化，就能創造出漫畫角色。

Check

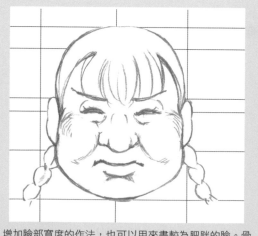

增加臉部寬度的作法，也可以用來畫較為肥胖的臉。骨骼的重點部分可以堆積脂肪，把臉部撐大。

③瘦弱男子的陰沉臉

這種類型的臉型較長，其臉上的三角形為**細長的等腰三角形**。同樣地，這裡也以顴骨為引導線，把臉往縱向拉長。

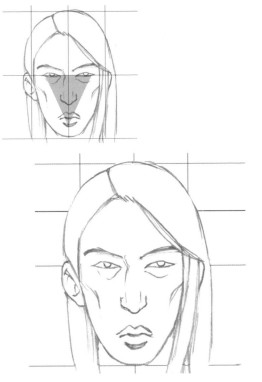

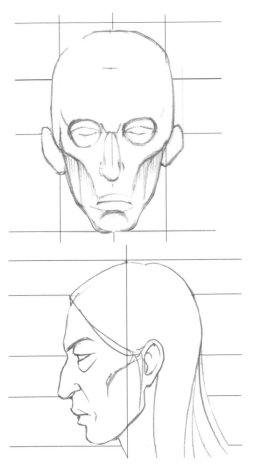

我將下巴也修細了。顴骨的縱長線條相當顯眼，給人一種不健康的印象。

《應用範例❶》

再進一步將臉拉長，帶有漫畫風格。

《應用範例❷》

長臉加上特徵顯著的五官，就能描繪出有如魔女般的臉部特質。

❖ 訂正例❶

範例❶

接下來訂正第58頁的範例。

範例❶ 中打算描繪一個長臉的帥哥,不過卻失敗了,原因在於眼睛的位置。若為了畫較長的臉型,而把眼睛放在太上面的位置,就會使額頭變窄,並拉長鼻子到下巴的長度,讓整張臉顯得無神、散漫。

Check

在創造角色時,雖然移動眼鼻位置的確可以塑造出具有特色的臉,但描繪俊俏類型的臉時最好還是採用基本的五官比例。

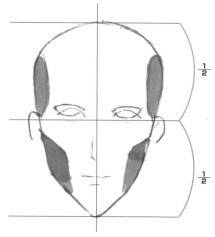

基本上,眼睛會在2分之1的位置,不過範例的眼睛比這再高一些。

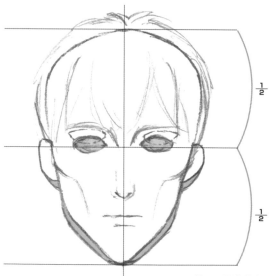

修正眼睛位置,同時配合顴骨位置修正了下巴尖端。同樣是長臉,修改後帶有少年般精悍的印象。

修正完成

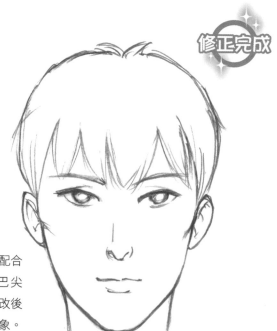

第2章

按自己習慣與喜好描繪的臉……要不要再一次確認那張臉呢?

❖ 訂正例 ❷

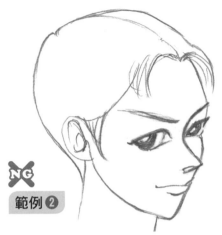

範例 ❷ 中，五官全都集中在中央。這是為什麼呢？

說到描繪臉部五官的順序，是不是有許多人會先從輪廓線開始畫，緊接著就畫出鼻樑呢？

▲一開始就先畫出鼻樑……。

NG
範例 ❷

由於鼻子與整個臉部骨架的中心重疊，因此先畫鼻子說不上錯誤，然而**因為鼻子有高度**，所以會與真正的中心產生落差。

Check
因眼睛與嘴巴都是配合先完成的鼻子來畫，所以才造成五官比例失衡。

眼睛按照鼻子斜向的線條所畫，使得眼睛產生有如俯視般的透視。

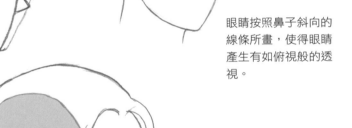

◀右眼與顴骨疊在一起了。

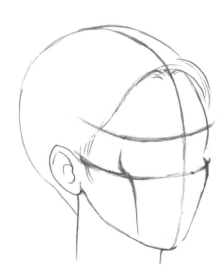

▲畫上引導線。

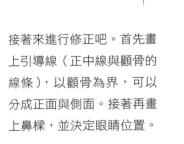

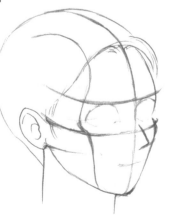

接著來進行修正吧。首先畫上引導線（正中線與顴骨的線條），以顴骨為界，可以分成正面與側面。接著再畫上鼻樑，並決定眼睛位置。

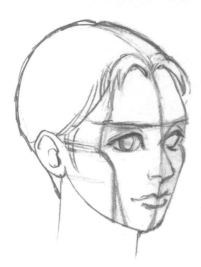

留意眼睛的立體感，把眼球畫上去。左臉畫得飽滿一些，突顯顴骨的存在，並把原本尖銳的下巴修得更圓潤。整個頭部的外形也稍做調整。最後透過臉的角度調整，修正後腦勺看得見的部分。

修正完成

關鍵 13 探究側臉的畫法

❖ 訂正例 ❸

範例 ❸ 是憑藉著自己的習慣與喜好所畫的側臉，但總覺得哪裡有些奇怪。仔細研究可以發現，與 範例 ❷ 相反，這張臉 **看起來像是將五官隨意配置在臉上。**

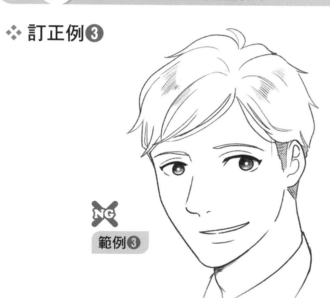

NG
範例 ❸

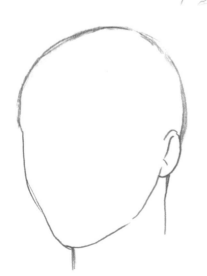

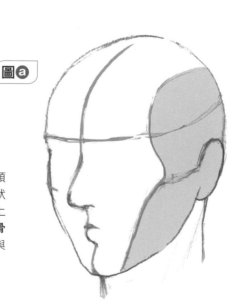

圖 ⓐ

為了探查原因，先將頭部回復到只有輪廓的狀態（左圖），接著畫上 **正中線、眉毛線、顴骨線**，嘗試區分出正面與側面（右圖）。

同樣嘗試在 範例③ 上找到顴骨的位置，區分出側面。將右臉最突出的地方設定為右顴骨，然後從眼睛位置推敲並設定平行線上的左顴骨。

圖⓫

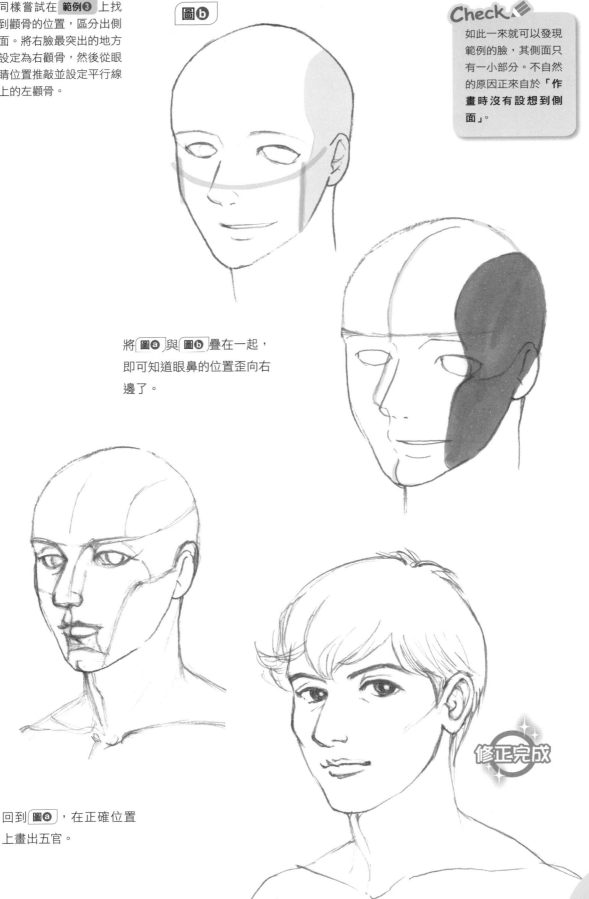

將 圖ⓐ 與 圖ⓑ 疊在一起，即可知道眼鼻的位置歪向右邊了。

回到 圖ⓐ ，在正確位置上畫出五官。

修正完成

第 2 章

按自己習慣與喜好描繪的臉⋯⋯要不要再一次確認那張臉呢？

067

關鍵 14 仰視與俯視的基準在於耳朵位置

若與正面的臉部做比較,仰視中臉部五官全都在耳朵的線條之上。

相反地,**俯視中所有五官都在耳朵的線條之下。**

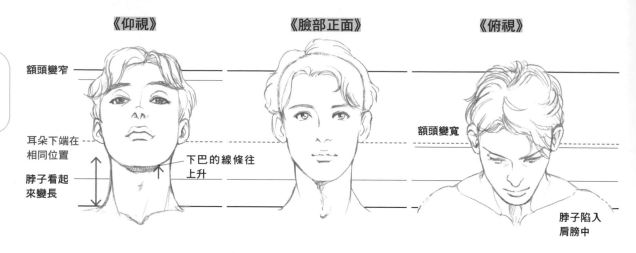

《仰視》 《臉部正面》 《俯視》

額頭變窄

耳朵下端在相同位置

下巴的線條往上升

脖子看起來變長

額頭變寬

脖子陷入肩膀中

《仰視範例》

視平線會落在下巴附近。

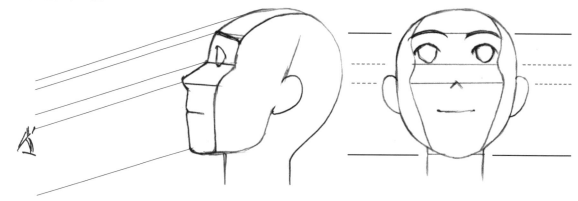

《俯視範例》

視平線會落在頭頂附近。

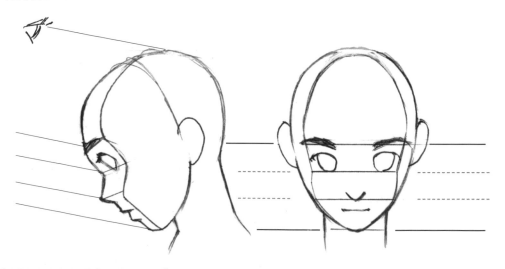

臉部仰視要意識到底面（下巴內側），俯視則要意識到上面（頭頂）

用骨骼來思考仰視與俯視

❖ 仰視

顴骨線條畫在較上方的位置，而其下方就是鼻子的位置。

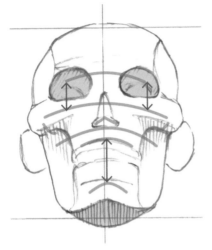

眼睛在眼眶底部呈現新月形，且眉毛線遠離眼睛。

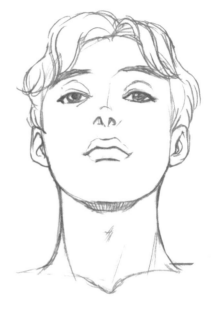

下巴與嘴巴有距離，可以看見下巴內側。

❖ 俯視

從頭頂到額頭占了大片面積。

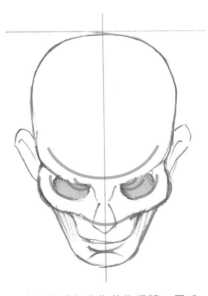

上眼瞼看起來像蓋住眼睛。眉毛線、眼睛、顴骨線會彼此靠近，嘴巴與下巴也會靠在一起。

光是移動五官無法畫出仰視與俯視的臉

❖ 訂正例 ④

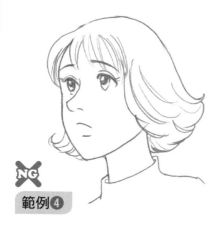

NG

範例 ④

範例 ④ 乍看之下是稍微抬頭往上看的女性，不過看起來不太協調。

試著回復到輪廓狀態，可以發現臉其實並非仰視，而是朝向正面。

Check

雖然插圖試圖表現仰視，但只是在**臉的上方畫上眼睛與鼻子**。

讓頭部帶有角度，看起來才像正確的仰視。

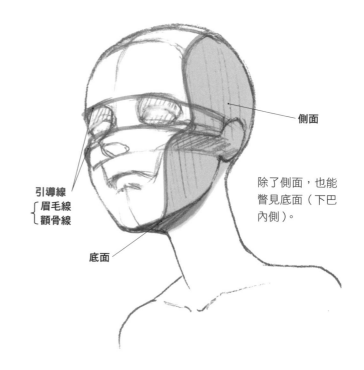

側面

引導線
{ 眉毛線
{ 顴骨線

底面

除了側面，也能瞥見底面（下巴內側）。

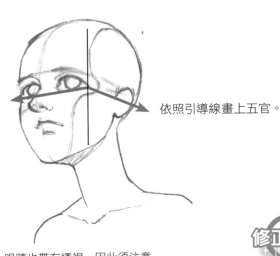

依照引導線畫上五官。

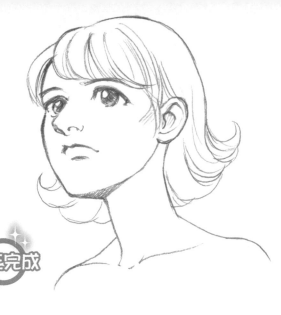

修正完成

眼睛也帶有透視，因此須注意較遠那一側的眼睛會往下降。

❖ 訂正例 ⑤

類似的情況也會發生在俯視上。

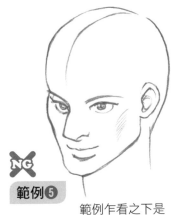

NG

範例 ⑤

範例乍看之下是俯視的臉……

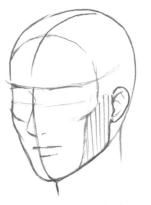

但其實只是在朝向正面的輪廓下方，把五官放上去而已。

將輪廓與五官疊在一起後……

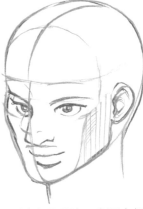

可以發現眼睛、鼻子大幅遠離了眉毛線及顴骨線。

在角度朝下的頭部上畫出引導線，確定眉毛與全骨的位置。接著依照引導線將五官配置在正確位置。

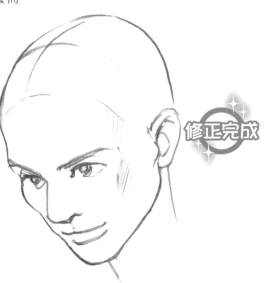

修正完成

071

03 五官的描繪方法

臉部正面

《素描》

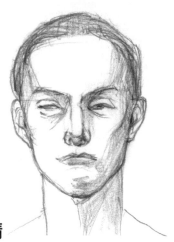

透過風格接近寫實的素描，確認五官的外形。五官全都在**臉部的骨骼之上**，而且五官也全都能視作**立體物**。

《骨骼》

❖ 眼睛

整個眼睛皆位於眼框之中。

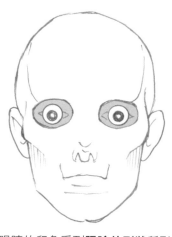

眼瞼之下有肌肉與脂肪，用以保護眼球。

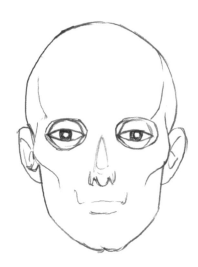

對眼睛的印象受到**眼瞼的形狀**所影響。

《雙眼皮》

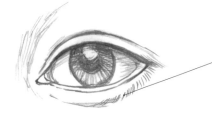

可以看見厚實飽滿的下眼瞼

《單眼皮》

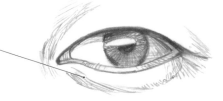

睜眼時，上眼瞼的皮膚被拉緊而摺疊，露出較多的眼球。此時會產生顯眼的二重線，給人開朗可愛、氣質大方的印象。

*關於西方人的雙眼皮請參照第81頁。

由於肌肉構造，皮膚並不會摺疊起來。眼球約4分之1都被上眼瞼所蓋住，給人冷淡、疲倦、不太親切的印象。

第2章 按自己習慣與喜好描繪的臉……要不要再一次確認那張臉呢？

❖ 鼻子

上面

側面 ── ── 側面

底面

▲藉由「分面思考」配置鼻子

正面的鼻子之所以難畫，是因為正面很難呈現立體感，此時可以用**分面思考**的方法來掌握鼻子外形。

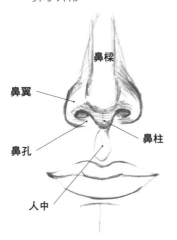

鼻樑

鼻翼

鼻孔

鼻柱

人中

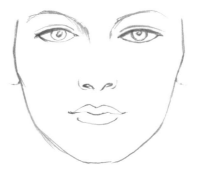

從正面打光時，臉部的陰影會幾乎消失殆盡，此時只能用眼睛旁邊的凹槽與鼻孔等些許線條來表現鼻子。

第 2 章

按自己習慣與喜好描繪的臉⋯⋯要不要再一次確認那張臉呢？

Check

《鼻孔該怎麼畫？》

鼻孔並非只是單純打開了2個洞而已，實際上還有遠近感。

NG

鼻孔不應塗黑。

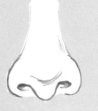

透過在孔中的陰影，來表現鼻孔的遠近感。

❖ 嘴巴

嘴巴以人中（嘴唇上方的溝槽）為界，左右呈對稱。掌握隆起的位置會更好畫。

 ❶

先決定嘴巴的橫向寬度，並畫出中心線。

❷

接著決定縱長，並畫出上下嘴唇閉合時的弧線。

❸

畫上嘴唇隆起的部分，並用弧線串聯起整個嘴唇。

❹

完成

斜角45°的臉部

《素描》

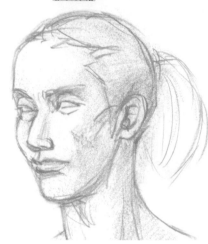

正面加上側面產生了遠近感，因此所有五官都變得更立體。**往看不見的另一側繞過去的邊際線**尤其重要。

《骨骼》

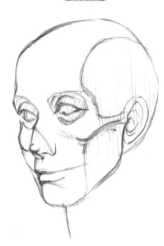

邊際線　正面　側面

❖ 眼睛

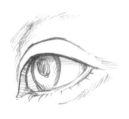

繞往另一側的邊際線

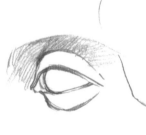

角度愈大，眼瞼的存在感就愈強。作畫時務必意識到眼睛是個球體。

❖ 鼻子

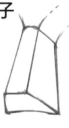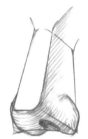

分面

為分面後的鼻翼與鼻尖畫出圓潤的曲線，塑造鼻子形狀。

❖ 嘴巴

注意嘴巴內側有牙齒所造成的弧度。

嘴唇混合了縱向的弧線與橫向的弧線。

關鍵 17　下頜骨與下巴的線條全然不同

《素描》

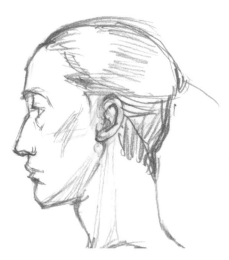

側臉的重點在於，**顴骨與耳朵上半部連在一起**，以及下頜骨與下巴下面的線條是完全不同的存在。

《骨骼》

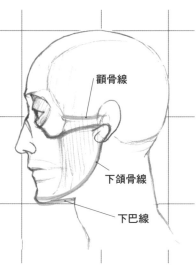

顴骨線

下頜骨線

下巴線

Check!

下巴以下還有連結下巴及喉嚨的肌肉，因此會出現與下頜骨完全不同的線條。

<div style="text-align:right">第 2 章　按自己習慣與喜好描繪的臉⋯⋯要不要再一次確認那張臉呢？</div>

❖ 眼睛

適當為眼瞼畫上陰影，可以突顯**眼睛（球體）**的立體感。

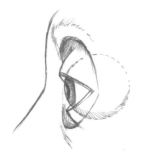

❖ 鼻子與嘴巴

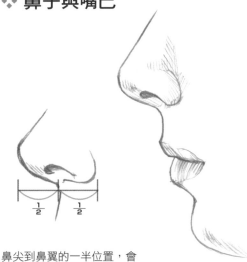

鼻尖到鼻翼的一半位置，會連到人中（上唇上方中央的溝槽）。

上唇往前方突出，下唇往斜下方突出。

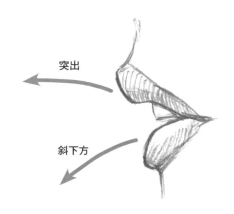

突出

斜下方

仰視下的臉

《素描》

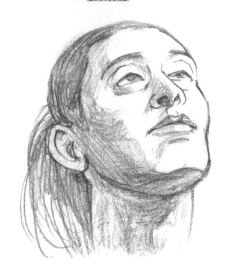

如果讓臉部上下移動，產生透視，那麼第59頁提到的五官比例就不再適用了。

Check

角度愈大，額頭與鼻子的長度就變得愈短。

《骨骼》

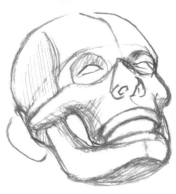

試著將由下往上看的臉進行分面，這麼一來可以知道有些部分變寬，而有些部分則變窄了。

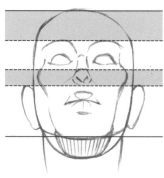

窄
寬
窄
寬

❖ 眼睛

眼睛會變成新月形，並拉開與眉毛間的距離。

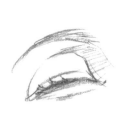

❖ 鼻子與嘴巴

整個鼻子會**縮得更緊實**。由於鼻子下側（底面）會成為正面，因此若**不畫鼻孔會變得極不自然**，切勿省略。嘴巴要強調上嘴唇。

Check

注意鼻孔中陰影的畫法，不要讓陰影太顯眼！

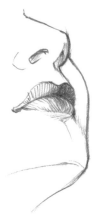

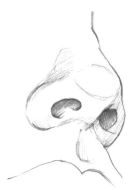

即使是仰視，張開嘴巴時下巴內側也會消失

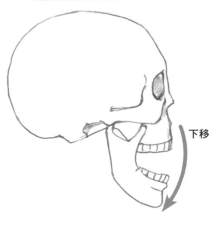

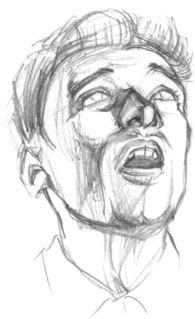

嘴巴張開時，下巴會往下移，此時會變得看不見下巴的內側。

俯視下的臉

俯視與仰視的道理相同，當俯視的角度愈大，頭頂到額頭的長度就會愈長。此外，鼻子看不見鼻孔，左右鼻翼與鼻尖的形狀變得更清楚，看起來更飽滿。

《素描》 **《骨骼》**

進一步強調鼻翼與鼻尖的形狀。

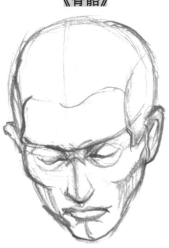

《往下看時的分面》

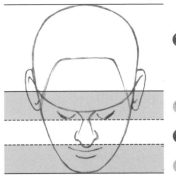

寬 窄 寬 窄

第 2 章 按自己習慣與喜好描繪的臉……要不要再一次確認那張臉呢？

077

《簡化的頭骨》

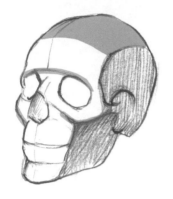

前面我們從各種角度觀察了每個五官的外形，接著要試著將五官擺到立體的頭部上，讓五官看起來更自然。觀察立體的頭部時不能忽視的，便是**肌肉的細微高低起伏**。

第
2
章

按自己習慣與喜好描繪的臉⋯⋯要不要再一次確認那張臉呢？

簡化的頭骨

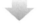

附著於頭骨上的肌肉

肌肉上再覆蓋一層脂肪與皮膚，形成頭部

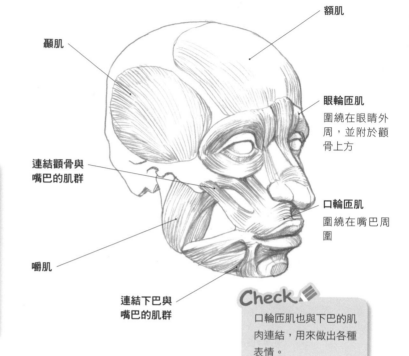

顳肌

額肌

眼輪匝肌
圍繞在眼睛外周，並附於顴骨上方

連結顴骨與嘴巴的肌群

口輪匝肌
圍繞在嘴巴周圍

嚼肌

連結下巴與嘴巴的肌群

Check

口輪匝肌也與下巴的肌肉連結，用來做出各種表情。

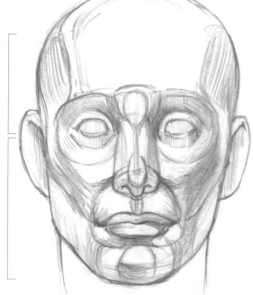

額頭～眼睛～顴骨**反映骨骼的形狀**。

臉頰～嘴巴附近則**反映時常活動的肌肉與脂肪**的形狀。

透過**環繞線**與**稜線**（形狀的分界線）來表現臉部。

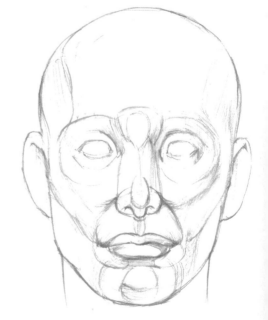

只挑出稜線部分。

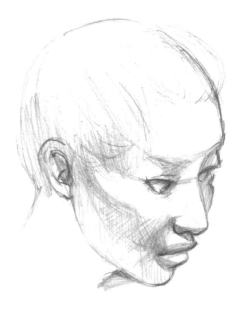

雖然正面的臉可以靠既有的來描繪，但有角度的臉或是表情充沛的臉，就必須將其視為立體物。左邊的素描範例是從稍微俯視的角度描繪低頭的女性，不過只勉強勾勒出整體的輪廓，圖的完成度不高。

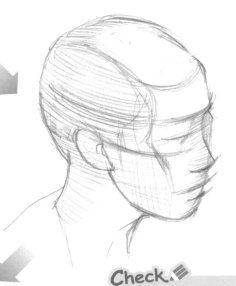

想像環繞線的存在，再畫上**引導線（眉毛線、顴骨線）**，接著依照弧度配置眼睛與鼻子。

Check

上下嘴唇視為**有厚度的立體物**。

修正完成

每個部位都看作是一個小立體物，再埋進頭部中。

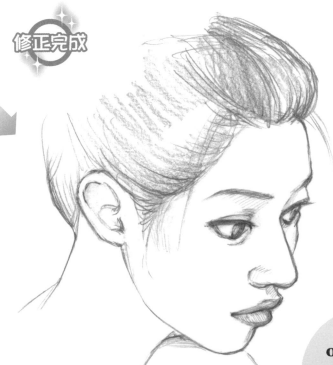

雖然畫嘴巴時往往只用1條線來表現，然而實際上嘴巴會沿著**牙齒的弧度**覆蓋住牙齒，而且還能張開與閉合，是幾乎占有整張臉下半部的大器官。

04 歐美人與亞洲人（骨骼差異）

在了解骨骼、可以畫出端正的五官後，接著來進一步了解人種的差異吧。雖然漫畫或動畫中的登場人物，多半都不太像日本人，而是五官深邃的俊男美女。我們可以畫出歐美人與亞洲人的區別嗎？

第
2
章

按自己習慣與喜好描繪的臉……要不要再一次確認那張臉呢？

《歐美人》

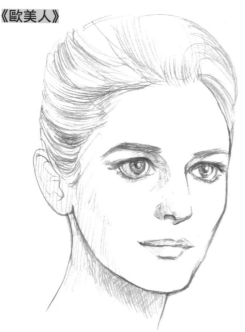

一般而言，歐美人的頭部凹凸起伏明顯，五官較為深邃。

《亞洲人》

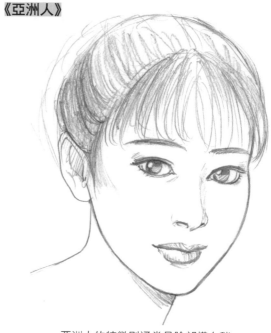

亞洲人的特徵則通常是臉部橫向稍寬，五官也較為扁平……。

範例中是歐洲美女跟亞洲美女。同樣都是美女，但給人的印象卻完全不同吧？

從頭骨可以立即知道的是，歐美人頭骨的凹凸起伏明顯許多。除此之外，還有3個形狀上的差別。

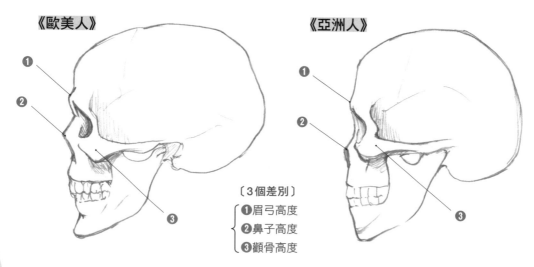

《歐美人》

❶
❷
❸

《亞洲人》

❶
❷
❸

〔3個差別〕
❶眉弓高度
❷鼻子高度
❸顴骨高度

差別①眉弓高度

一般所謂眉毛線指的是眼眶上方的隆起部分，也就是眉弓。

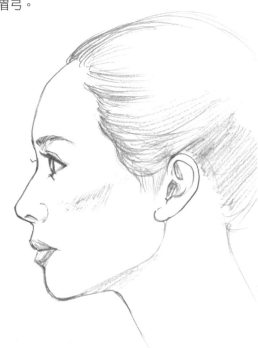

《歐美人》

有一個傾斜的角度

- ● 眉弓的骨頭相對突出。
- ● 眼瞼的脂肪較少。
- ● 因此眼睛上方的低窪比較深邃。

Check

從正面看的時候，眼睛與眉毛看起來很接近。

《亞洲人》

幾乎垂直

- ● 眉弓相當平緩。
- ● 眼瞼上的脂肪較多。
- ● 眼睛上方較難產生明顯的低窪。

❖ 歐美人與亞洲人的雙眼皮也不相同

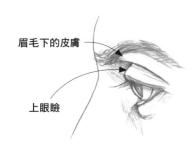

眉毛下的皮膚

上眼瞼

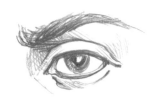

歐美人眉毛下的皮膚會蓋住上眼瞼，產生清晰可見的摺疊線。

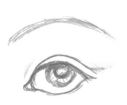

亞洲人是上眼瞼的皮膚被拉住，進而摺疊產生摺疊線。

081

差別②鼻子高度

《歐美人》

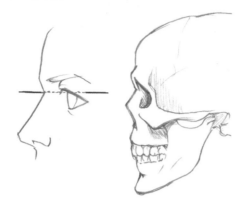

《亞洲人》

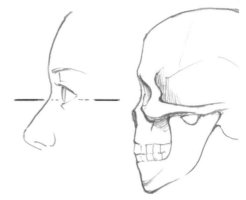

鼻骨（鼻子骨骼的起點）在**眼睛上方**。

同樣是鼻骨，但起點在**眼睛下方**。

歐美人的鼻子高，占臉部面積也較大，所以相當有存在感。

差別③顴骨高度

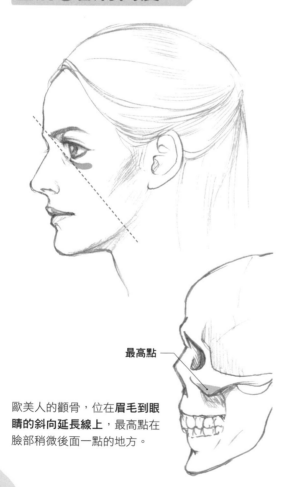

最高點

歐美人的顴骨，位在**眉毛到眼睛的斜向延長線上**，最高點在臉部稍微後面一點的地方。

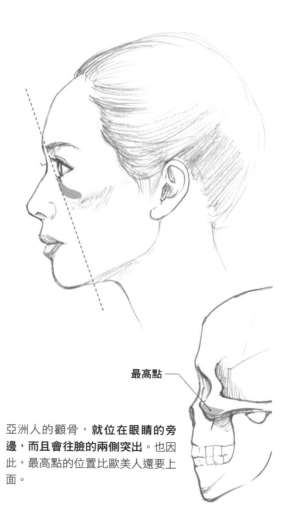

最高點

亞洲人的顴骨，**就位在眼睛的旁邊，而且會往臉的兩側突出**。也因此，最高點的位置比歐美人還要上面。

歐美人的臉所有五官都有深度

❖ 臉頰鼓起的位置

雖然歐美人在微笑時，臉頰也會鼓起來，但鼓起的位置會在鼻翼兩側等較低的位置。

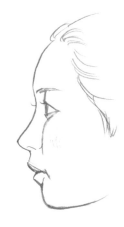

臉頰鼓起在較高的位置，是亞洲年輕女性的特徵。

❖ 輪廓的差異

《歐美人》

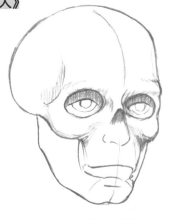

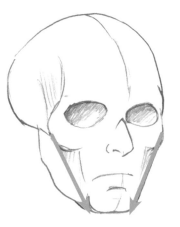

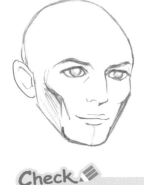

Check

臉頰到下巴的線條呈銳角，給人一種精悍的整體印象。

位置較深的顴骨，與強健的下頜骨的組合。

《亞洲人》

Check

在這種骨骼上添加臉頰的肌肉與脂肪，就能夠塑造出飽滿、圓潤的輪廓。

突出的顴骨與較小的下頜骨的組合。

漫畫、動畫的帥哥美女

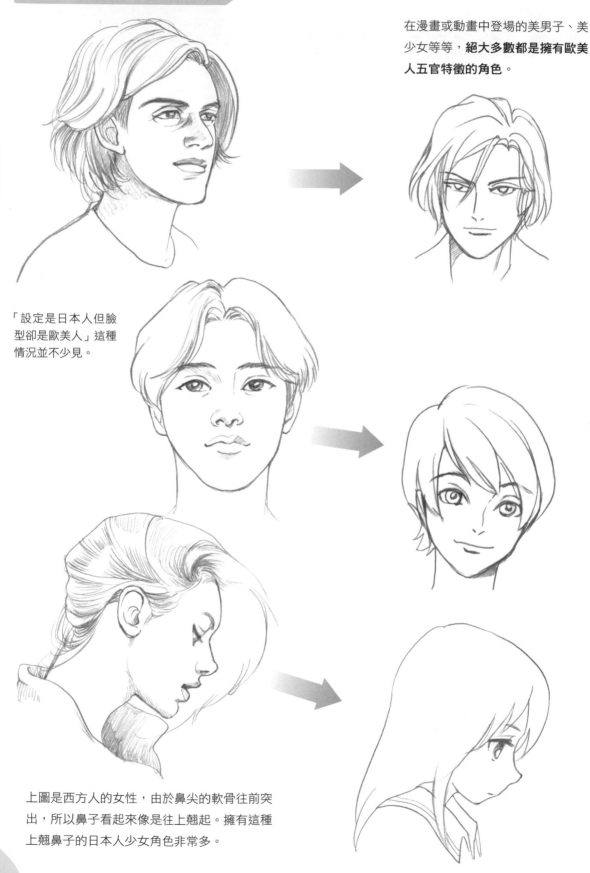

在漫畫或動畫中登場的美男子、美少女等等，**絕大多數都是擁有歐美人五官特徵的角色。**

「設定是日本人但臉型卻是歐美人」這種情況並不少見。

上圖是西方人的女性，由於鼻尖的軟骨往前突出，所以鼻子看起來像是往上翹起。擁有這種上翹鼻子的日本人少女角色非常多。

若能徹底了解肩膀周圍的構造，就能輕鬆描繪上半身的各種姿勢！

若看到某張圖覺得「雖然臉畫得很漂亮，但好像哪裡怪怪的」，這時候最具代表性的錯誤，往往就是脖子與肩膀。尤其在漫畫風格的插圖中，因為特寫上半身的構圖特別多，所以若肩頸畫得不好，一切努力便會付諸流水。在本章中，將從骨骼、肌肉、可動範圍、視角等多個層面，仔細探討肩頸等上半身常見的作畫失誤。

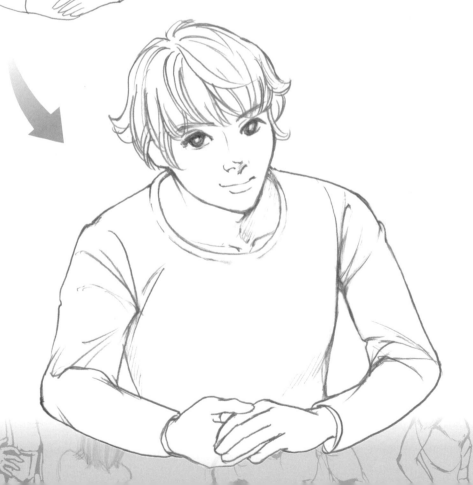

01 頸部（頭與軀幹不會連在一起）

　　由於頸部是較為細小的部位，因此作畫時往往遭到忽視，但其實若此處有誤，頭跟身體就無法穩定連在一起。

臉部正面的範例

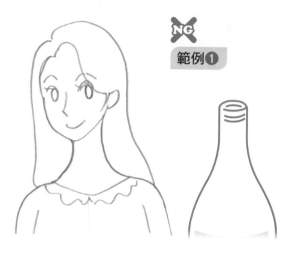

連接頭部與身體的脖子形狀有如瓶口的範例。

肌肉發達的身軀配上纖細的脖子，範例給人比例不勻稱的感覺。

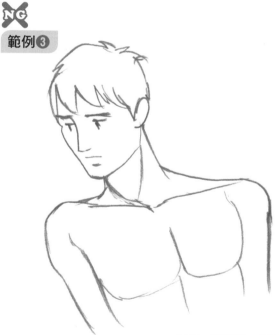

左圖裡，身體中心與頸部中心彼此錯開，因此頸部與軀幹的肌肉沒有連在一起。

　　上面3個範例，都是因為**沒有考量到頸部的構造所造成的失敗**。頸部形狀**並非單純的圓柱**，而是會隨著動作大幅度變形。

❖ 頸部構造

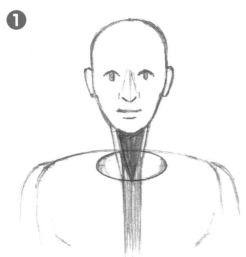

❶

頸部的中央藏有**氣管、食道、喉結、頸椎**等等重要器官，而這些器官周圍則包覆著許多肌肉。

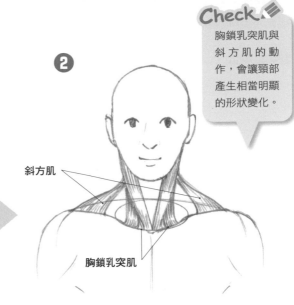

❷

斜方肌

胸鎖乳突肌

Check! 胸鎖乳突肌與斜方肌的動作，會讓頸部產生相當明顯的形狀變化。

而從最外側支撐頸部的大肌肉便是**胸鎖乳突肌**與**斜方肌**。塑造頸部線條的正是這2塊肌肉。

❖ 塑造頸部線條的2塊肌肉

《斜方肌》

《胸鎖乳突筋》

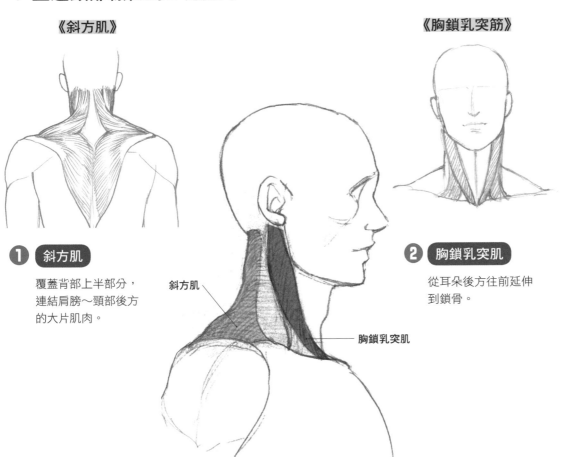

❶ 斜方肌

覆蓋背部上半部分，連結肩膀～頸部後方的大片肌肉。

斜方肌

胸鎖乳突肌

❷ 胸鎖乳突肌

從耳朵後方往前延伸到鎖骨。

接著來觀察活動頸部時，「胸鎖乳突肌」與「斜方肌」的變化。

《轉向側面》

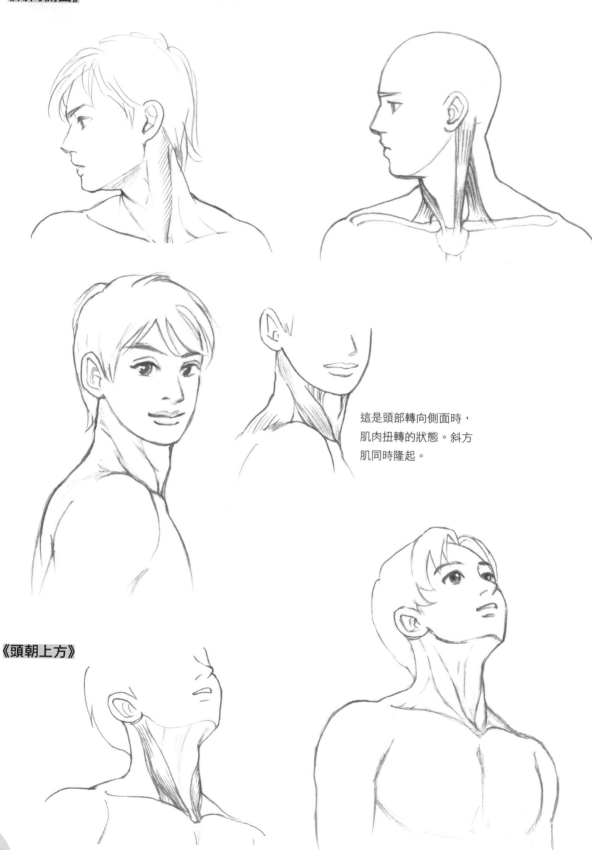

若能徹底了解肩膀周圍的構造，就能輕鬆描繪上半身的各種姿勢！

這是頭部轉向側面時，肌肉扭轉的狀態。斜方肌同時隆起。

《頭朝上方》

❖ 訂正範例❶使用人體模型重新勾勒輪廓

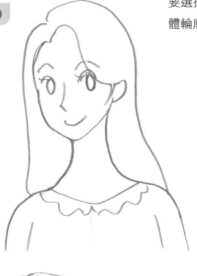

NG

範例❶

如果只是想要簡單的插圖,其實保持 範例❶ 這樣就夠了,但若要選擇具立體感的漫畫風插圖,就必須使用人體模型重新勾勒整體輪廓。

❶

首先設定頭部與胸部。利用正中線,讓頭與軀幹的方向保持一致(右圖)。

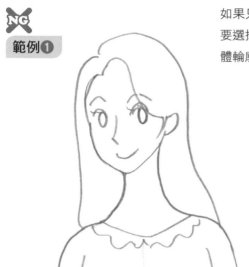

❷

接著設定鎖骨與三角肌,畫出身體大致的外形。

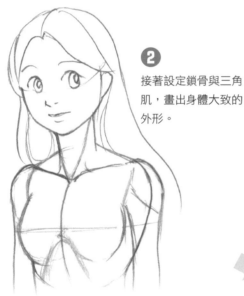

❸

修正完成

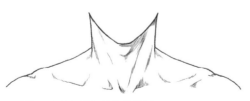

▲頸部肌肉畫得詳細的男性範例。

頸部的肌肉線條要畫得多詳細,必須事前就先考慮清楚。特別是女性,**若將肌肉畫得太詳細,反而會變得不自然**。

第 3 章

若能徹底了解肩膀周圍的構造,就能輕鬆描繪上半身的各種姿勢!

❖ 訂正範例❷ 頸部粗細要符合頭部與胸部的尺寸

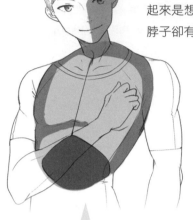

這是擁有一張娃娃臉，但身體卻非常健壯的少年（ 範例❷ ）。雖然看起來是想要營造反差萌，但纖細的脖子卻有種不協調感。

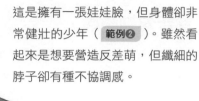

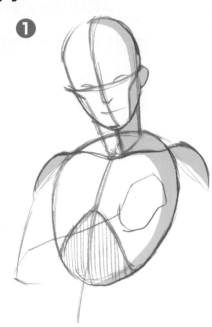

❶

重新描繪骨架，將頸部的粗細調整至符合頭部與胸部。

第3章

若能徹底了解肩膀周圍的構造，就能輕鬆描繪上半身的各種姿勢！

Check

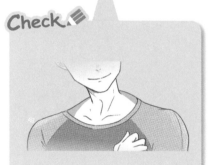

斜方肌的隆起不太自然。雖說用力時會明顯隆起，**但真正隆起的位置是靠近下方鎖骨的這部分。**

❷

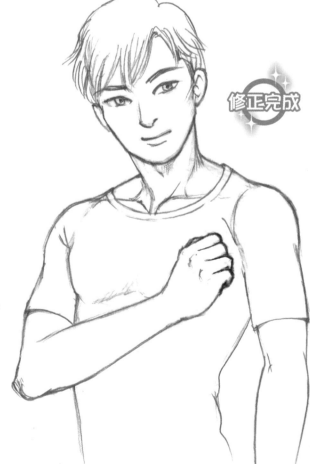

修正完成

這裡不妨多方嘗試，看要選擇省略哪些頸部肌肉的線條。

關鍵 ㉒ 作畫前先想像完成圖

❖ 訂正範例❸扭轉的頸部也要對齊正中線

這是**頭部與胸部方向不同**，稍微有些困難的姿勢。扭轉的頸部正是重點。

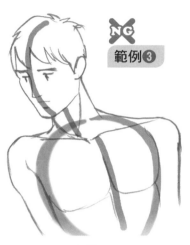

NG
範例❸

▲正中線彼此錯開。

對齊正中線

範例❸ 的頭部～頸部的正中線，以及軀幹的正中線全都彼此錯開了。以頭部為基準對齊正中線，並重新描繪整體的外形。

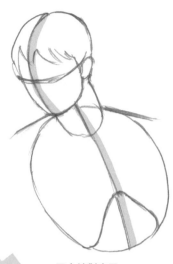

▲正中線對齊了。

Check

想要畫什麼姿勢，在一開始就要先想好。若心中想像的完成圖不夠清楚，就容易畫出籠統、不完整的圖。

低頭時，下巴會接近鎖骨

這位男性在轉頭後，還低頭往下看。手臂放在身體後方，表現人物慵懶、陰鬱的氣質。

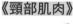

《頸部肌肉》

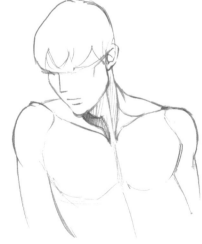

修正完成

向側面扭轉的肌肉，會因為低頭的動作進一步受到壓縮，在下巴的下方隆起。

關鍵 23 頸部並非連成一直線

側臉的範例

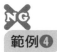

範例 4

2個範例都犯了同樣的錯誤：頭～頸～軀幹連成了一直線。

Check

人體為了保持平衡，會呈現**S形曲線**。具體來說，支撐沉重頭部的脖子會往後方傾斜，腰部則稍微往前傾以取得平衡。

範例 5

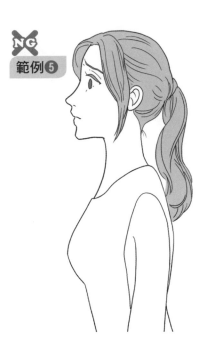

❖ 訂正範例 4 頸部的傾斜、軀幹的厚度

除了缺少頸部該有的傾斜外，另一點是**軀幹沒有厚度**，尤其是**背部其實還有斜方肌與肩胛骨的厚度**。

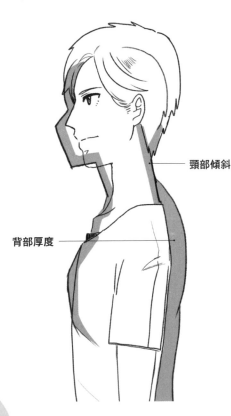

頸部傾斜

背部厚度

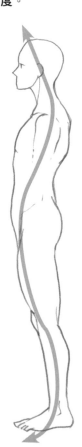

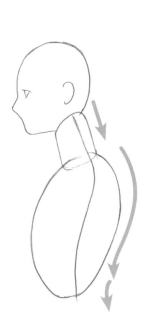

即使只描繪上半身，也要意識到這條S形曲線的存在。

第3章 若能徹底了解肩膀周圍的構造，就能輕鬆描繪上半身的各種姿勢！

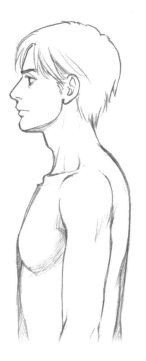

先畫衣服中的身體，確認身體的厚實感（左圖）。在這張圖中，T恤的描寫也相當重要；由於衣服尺碼較大，領口也寬鬆，所以背部多餘的布料會產生皺褶。

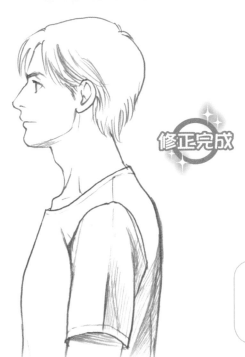

修正完成

Check.

衣服的剪裁稍微有些落肩，袖子的位置比實際肩膀的位置還要下面。

❖ 訂正範例❺畫出頸部與胸部的界線

在 範例❺ 中，從脖子到胸部最高點幾乎只用一筆畫就完成了，但其實應該設定鎖骨，描繪出頸部與胸部的界線。

《附著於鎖骨的胸鎖乳突肌與斜方肌》

完成

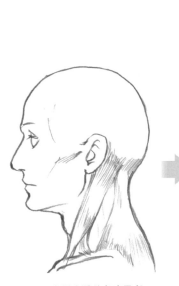

▲ 先從立體的角度思考。

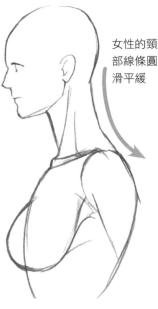

▲ 因為是女性，所以省略較多線條，並細調外形。

女性的頸部線條圓滑平緩

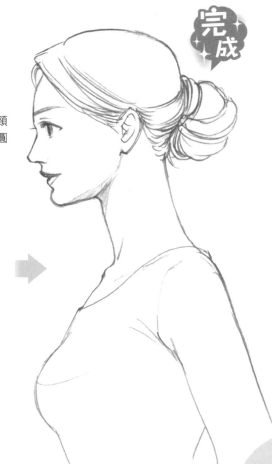

背面的範例

NG

範例⑥

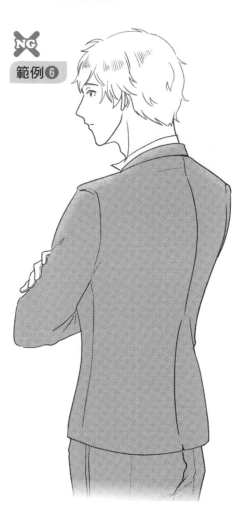

這是轉過身去，直直朝向前方的人物……但似乎有種不協調感。

❖ 訂正範例⑥頸部的方向

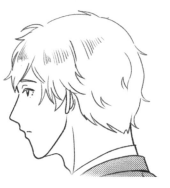

▲這只是將厚實的後腦杓接在側臉旁邊而已。

請注意頸部，此處可以看到喉結。從喉嚨的肌肉狀態來看，這張臉是**從側面看**的臉。

《側面的頸部肌肉》

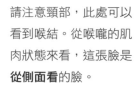

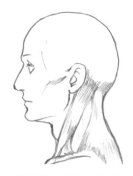

範例的不協調感在於，**只是將轉向後方的身體直接接在頭部側面上。**

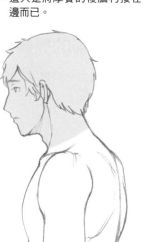

參考圖

範例⑥的頭部再接上胸部後，就會變成上圖。

《從斜後方觀察的頸部肌肉》

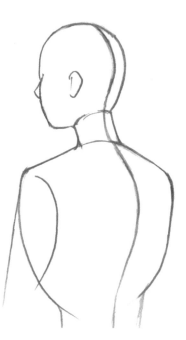

若以背部的**正中線為基準設定頭部**，會變得幾乎看不見眼睛與鼻子才是（右圖）。

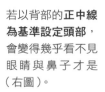

094

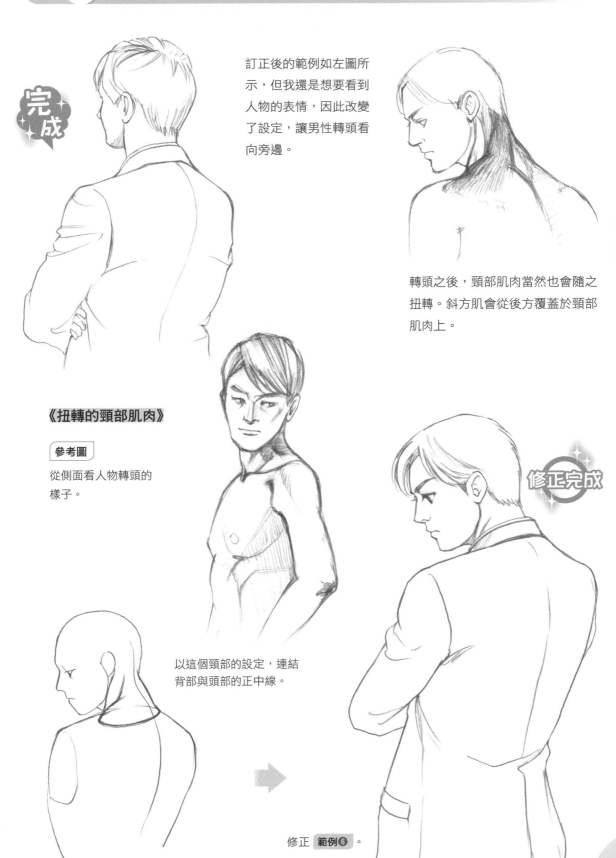

完成

訂正後的範例如左圖所示，但我還是想要看到人物的表情，因此改變了設定，讓男性轉頭看向旁邊。

轉頭之後，頸部肌肉當然也會隨之扭轉。斜方肌會從後方覆蓋於頸部肌肉上。

《扭轉的頸部肌肉》

參考圖

從側面看人物轉頭的樣子。

修正完成

以這個頸部的設定，連結背部與頭部的正中線。

修正 範例6 。

第 3 章

若能徹底了解肩膀周圍的構造，就能輕鬆描繪上半身的各種姿勢！

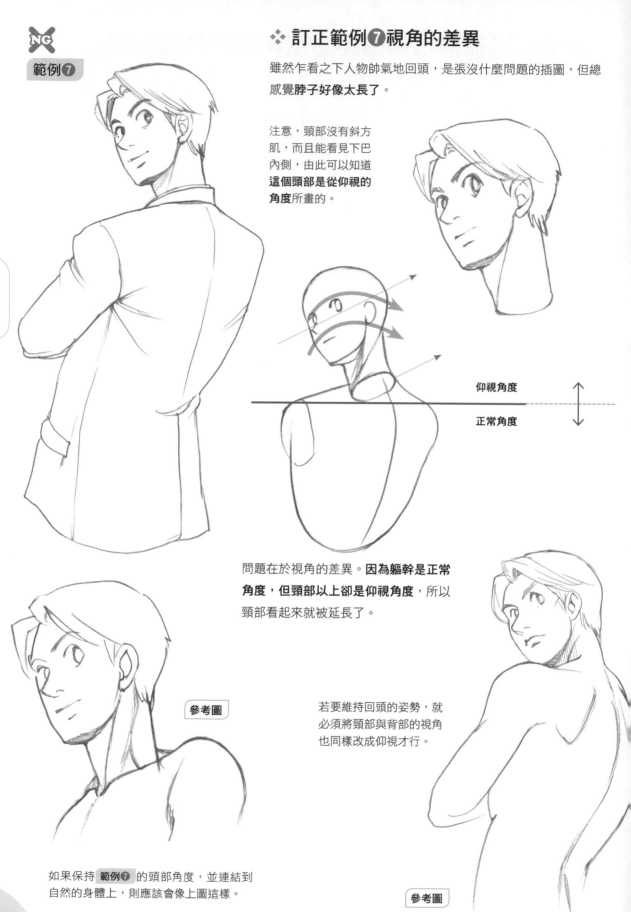

❖ 訂正範例 **7** 視角的差異

雖然乍看之下人物帥氣地回頭，是張沒什麼問題的插圖，但總感覺**脖子好像太長了。**

注意，頸部沒有斜方肌，而且能看見下巴內側，由此可以知道**這個頭部是從仰視的角度**所畫的。

仰視角度

正常角度

問題在於視角的差異。**因為軀幹是正常角度，但頸部以上卻是仰視角度，**所以頸部看起來就被延長了。

參考圖

若要維持回頭的姿勢，就必須將頸部與背部的視角也同樣改成仰視才行。

如果保持 範例 **7** 的頭部角度，並連結到自然的身體上，則應該會像上圖這樣。

參考圖

若想要維持挺胸的良好姿勢，只有脖子往回看，那麼頭部就要往後傾倒。相反地，若想要畫往前彎腰，同時往後窺探的姿勢，那麼頭就要往前傾。

《從側面檢查》

〔良好姿勢〕

〔駝背的不良姿勢〕

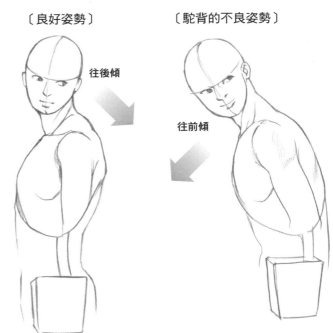

往後傾

往前傾

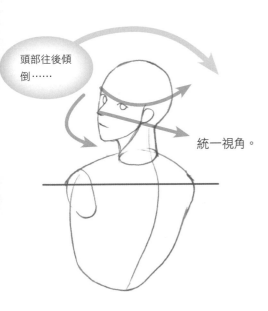

頭部往後傾倒……

統一視角。

修正完成

若能徹底了解肩膀周圍的構造，就能輕鬆描繪上半身的各種姿勢！

脖子消失的問題

俯視的角度或手臂往前伸的姿勢中，有時候頭部會遮住頸部。如 範例⑧ 這樣頭直接與軀幹連在一起的狀態，到底該怎麼解決才好呢？

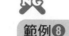

範例⑧

修正完成

只要找到頸部的位置，**即使只有一小段也要畫出頸部的線條，才能讓人物看起來更自然**。

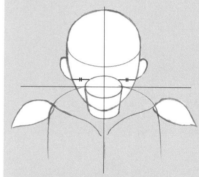

Check

《找出頸部位置的方法》

對齊頭部中心與頸部中心，立起圓筒狀的脖子。

脖子位在與兩耳距離相等的地方。直接用眼睛估量也沒關係，還請試著用這個方法確認看看。

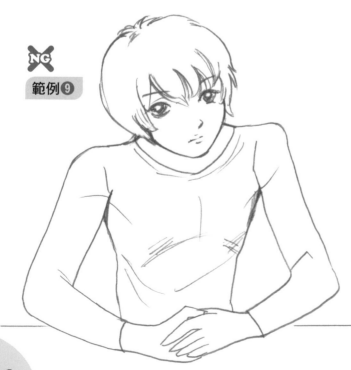

NG
範例⑨

即便是生活中常見的動作，作畫時也可能忽略掉了頸部。 範例⑨ 是朝向桌子，稍微往前彎腰坐著的姿勢，這也是滑手機、讀書、進行文書工作時常見的姿勢。

因為沒有設定頸部，所以肩膀與軀幹看起來有些奇怪。

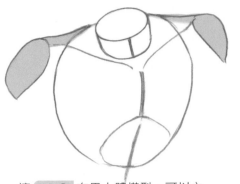

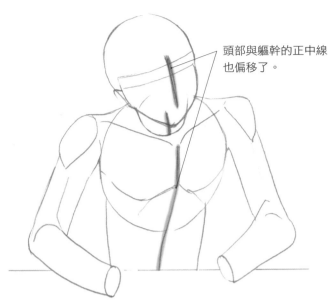

頭部與軀幹的正中線也偏移了。

讓 範例❾ 套用人體模型,可以立即知道頸部後方的肌肉與斜方肌消失了。

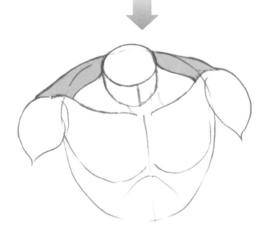

關鍵 **25**

不要忽略頸部線條

對齊頸部與軀幹的正中線,修正歪曲的地方,並將斜方肌放到肩膀上。在這個人體模型加上手臂,重新描繪整張圖。

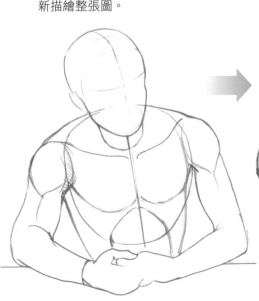

修正完成

簡單加上喉結與胸鎖乳突肌,表現頸部的線條。

099

02 肩膀周圍

肩膀周圍也是很重要的部位。只要了解肩膀，說上半身的各種姿勢都可以隨心所欲畫也一點都不為過。

想畫「女孩子撩起頭髮並回頭」的場面雖然很好……

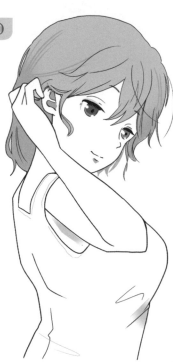

卻覺得身體似乎沒有連在一起。**這個少女的手臂究竟從哪裡長出來的呢？** 連結頭與軀幹的頸部又在什麼地方呢？

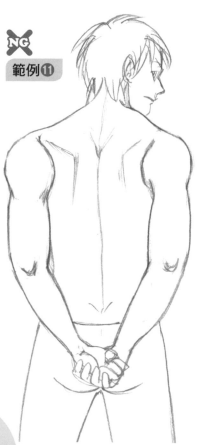

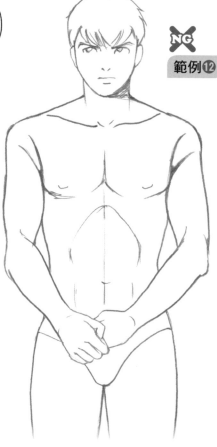

這2個範例乍看之下沒有什麼毛病，然而不論哪一張，手臂的連結方式其實都不自然。

想要解決這個問題，就必須了解肩膀周圍的構造與功能。

第3章

若能徹底了解肩膀周圍的構造，就能輕鬆描繪上半身的各種姿勢！

100

肩膀周圍的構造 ── 骨骼篇

❖「肩膀附近」指的是上肢帶＋肱骨

組成肩膀周圍構造的，是**上肢帶**以及**肱骨**。這4塊骨頭彼此相連、一起活動，才讓手臂可以做出各式各樣的動作。

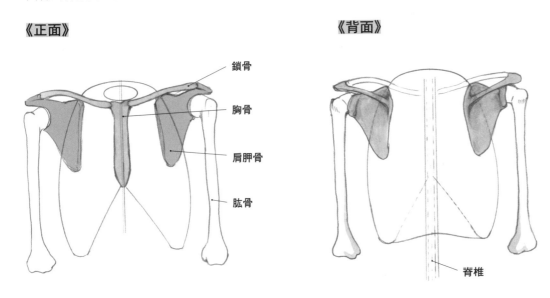

《正面》

鎖骨
胸骨
肩胛骨
肱骨

《背面》

脊椎

＊上肢帶……所謂上肢帶，指的是環繞胸廓，由**胸骨、鎖骨與肩胛骨**連在一起的構造。

《環繞胸廓的上肢帶》

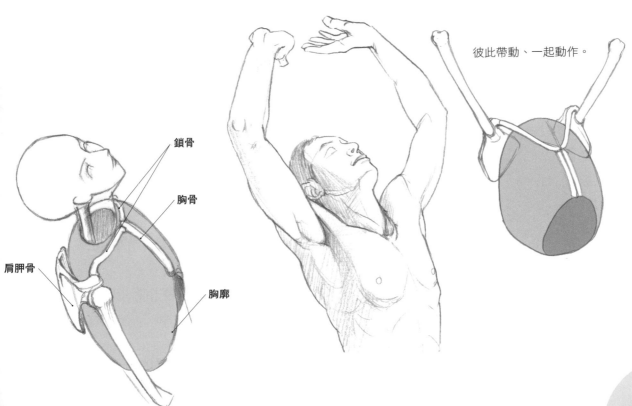

鎖骨
胸骨
肩胛骨
胸廓

彼此帶動、一起動作。

肩膀周圍的構造——肌肉篇

「胸大肌」、「斜方肌」與「三角肌」皆是連結軀幹與手臂的肌肉，其形狀在體表上清晰可見。

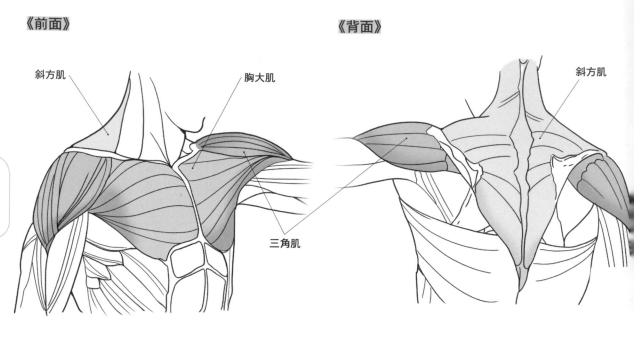

《前面》

斜方肌

胸大肌

三角肌

《背面》

斜方肌

實際上有大小不一、種類各異的多條肌肉連結著軀幹與手臂的骨頭。正因為有這些肌肉複雜的交互作用，手臂才能連在軀幹上並做出各種動作。

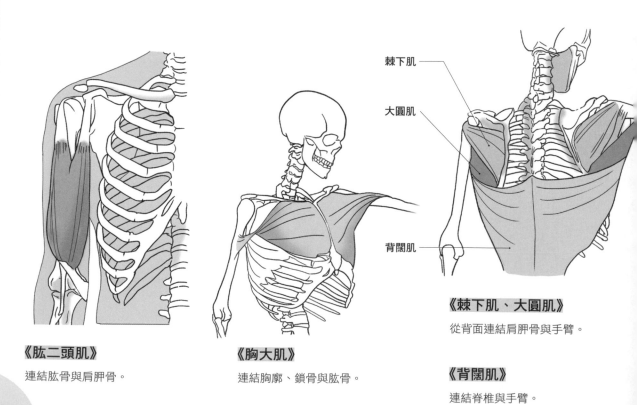

棘下肌

大圓肌

背闊肌

《肱二頭肌》

連結肱骨與肩胛骨。

《胸大肌》

連結胸廓、鎖骨與肱骨。

《棘下肌、大圓肌》

從背面連結肩胛骨與手臂。

《背闊肌》

連結脊椎與手臂。

肩膀周圍的體表標誌

❖ 用重要的骨骼與肌肉標示出體表標誌

雖然了解了肩膀周圍的構造，不過我們應該將重點放在哪裡才好呢？最重要的，其實是**三角肌**。三角肌同時附著於**鎖骨**、**肩胛骨**、**肱骨**3塊骨頭上，也就是說當這3塊骨頭活動時，三角肌也必定一起活動並產生變形。

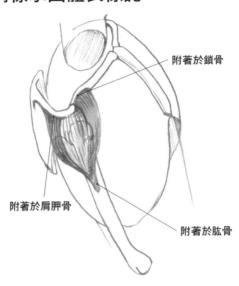

附著於鎖骨

附著於肩胛骨

附著於肱骨

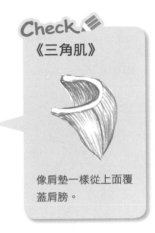

Check

《三角肌》

像肩墊一樣從上面覆蓋肩膀。

關鍵 **26**

三角肌是表示肩膀與手臂動作的體表標誌

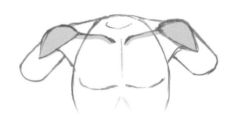

《正面》
鎖骨與三角肌的組合。

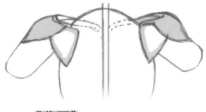

《背面》
肩胛骨與三角肌的組合。

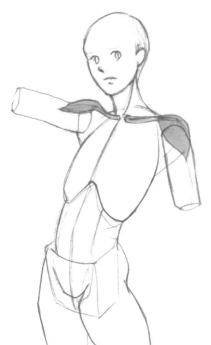

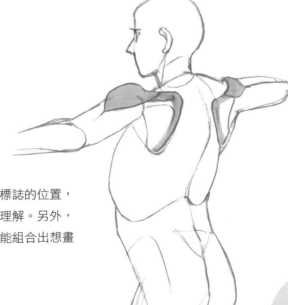

從姿勢中找到體表標誌的位置，能夠加深對姿勢的理解。另外，畫上體表標誌，也能組合出想畫的姿勢。

若能徹底了解肩膀周圍的構造，就能輕鬆描繪上半身的各種姿勢！

這個範例最嚴重的不協調感在於 ❶ 抬起來的手臂與手的形狀
❷ 手臂與肩膀的連接處不明確

範例⑩

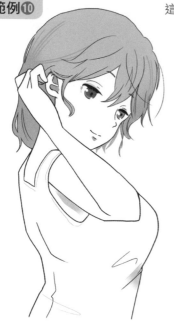

首先，將明顯不協調的手臂先拿掉，然後旋轉這條手臂45°，就可以知道這是從正面看手臂時的形狀。

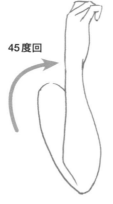

45度回

《不協調感❶》

正面視角的手臂，接到斜後方視角的身體上。

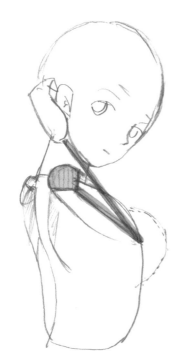

《不協調感❷》

用肩膀周圍的體表標誌檢查骨骼，會發現肩膀位在太高的位置，彷彿是從脖子生長出來的。

我認為肩膀位置過高，**肇因於人物抬手的動作**。不過若按照這個設定直接修正手臂，手臂會幾乎遮住整個臉部。

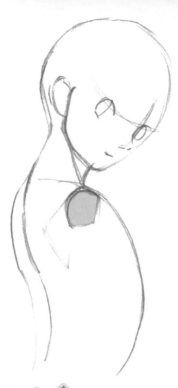

先將肩膀回復到正常
的位置，並把重點放
在人物撩起頭髮的動
作，重新畫上手臂，
但這樣果然還是遮住
了一半的臉龐。

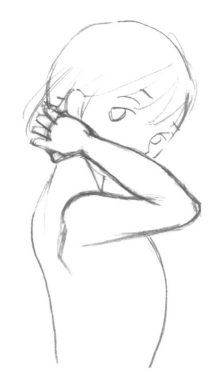

Check

無論是想刻意藏住表情，營造神祕氛圍，
還是相反地想把整張臉的表情都露出來，
「想要表現什麼」都會影響手臂的位置。

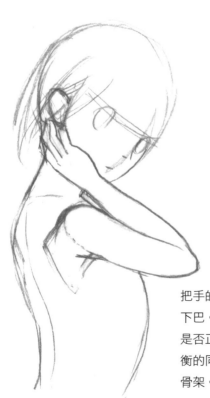

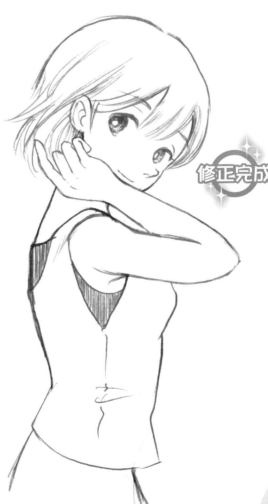

修正完成

把手的位置向下調整到
下巴。在注意臉部比例
是否正確、姿勢是否平
衡的同時，描繪好整體
骨架。

第3章

若能徹底了解肩膀周圍的構造，就能輕鬆描繪上半身的各種姿勢！

105

下面2個範例的錯誤，皆肇因於對肩膀構造理解不足，以及將軀幹的形狀誤認為四方形所導致。

軀幹歪曲的外形會影響手臂的外觀

請從正上方想像肩膀附近的截面。
各位是不是以為軀幹如下圖般**形狀**
接近四方形的盒子呢？

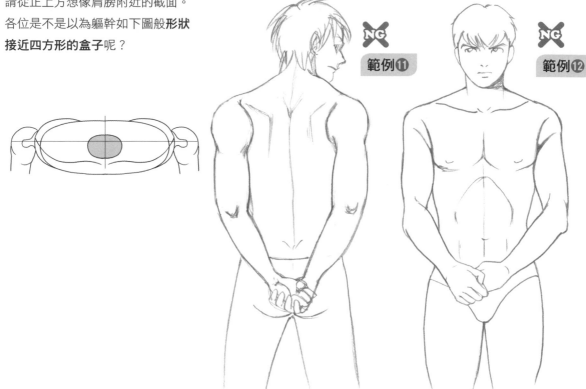

範例⓫

範例⓬

關鍵 27 軀幹不是盒形，而是扭曲的橢圓形

重要

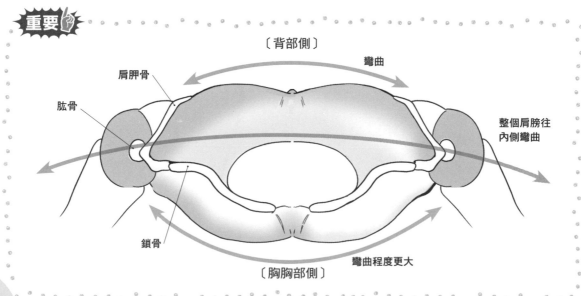

〔背部側〕

彎曲

肩胛骨

肱骨

整個肩膀往內側彎曲

鎖骨

彎曲程度更大

〔胸胸部側〕

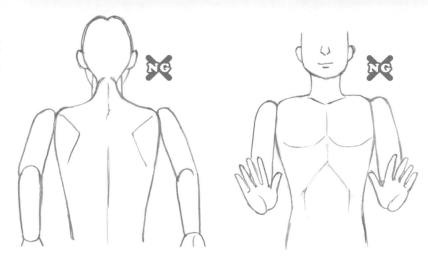

如果軀幹像是四方形的盒子，那麼不論從哪裡看手臂，形狀應該都一樣。

但因為**軀幹是橢圓形**，因此**難以看出**手臂是如何連結到身體的。

《❶正面》

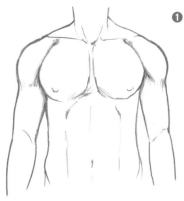

❶ 從正面看，手臂三角肌蓋在胸部上方。那麼手臂**在胸口前方**嗎？

《❷側面》

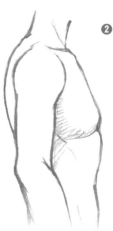

❷ 然而從側面看，手臂看起來接在**靠近背部的後方**。

《❸背面》

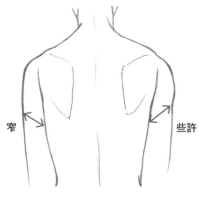

窄　　　　　些許

❸ 再從背面看，只能看到些許手臂，手臂看起來像是接在**軀幹的前方**。

肩膀的中心

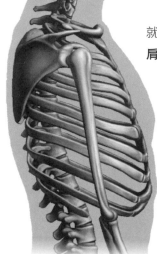

就骨骼而言，**手臂連結到肩膀的中心**。

手臂之所以看起來像接在後方，是因為胸大肌或腹部脂肪等**有厚度的部位位在前方**所導致。

❖ 訂正範例⑪⑫中手臂的形狀與軀幹的彎曲

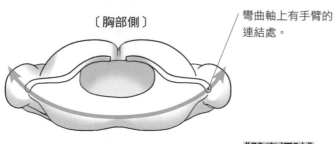

〔胸部側〕

彎曲軸上有手臂的連結處。

〔背部側〕

回到正上方重新思考肩膀附近的截面圖吧，可以看見手臂的連結處就位在背部側的**彎曲軸上**。

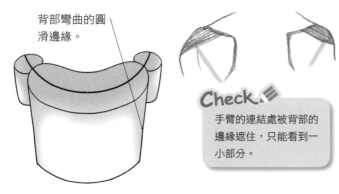

背部彎曲的圓滑邊緣。

《體表標誌》

Check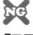

手臂的連結處被背部的邊緣遮住，只能看到一小部分。

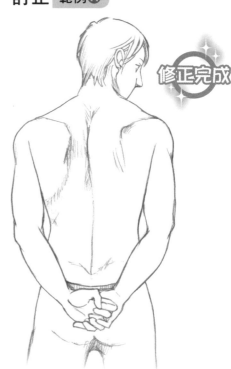

NG 訂正 範例⑪

修正完成

如範例般稍微將手往後拉，肩膀的形狀並不會有變化。即使手臂用力往後伸，但軀幹的**彎曲也不會反轉過來**，因此不會變成訂正前 範例⑪ 那樣的手臂。

NG 訂正 範例⑫

修正完成

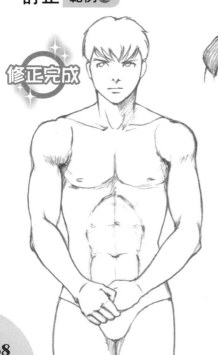

《體表標誌》

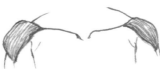

胸部與肩膀的肌肉被往前拉而隆起。

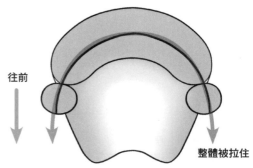

往前

整體被拉住

相反地，如果把手臂往前伸，**肩胛骨、鎖骨就會被拉住，使彎曲的角度變得更急促**。肩膀突出到胸部前方，胸肌與三角肌則同時隆起。

若能徹底了解肩膀周圍的構造，就能輕鬆描繪上半身的各種姿勢！

手臂動作與軀幹變化

手臂與軀幹會互相影響，軀幹的形狀會隨手臂動作產生變化。以下解說內部構造與其功能如何影響外觀、如何讓身體產生變化。

首先，將身體分為「可動部分」及「絕對不可動的部分」。

不動部＝胸廓
可動部＝上肢帶（胸骨、鎖骨＋肩胛骨）

《正常》

雙手自然放下，**正常的站立狀態**。這是軀幹的基本形狀。

《伸長》

雙手舉高的狀態。肩膀附近的肌肉被拉升，整個身體也隨之被拉長。

《擴展》

雙手往兩側張開的狀態。背部的肌肉也同時伸展，讓軀幹輪廓變大一圈。

《內縮》

縮起雙肩，將手臂重疊在身體前方。此時整個身體的寬度也會緊縮。

雖然胸廓固定不動，但**隨著肩膀附近（上肢帶＋肱骨）的動作，上半身的外觀也會有相當大的變化**。

手臂用力往後拉的姿勢

肩膀的關節為球形關節。手臂是透過關節的旋轉往後拉,而非肩膀本身連著骨骼一起往後移動。

範例⑬

範例乍看之下沒問題,但如字面所示,這樣其實是整個肩膀連同手臂一起向後移動。

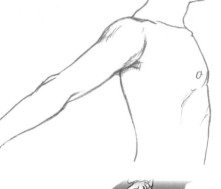

《肩關節》

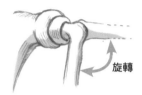

旋轉

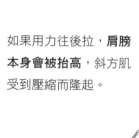

就人體構造上,肩膀不可能移動到這個位置。

肩胛骨

鎖骨

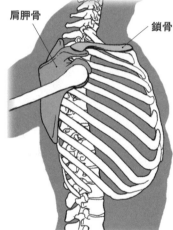

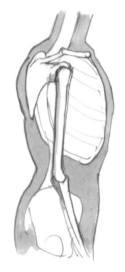

手臂往後拉,肩胛骨會靠近身體的中央。

修正完成

如果用力往後拉,**肩膀本身會被抬高**,斜方肌受到壓縮而隆起。

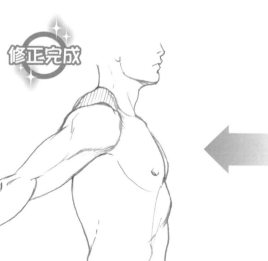

第3章 若能徹底了解肩膀周圍的構造,就能輕鬆描繪上半身的各種姿勢!

❖ 肌肉的變化

《從上方看》

像是在保護肩膀般從上面整個覆蓋住肩膀的是**三角肌**，當手向後時三角肌**也會整塊被往後拉**。

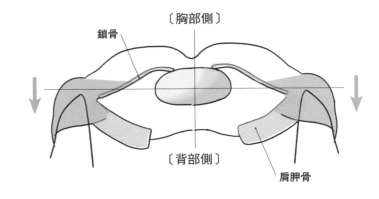

〔胸部側〕
鎖骨
〔背部側〕
肩胛骨

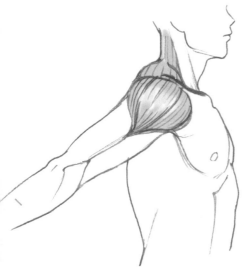

《從側面看》

三角肌會深入肱二頭肌與肱三頭肌之間，因此**同時也會被拉向側面**。

斜方肌隆起。

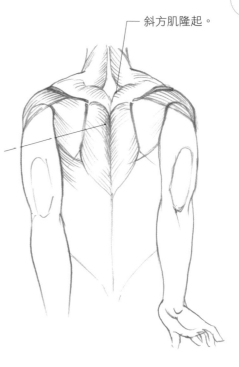

被肌肉從兩側擠壓，產生凹槽。

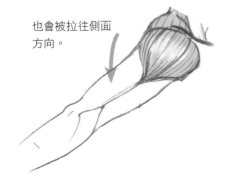

也會被拉往側面方向。

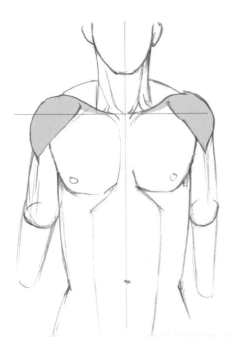

胸大肌也會被往後拉。

《從後面看》

三角肌被拉開而變得較扁薄。圓柱形的手臂感覺像是從三角肌下方延伸而出。

《從前面看》

除了三角肌，**胸大肌也會被拉向後方**。

手臂往前舉

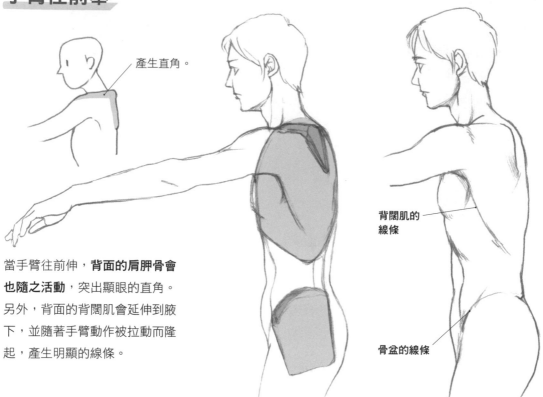

產生直角。

當手臂往前伸，**背面的肩胛骨會也隨之活動**，突出顯眼的直角。
另外，背面的背闊肌會延伸到腋下，並隨著手臂動作被拉動而隆起，產生明顯的線條。

背闊肌的線條

骨盆的線條

關鍵 **28**

三角肌前端會伸入肱二頭肌與肱三頭肌之間

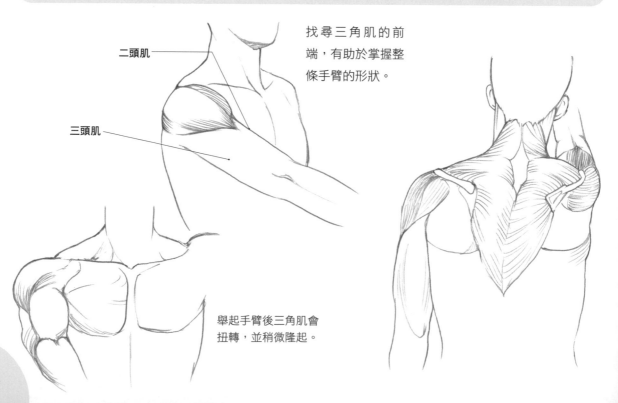

找尋三角肌的前端，有助於掌握整條手臂的形狀。

二頭肌

三頭肌

舉起手臂後三角肌會扭轉，並稍微隆起。

健美姿勢下軀幹的彎曲

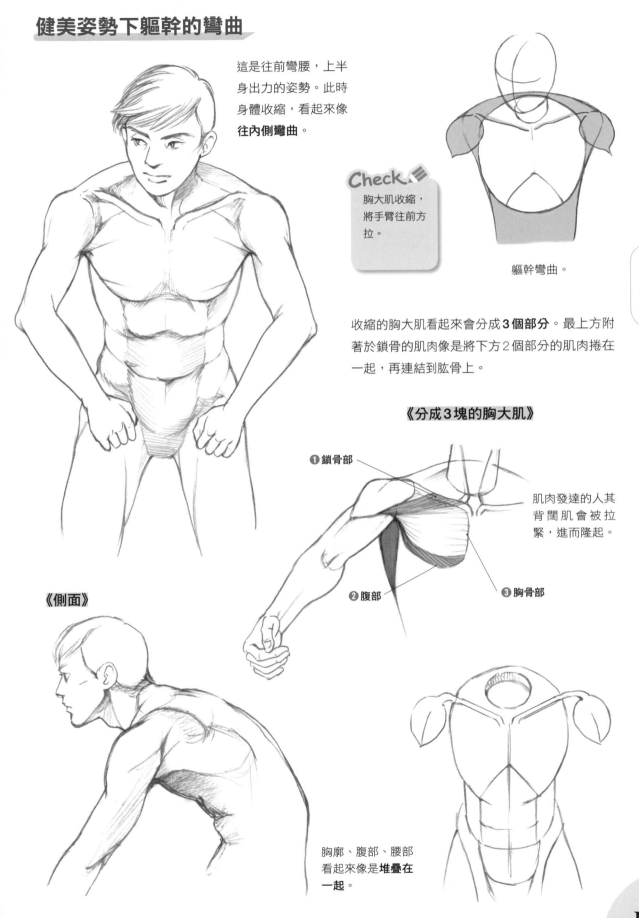

這是往前彎腰，上半身出力的姿勢。此時身體收縮，看起來像**往內側彎曲**。

Check

胸大肌收縮，將手臂往前方拉。

軀幹彎曲。

收縮的胸大肌看起來會分成**3個部分**。最上方附著於鎖骨的肌肉像是將下方2個部分的肌肉捲在一起，再連結到肱骨上。

《分成3塊的胸大肌》

❶鎖骨部

肌肉發達的人其背闊肌會被拉緊，進而隆起。

❷腹部

❸胸骨部

《側面》

胸廓、腹部、腰部看起來像是**堆疊在一起**。

04 萬歲姿勢／雙手舉高

「萬歲姿勢」中，有許多描繪肩膀周圍時必須思考的「慣例」。請各位徹底攻略這一節，學會自在描繪的能力。

第
3
章

若能徹底了解肩膀周圍的構造，就能輕鬆描繪上半身的各種姿勢！

NG 範例⑭

範例⑭ 是初學者常見的錯誤。

NG 範例⑮

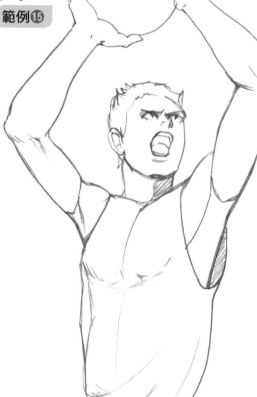

NG 範例⑯

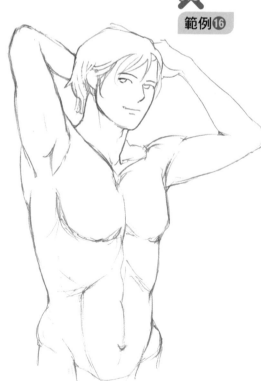

範例⑮ 沒有畫好腋下。腋下應該怎麼畫呢？

範例⑯ 雖然畫得挺精確，不過男性看起來有些胖，不是很好看。

❖ 訂正範例⑭初級錯誤

範例⑭

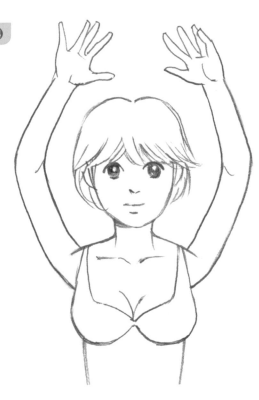

描繪雙手舉高的姿勢時，必須了解手臂～肩膀～胸部的連結方式。**範例⑭**是常見的錯誤例子，**幾乎無視了肩膀的功能**。

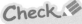

手臂會與肩膀聯合動作。範例中只有手臂抬高，肩膀沒有任何動作。

《骨頭的活動》

鎖骨、肱骨、肩胛骨會聯合一起活動。

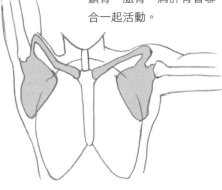

修正完成

《肌肉的活動》

肩膀的肌肉也會與手臂一起活動。

肩膀與手臂連在一起了！

若能徹底了解肩膀周圍的構造，就能輕鬆描繪上半身的各種姿勢！

手臂舉高時肌肉的形狀變化

從正面看時，形狀變化最大的便是胸大肌。在舉起手臂後，會變得漸漸看不到斜方肌（頸部的肌肉）與三角肌（肩膀的肌肉）。

❖ **0°**：水平舉起

這是背部的肌肉。肌肉發達的人這個部分的面積會增加

❖ **45°**：往斜上方舉高

《側面圖》

側腹

背部

只能稍微看見**三角肌**與**斜方肌**。

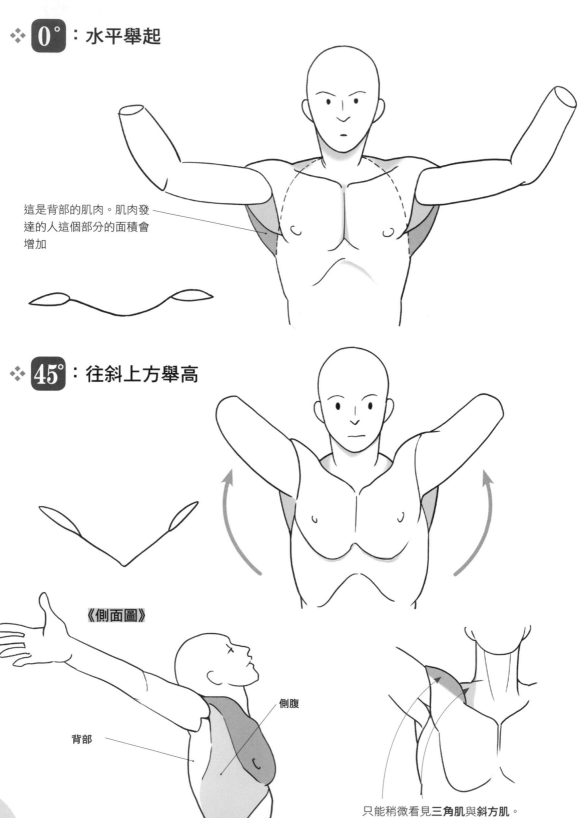

❖ 90° ：舉高到正上方

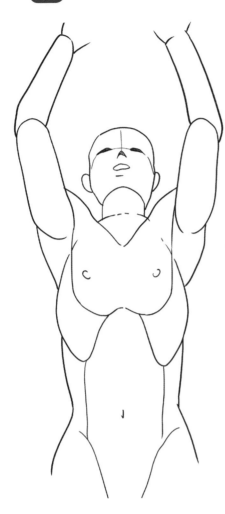

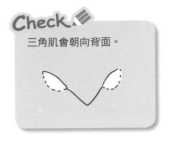

Check

三角肌會朝向背面。

手臂愈接近垂直，胸肌上部的三角形就
變得愈尖。此時斜方肌消失，也幾乎看
不見三角肌。

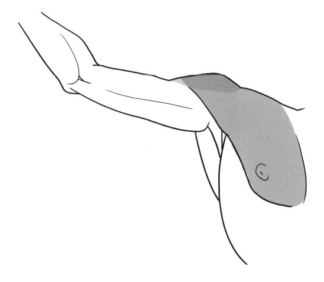

《三角肌與胸大肌合為一體》

當肌肉纖維的方向一致後，就可以看
成是同一塊肌肉。

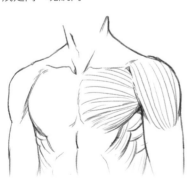

Check

若肌肉纖維的方向不同，很容易就能辨識
出肌肉的邊界。但是，若因為身體動作使
肌肉纖維的方向達成一致，邊界就會消
失，難以區分出胸部與肩膀的肌肉。

▲三角肌

舉起手臂後就會合為一體

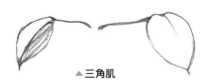

▲三角肌

第
3
章

若能徹底了解肩膀周圍的構造，就能輕鬆描繪上半身的各種姿勢！

117

腋下該怎麼畫呢？

腋下除了手臂之外，還集結了胸部、背部、側腹的肌肉，因此結構非常複雜，不容易掌握形狀。

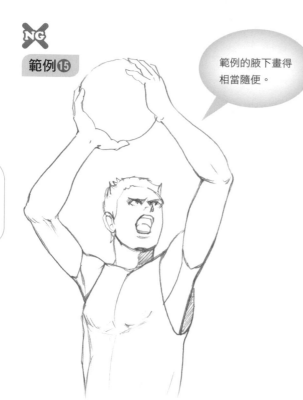

範例⑮

範例的腋下畫得相當隨便。

▲ 感覺像只是在軀幹上接著棒子。相對於頭部，身體比例似乎小了一些。

如此複雜的狀態該怎麼畫成插圖呢？這個時候可以將各部位**簡略化**並進行檢驗。

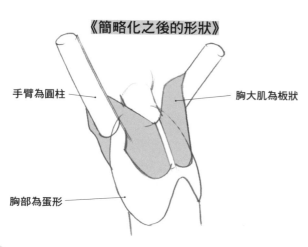

《簡略化之後的形狀》

手臂為圓柱

胸大肌為板狀

胸部為蛋形

▲ 在「人體模型」上附加簡單的肌肉

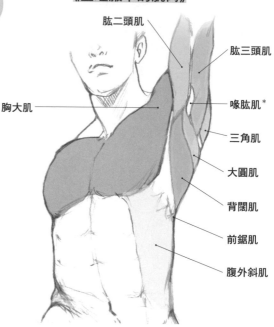

《整理腋下的肌肉》

肱二頭肌

肱三頭肌

胸大肌

喙肱肌*

三角肌

大圓肌

背闊肌

前鋸肌

腹外斜肌

＊肩喙肱肌是連結肩胛骨與肱骨的深層肌肉（體表看不到），只有在手臂舉高時才能看見一小部分。因此，很多時候不會畫出喙肱肌。

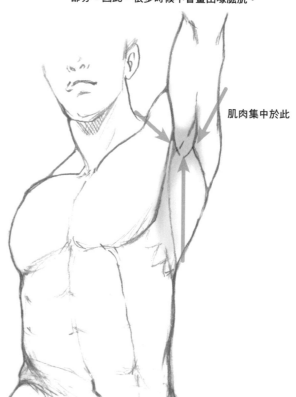

肌肉集中於此

腋下有著從背部繞過來的肌肉

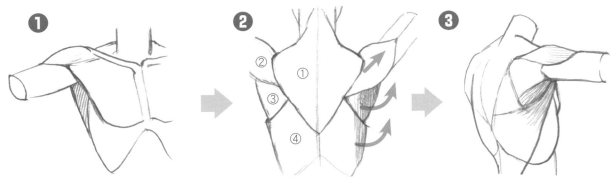

① 從正面看，看起來像是在胸部與背部2塊板子之間夾著圓柱形的手臂。

② 但是，背部不像胸部一樣是一整塊板子，而是分成**4個部位**。

③ 舉起手臂後，最上面覆蓋著三角肌，而肩胛骨的肌肉（大圓肌）與背闊肌會繞往前面。

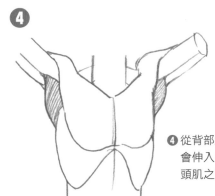

④ 從背部繞過來的肌肉，會伸入肱二頭肌與肱三頭肌之間。

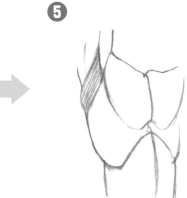

◀舉高手臂時，背部肌肉的位置。

範例⑮ 並未畫出背部這一側的肌肉。

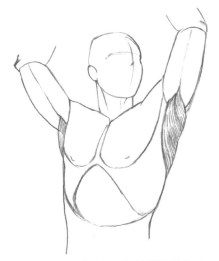

用簡略化之後的肌肉對範例進行修正。

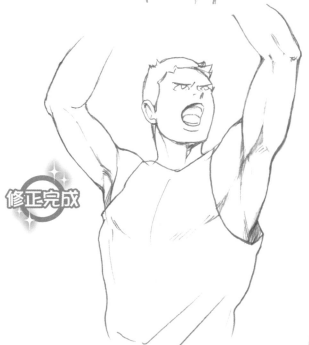

修正完成

第 **3** 章

若能徹底了解肩膀周圍的構造，就能輕鬆描繪上半身的各種姿勢！

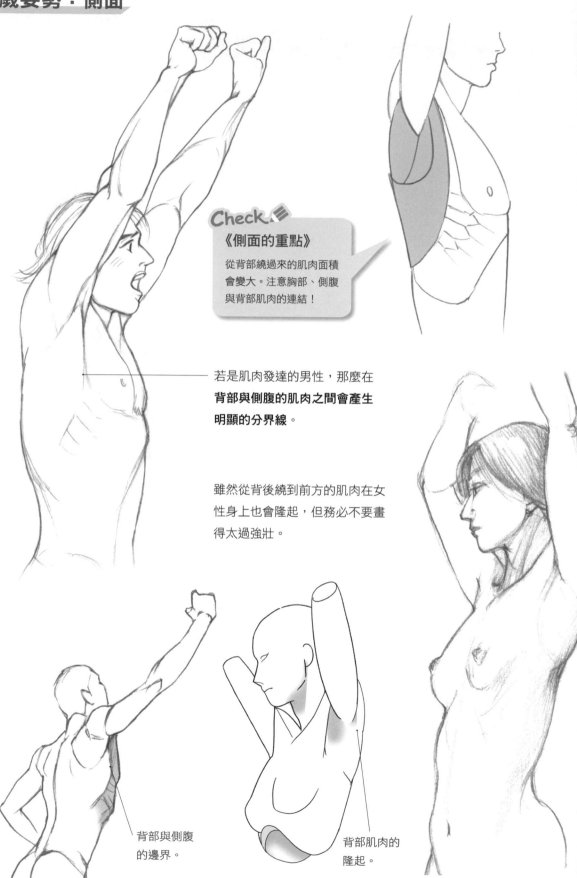

Check

《側面的重點》

從背部繞過來的肌肉面積會變大。注意胸部、側腹與背部肌肉的連結！

若是肌肉發達的男性，那麼在**背部與側腹的肌肉之間會產生明顯的分界線**。

雖然從背後繞到前方的肌肉在女性身上也會隆起，但務必不要畫得太過強壯。

背部與側腹的邊界。

背部肌肉的隆起。

萬歲姿勢：背面

Check📋

《背面的重點》

最顯眼的特徵便是腋下的
肌肉會鼓起來，增加軀幹
的倒三角形感。

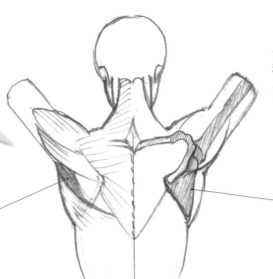

**肩胛骨與手臂一起往外側
移動。**附著於骨頭上的肌
肉也受到牽動。

肩胛骨往外側移動。

肌肉也往外側移動，產
生隆起。

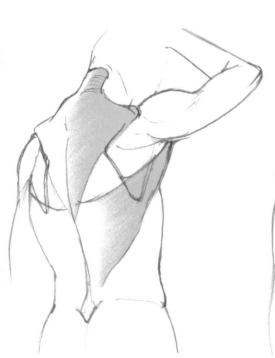

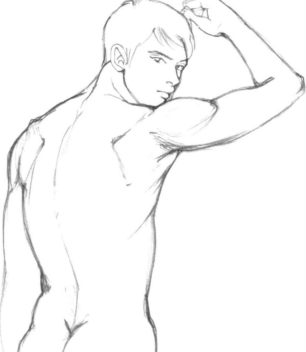

肩膀會產生凹陷，這是由
於三角肌與斜方肌收縮、
擠壓所導致的。

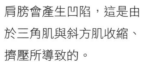

凹陷

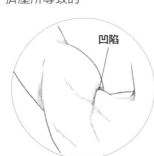

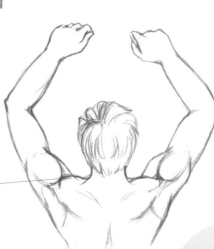

為什麼看起來變胖了？

範例⓰ 中，明明仔細畫上了肌肉，身體卻給人一種粗大、矮胖的印象。這是為什麼呢？

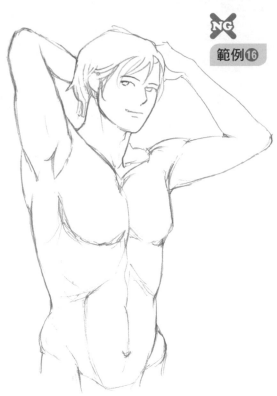

NG
範例⓰

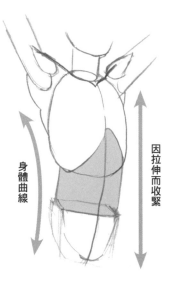

身體曲線

因拉伸而收緊

舉起手臂時，並非只有肩膀在活動。**胸部與腹部的肌肉也會被往上拉。**

身體會因此收緊，腹部也會陷進去。範例中由於**軀幹幾乎保持原樣**，所以看起來才會胖胖的。

關鍵 30 高舉手臂會讓身體收得更緊實

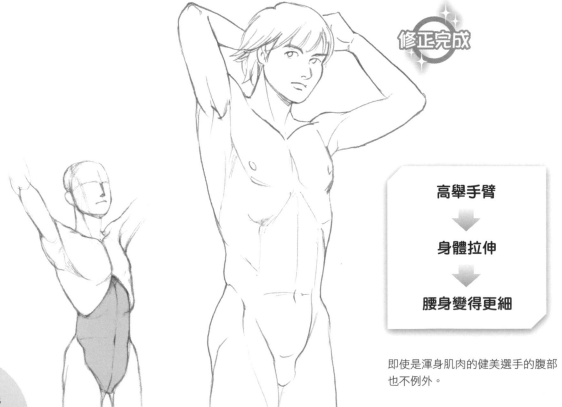

修正完成

高舉手臂
⬇
身體拉伸
⬇
腰身變得更細

即使是渾身肌肉的健美選手的腹部也不例外。

萬歲姿勢總結

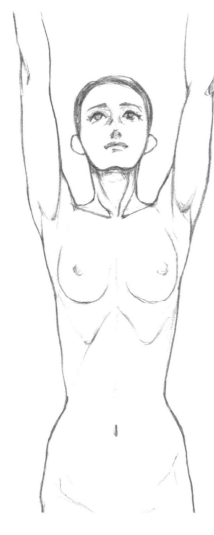

第
3
章

若能徹底了解肩膀周圍的構造，就能輕鬆描繪上半身的各種姿勢！

《描繪舉手姿勢的訣竅》

❶ 描繪手臂～肩膀～胸部（背面還有肩胛骨）的連結

❷ 腋下（畫出從背部繞過來的肌肉）

❸ 身體被拉伸而收緊，腹部變得更纖細

《女性的腋下》

女性的腋下應該畫得多詳盡，往往是讓人困擾的問題。雖然難以一概而論，不過右邊範例是以最小限度的線條來表現的情況。

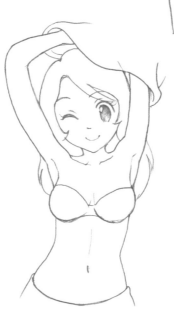

「姿勢的訣竅」也能應用在人物細節較簡單的**動畫角色**上。只要掌握重點，就能夠畫出比例適當的插圖。

手臂姿勢集

除了正面之外，也試著從各式各樣的視角來描繪舉手的姿勢吧。肩膀
與手臂的接合處、斜方肌與三角肌的關係等，若能在腦中整理、釐清
這些觀念，那麼就算不實際觀察人體，也能自由自在地作畫。

若能徹底了解肩膀周圍的構造，就能輕鬆描繪上半身的各種姿勢！

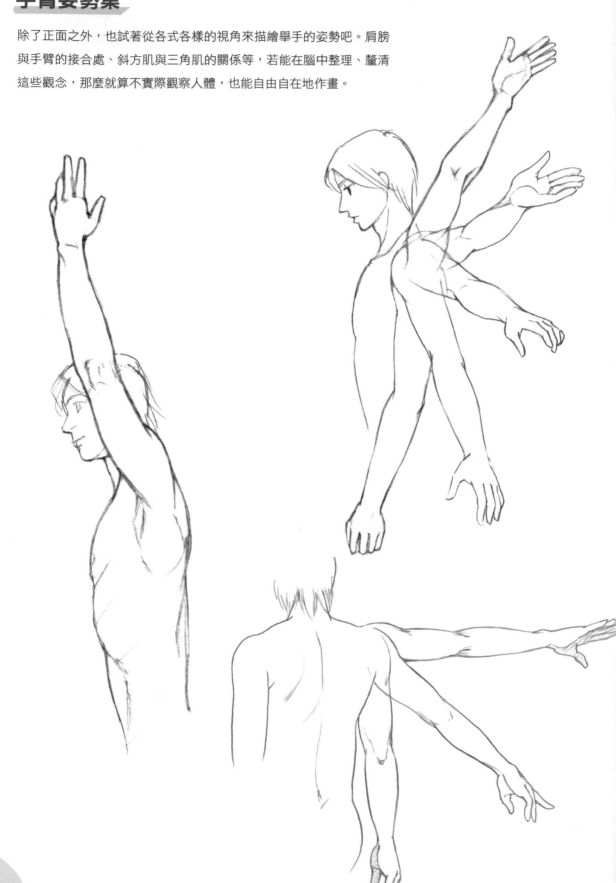

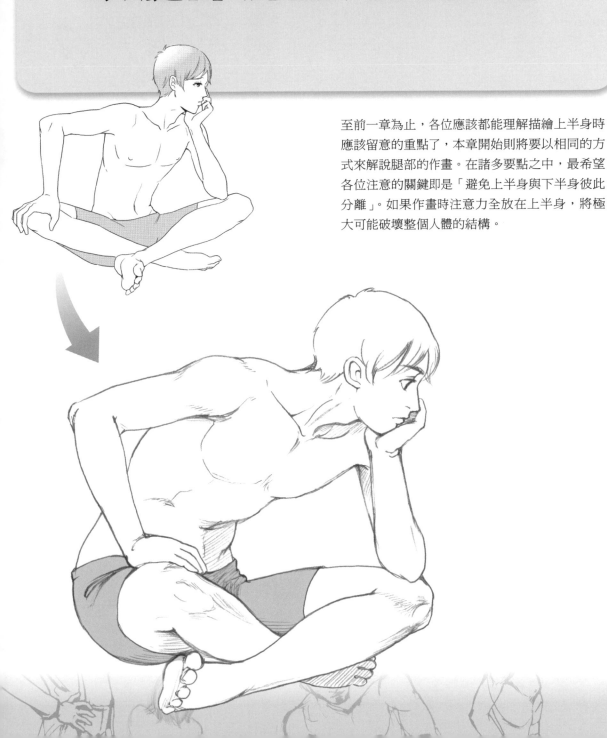

第 **4** 章

以腿部為主角的姿勢

至前一章為止，各位應該都能理解描繪上半身時應該留意的重點了，本章開始則將要以相同的方式來解說腿部的作畫。在諸多要點之中，最希望各位注意的關鍵即是「避免上半身與下半身彼此分離」。如果作畫時注意力全放在上半身，將極大可能破壞整個人體的結構。

01 描繪優美的腳

關鍵 31 腳的重點是膝蓋與腳踝

無論學到多少人體骨骼或構造知識，問題仍是該如何活用在繪畫上。從女性優美的腿部作畫範例來學習活用方法吧。

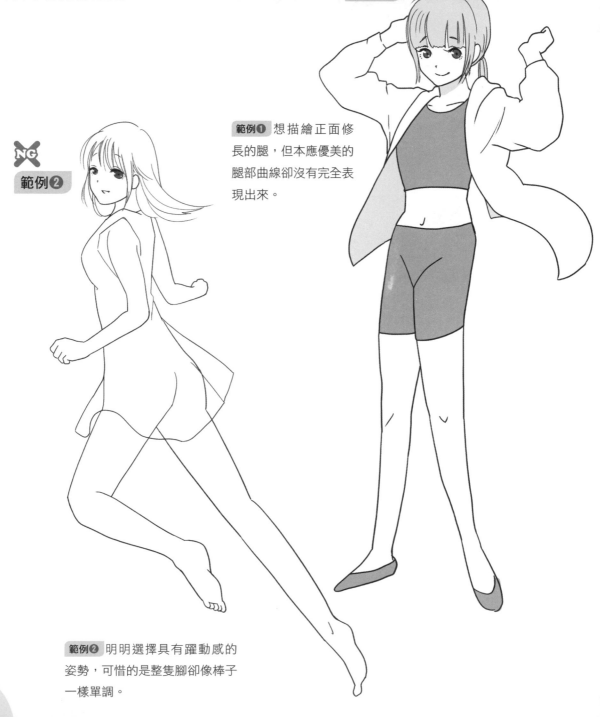

範例❶ 想描繪正面修長的腿，但本應優美的腿部曲線卻沒有完全表現出來。

範例❷ 明明選擇具有躍動感的姿勢，可惜的是整隻腳卻像棒子一樣單調。

正面的腳的重點

❖ 訂正範例❶畫出優美腿部曲線

首先，重新勾勒 範例❶ 的外形。為了強調腿部曲線，將視角重設為仰角。

觀察腳的構造，可以知道骨頭與肌肉如左圖所示。範例❶ 即是在未理解這個構造的情況下描繪的。

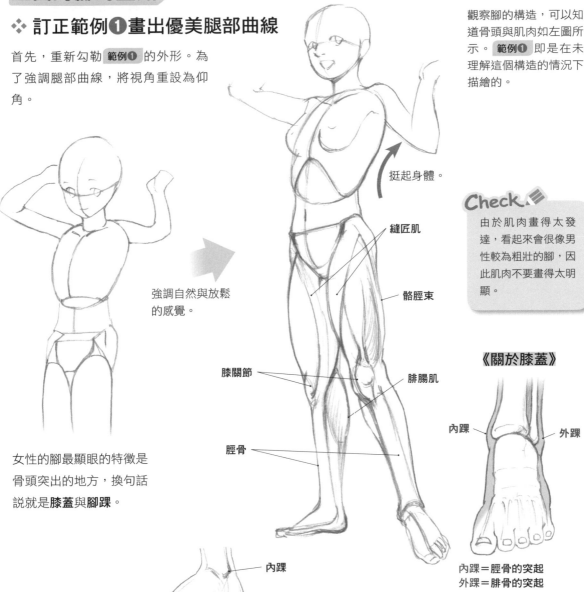

強調自然與放鬆的感覺。

挺起身體。

縫匠肌

髂脛束

膝關節

腓腸肌

脛骨

Check.

由於肌肉畫得太發達，看起來會很像男性較為粗壯的腳，因此肌肉不要畫得太明顯。

女性的腳最顯眼的特徵是骨頭突出的地方，換句話說就是**膝蓋**與**腳踝**。

《關於膝蓋》

內踝

外踝

內踝＝脛骨的突起
外踝＝腓骨的突起

內踝

《關於腳踝》

膝蓋連結股骨與脛骨，並隨其一起活動。

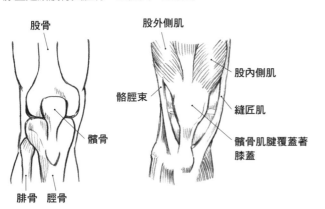

股骨

股外側肌

髂脛束

股內側肌

縫匠肌

髕骨

髕骨肌腱覆蓋著膝蓋

腓骨　脛骨

〔肌肉發達的膝蓋〕

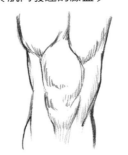

〔普通的膝蓋〕

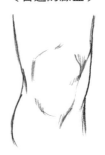

雖然膝蓋的骨頭很大，但被韌帶與脂肪包覆住。若從正面看，可以看到上下2個圓球，**上面是髕骨，而下面是脂肪組織。**

背面的腳的重點

❖ 訂正範例 ❷ 膝窩表現

範例❷ 因為上半身姿勢有些單調，所以為了呈現躍動感而讓人物大幅回頭。

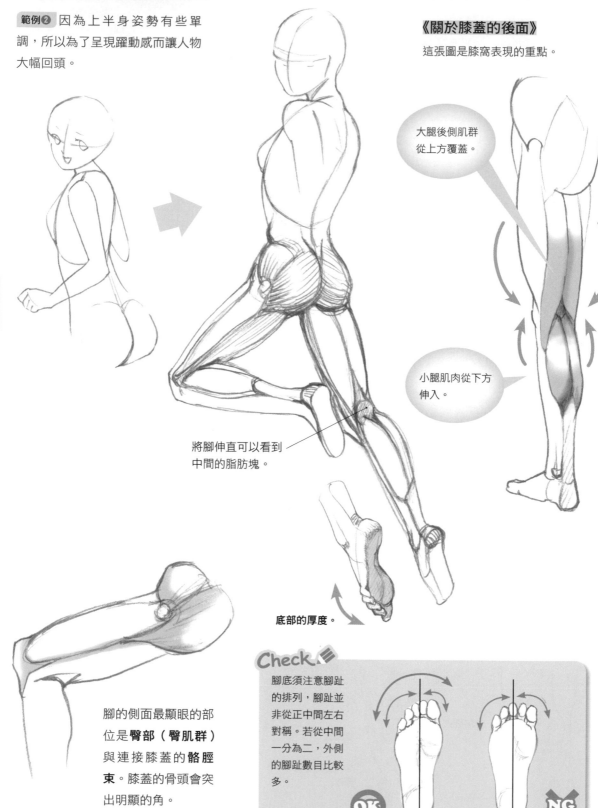

《關於膝蓋的後面》

這張圖是膝窩表現的重點。

大腿後側肌群從上方覆蓋。

小腿肌肉從下方伸入。

將腳伸直可以看到中間的脂肪塊。

底部的厚度。

腳的側面最顯眼的部位是**臀部（臀肌群）**與連接膝蓋的**骼脛束**。膝蓋的骨頭會突出明顯的角。

Check!
腳底須注意腳趾的排列，腳趾並非從正中間左右對稱。若從中間一分為二，外側的腳趾數目比較多。

OK　NG

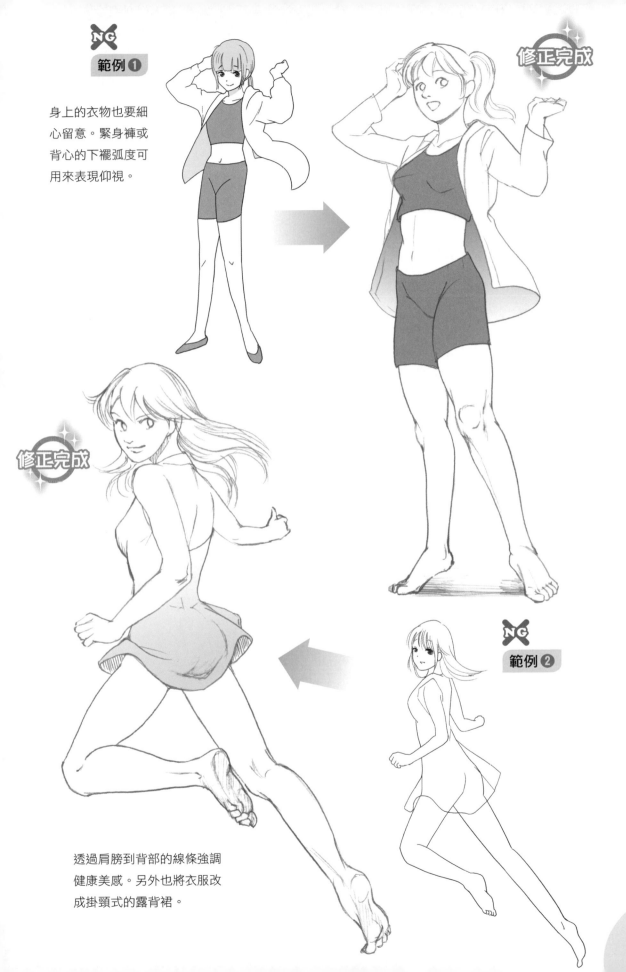

身上的衣物也要細
心留意。緊身褲或
背心的下襬弧度可
用來表現仰視。

修正完成

修正完成

NG

範例❷

透過肩膀到背部的線條強調
健康美感。另外也將衣服改
成掛頸式的露背裙。

02 坐姿／椅子

2個範例畫的都是單腳翹到膝蓋上，非常放鬆的坐姿。乍看之下沒什麼問題，但仔細觀察會發現不協調感。

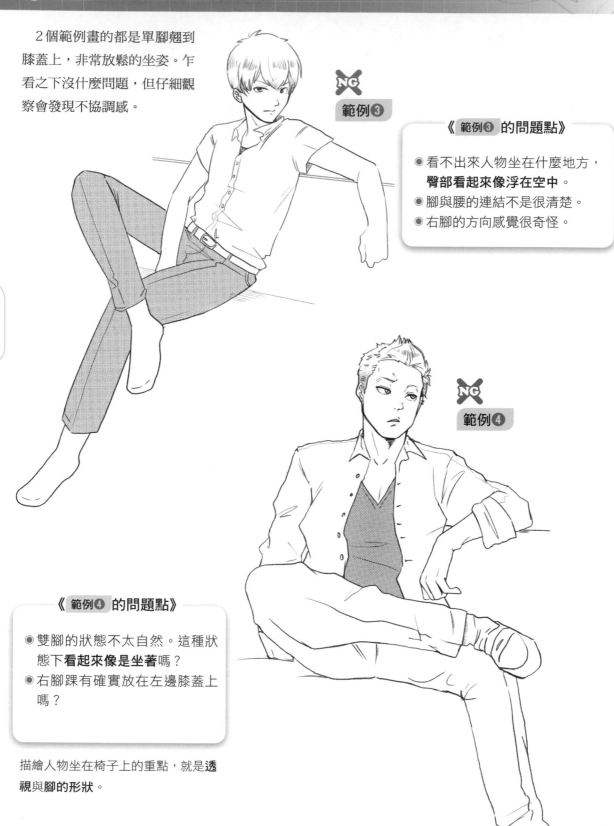

NG
範例③

《 範例③ 的問題點》

● 看不出來人物坐在什麼地方，**臀部看起來像浮在空中**。
● 腳與腰的連結不是很清楚。
● 右腳的方向感覺很奇怪。

NG
範例④

《 範例④ 的問題點》

● 雙腳的狀態不太自然。這種狀態下**看起來像是坐著**嗎？
● 右腳踝有確實放在左邊膝蓋上嗎？

描繪人物坐在椅子上的重點，就是**透視與腳的形狀**。

讓人物坐在椅子上的方法

關鍵 32 使人物與椅子的透視相符合

坐在椅子上的人物意外地難畫。由於大前提是**人物與椅子都位在相同的地面上**，因此必須讓椅子及人物的透視可以相互符合。先從簡單的姿勢開始思考吧。

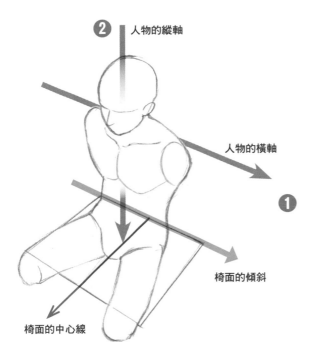

❷ 人物的縱軸

人物的橫軸

椅面的傾斜

椅面的中心線

❶ 首先是讓人物的橫軸（具體來說像是連接雙肩的線等等）對齊椅面的傾斜。

❷ 接著讓人物的縱軸（正中線）對齊椅面中心線，使其可以彼此交會。

如此一來，椅子的方向與人物的方向就能對齊了。我們可以讓這個人物筆直坐在椅子上。

接下來讓人物坐在這個椅面上吧！

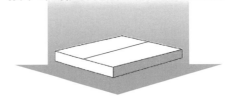

❶ 與方才相同，對齊人物橫軸與椅面傾斜。

❷ 接著調整腰的位置，讓骨盆中心坐落在椅面的中心線上。

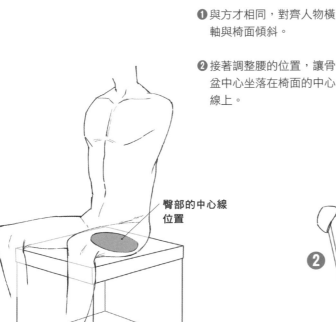

臀部的中心線位置

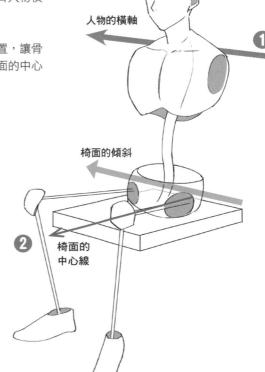

人物的橫軸 ❶

椅面的傾斜

❷ 椅面的中心線

❖ 椅面與人物的透視難以對準的時候

接下來是椅子與人物沒有朝向同一方向（透視方向不容易對齊）的情況。

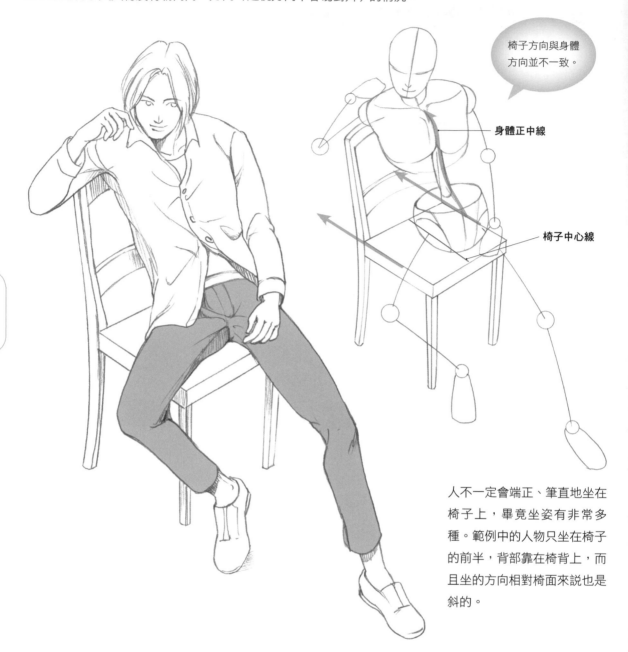

椅子方向與身體方向並不一致。

身體正中線

椅子中心線

人不一定會端正、筆直地坐在椅子上，畢竟坐姿有非常多種。範例中的人物只坐在椅子的前半，背部靠在椅背上，而且坐的方向相對椅面來說也是斜的。

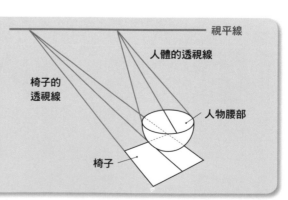

Check

想確認人物與椅子的透視是否相符，可以用「**視平線**」來檢查。將椅子與人體各自的透視線延伸後，在相同的地平線（視平線）上會出現**消失點**，即可知道兩者是在同一視點下作畫的。熟習這類作業後，就可以靠目測推出大致的位置。

視平線

人體的透視線

椅子的透視線

人物腰部

椅子

第 4 章 以腿部為主角的姿勢

132

關鍵 **33** 了解關節的可動範圍

為了更加了解「腳活動時形態如何變化」，最好先學習骨骼活動時的機制。

❖ 髖關節

《大腿的可動範圍》

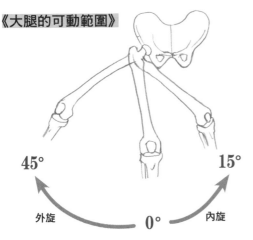

45°　　15°

外旋　　0°　　內旋

股骨的球狀突起插入骨盆中，形成髖關節。由於關節呈球形，所以可動範圍相當大。

Check

不過大腿能活動的範圍還是有限制。

以雙腿交叉的姿勢為例，**上面的膝蓋並不會遠超出下方膝蓋的外側。**

球形關節

第 **4** 章　以腿部為主角的姿勢

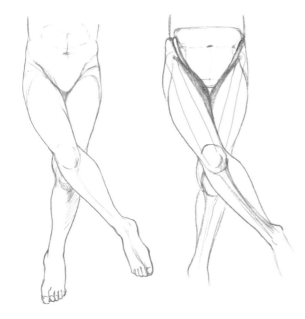

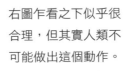

就骨骼的構造上，這個姿勢是不可能的。

右圖乍看之下似乎很合理，但其實人類不可能做出這個動作。

❖ 膝關節

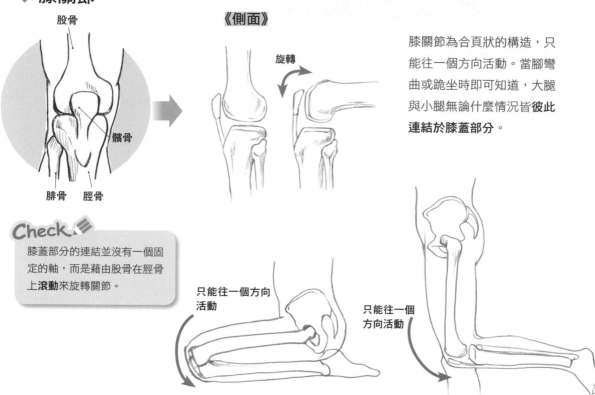

股骨

髕骨

腓骨　脛骨

《側面》

旋轉

膝關節為合頁狀的構造，只能往一個方向活動。當腳彎曲或跪坐時即可知道，大腿與小腿無論什麼情況皆**彼此連結於膝蓋部分**。

Check!

膝蓋部分的連結並沒有一個固定的軸，而是藉由股骨在脛骨上**滾動**來旋轉關節。

只能往一個方向活動

只能往一個方向活動

那麼，**若要往縱向以外的方向活動時，腿部會怎麼活動呢？**
在坐下的狀態試著把腳往側面轉吧。

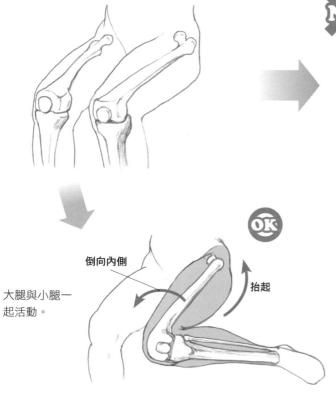

NG

僅靠小腿是不可能往側面轉的

當然，如上圖般只有小腿獨立轉向側面是不可能的。

倒向內側

抬起

OK

大腿與小腿一起活動。

如左圖所示，首先骨盆會稍微抬起，然後大腿會倒向內側，最後小腿才能斜向往側面轉。**大腿與小腿會像這樣一起活動，才能做出特定姿勢。**

❖ 訂正範例❸－①確認腳的形狀

《正面圖》

範例❸ 是把腳放到膝蓋上的姿勢。右膝立起來,腳踝放在左膝上。左圖是正面角度的樣子。**右腳朝向外側**,本來應該可以從側面看到右腳腳底。

但是, 範例❸ 的右腳卻朝下。

膝蓋沒有連結大腿與小腿!

從大腿的可動範圍來看,膝蓋不可能像這樣連結大腿與小腿。

範例❸

其實這個腳,與**雙腿交叉的形狀**相同。

右腳的膝蓋以下,**裝上了其他姿勢的腳**,這就是不協調感的其中一個原因。

《雙腿交叉》

❖ 訂正範例❸－②調整透視

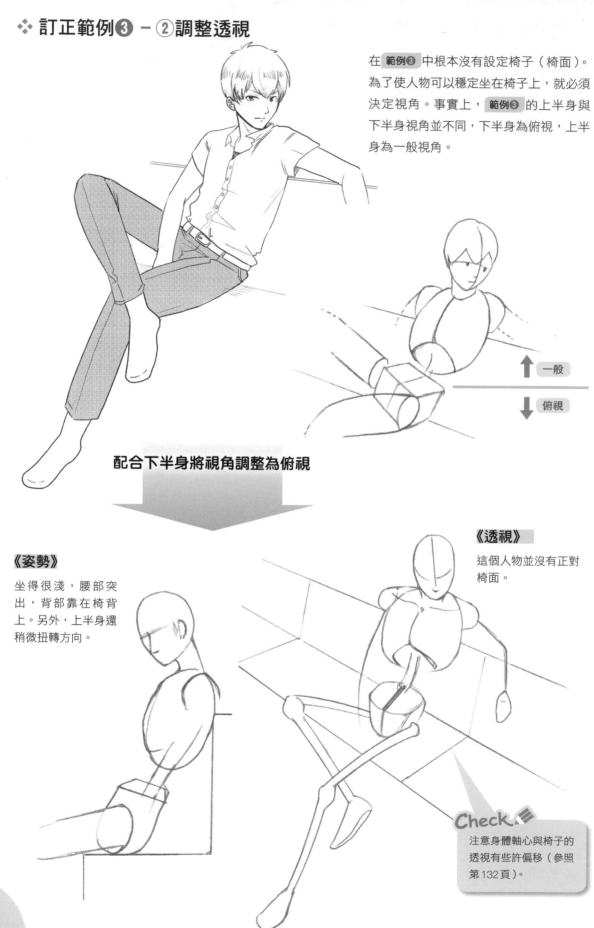

在 範例❸ 中根本沒有設定椅子（椅面）。為了使人物可以穩定坐在椅子上，就必須決定視角。事實上， 範例❸ 的上半身與下半身視角並不同，下半身為俯視，上半身為一般視角。

一般
俯視

配合下半身將視角調整為俯視

《姿勢》

坐得很淺，腰部突出，背部靠在椅背上。另外，上半身還稍微扭轉方向。

《透視》

這個人物並沒有正對椅面。

Check

注意身體軸心與椅子的透視有些許偏移（參照第132頁）。

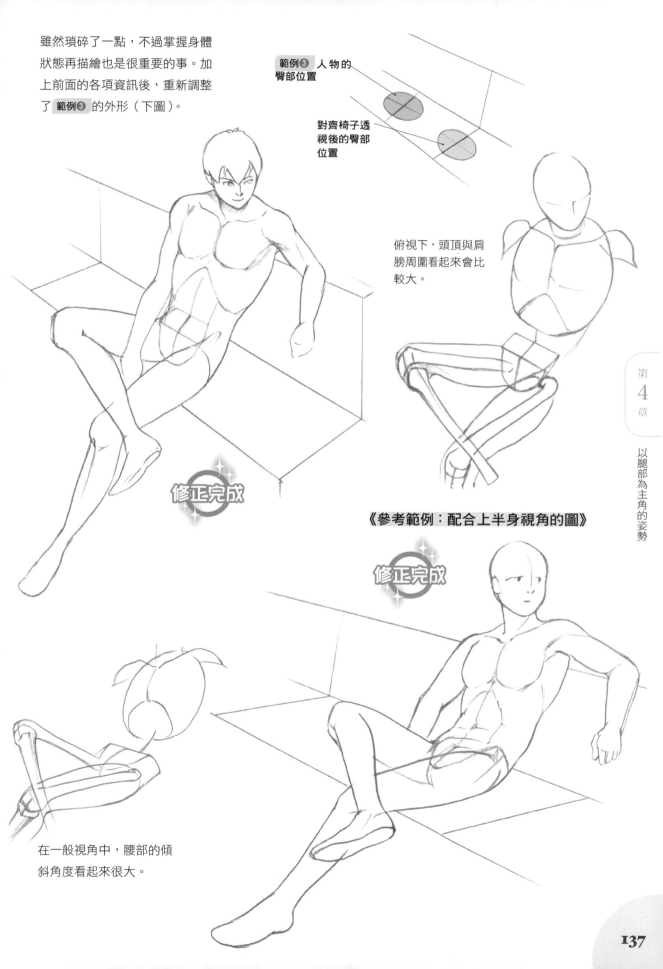

雖然瑣碎了一點，不過掌握身體
狀態再描繪也是很重要的事。加
上前面的各項資訊後，重新調整
了 範例❸ 的外形（下圖）。

範例❸ 人物的
臀部位置

對齊椅子透
視後的臀部
位置

俯視下，頭頂與肩
膀周圍看起來會比
較大。

修正完成

《參考範例：配合上半身視角的圖》

修正完成

在一般視角中，腰部的傾
斜角度看起來很大。

檢查上半身與下半身的視角是否一致

❖ 訂正範例❹ 確認視角與腳的外形

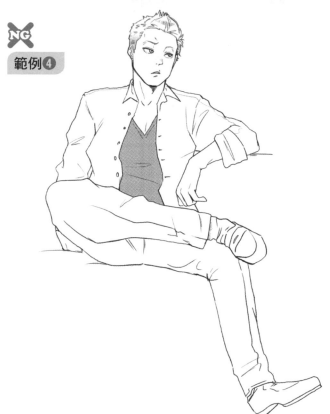

NG

範例❹

《❶首先確認視角》

其實這個範例，也同樣發生上半身與下半身視角不同的問題。

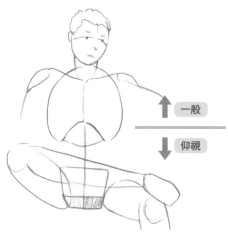

一般

仰視

雖然圖中可以看到大部分的胯下，但如果不是從下往上看，本來是看不太到胯下的。而若是仰視，本應能看到下巴的內側，由此可知上半身為一般視角。

配合上半身，修正為正面的一般視角

《❷確認腳的外形》

雖然人物似乎想在張開雙腳的同時還將腳踝放到膝蓋上，但這就骨骼而言不可能做到。讓我們換成俯視檢查看看。

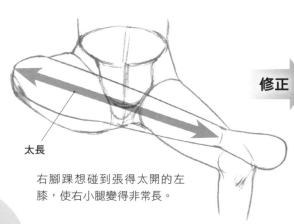

太長

右腳踝想碰到張得太開的左膝，使右小腿變得非常長。

修正

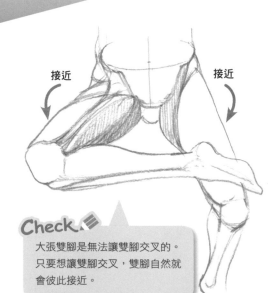

接近　　　　接近

Check

大張雙腳是無法讓雙腳交叉的。只要想讓雙腳交叉，雙腳自然就會彼此接近。

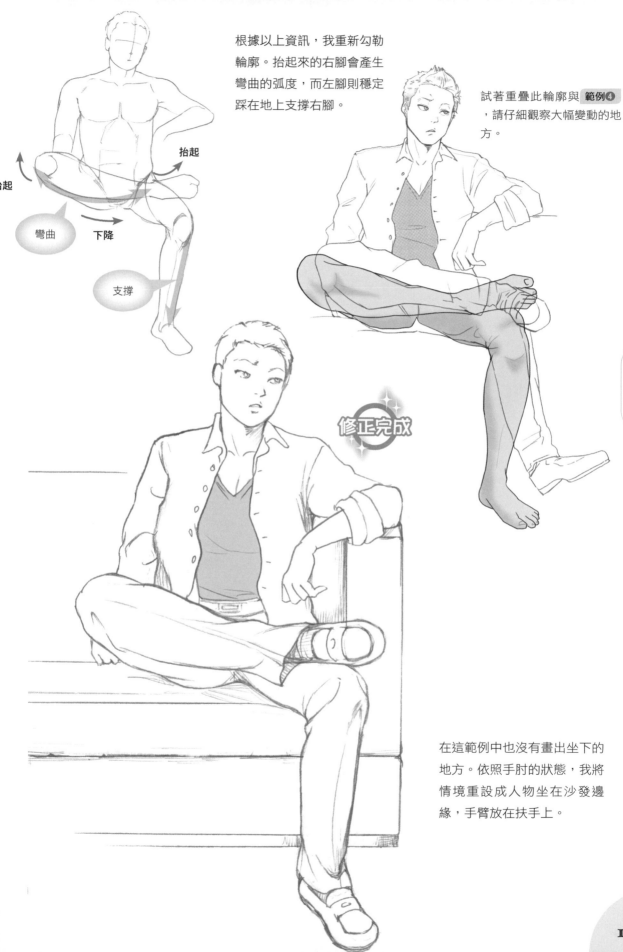

根據以上資訊，我重新勾勒輪廓。抬起來的右腳會產生彎曲的弧度，而左腳則穩定踩在地上支撐右腳。

抬起

抬起

彎曲　　下降

支撐

試著重疊此輪廓與 範例❹ ，請仔細觀察大幅變動的地方。

修正完成

在這範例中也沒有畫出坐下的地方。依照手肘的狀態，我將情境重設成人物坐在沙發邊緣，手臂放在扶手上。

03 坐姿／地板

這張人物插圖挑戰了盤腿坐在地板上，手支撐臉頰，然後面朝旁邊的困難姿勢。但是，總給人不穩定的感覺。這個人物真的有坐在地板上嗎？

《坐姿常見的錯誤》

❶ 上半身與下半身的視角不同，身體沒有確實連在一起。
❷ 髖關節或膝關節的可動範圍不現實。

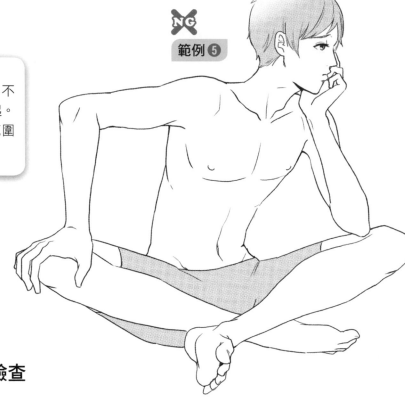

範例 ⑤ NG

✦ 視角與可動範圍的檢查

《❶視角差異》

上半身

因為能看見身體側面，所以是斜角。

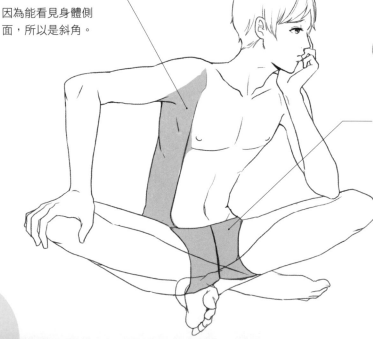

《❷關節可動範圍》

彎曲膝蓋時，髖關節不會張得這麼開。

下半身

雙腳大開而且左右對稱，看起來就像是正面視角。

140

「盤腿坐」是什麼姿勢？

《盤腿的基本形》

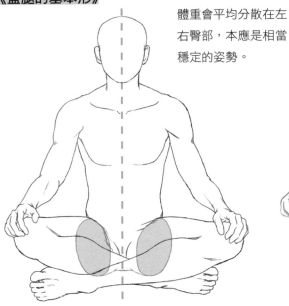

體重會平均分散在左右臀部，本應是相當穩定的姿勢。

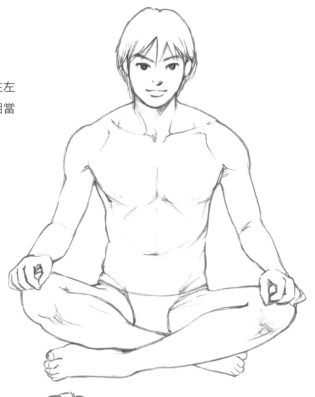

基本形

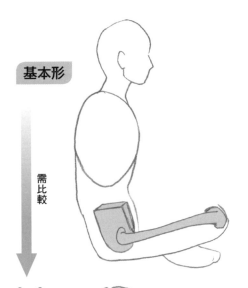

需比較

範例⑤
之中，

骨盆本身往後傾倒。如果在這個狀態下盤腿，感覺似乎會往後翻過去。

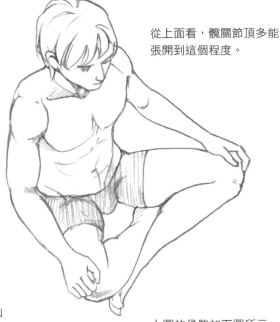

從上面看，髖關節頂多能張開到這個程度。

上圖的骨骼如下圖所示。

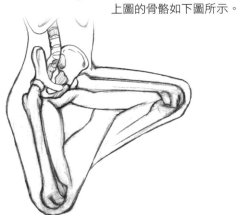

❖ 訂正範例❺考量整個身體的平衡

《❶配合上半身將下半身改為斜角》

從斜角看的時候,右膝會正面朝向這邊。右大腿藏在
膝蓋後方,看起來會短許多。

往斜上方伸出

Check.

由於大腿會往斜上方伸出,因此會與地板間
拉開距離,**產生一個小空間**,而這個小空間
正可以用來表示膝蓋到臀部之間的距離感。

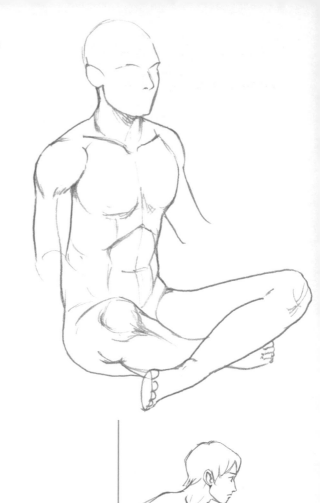

《❷讓上半身前傾》

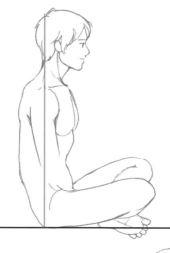

若手肘放在膝蓋上,
並用手撐著臉頰,這
時候**上半身應該會大
幅往前傾才是**。

範例❺ 的上半身挺得太
直了。

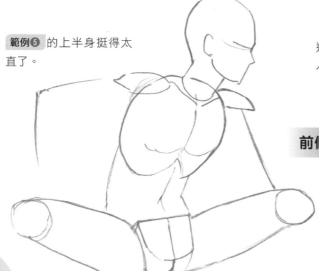

前傾

這是上半身往前傾的
人體模型。

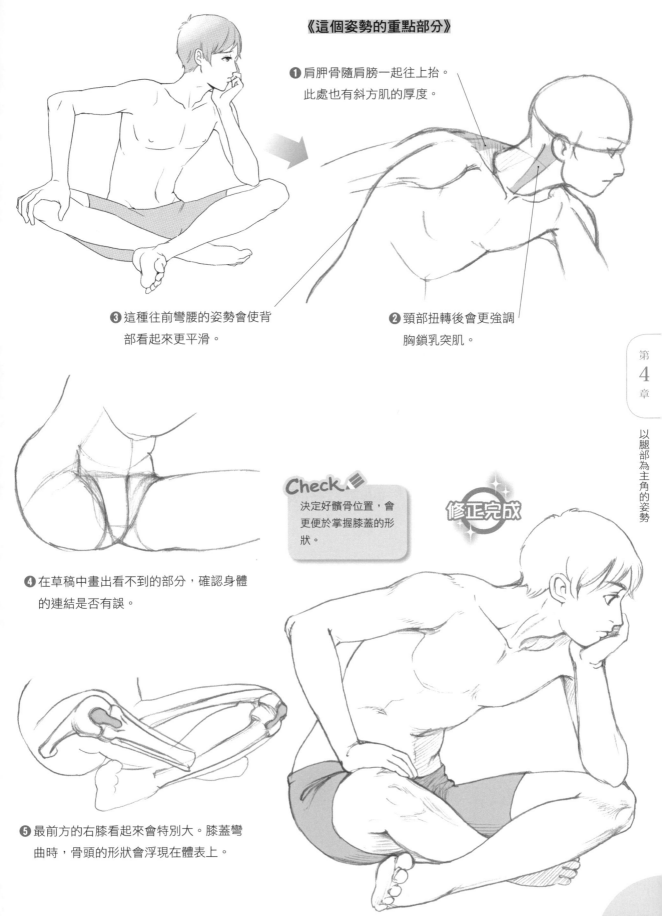

《這個姿勢的重點部分》

❶ 肩胛骨隨肩膀一起往上抬。
　 此處也有斜方肌的厚度。

❸ 這種往前彎腰的姿勢會使背
　 部看起來更平滑。

❷ 頸部扭轉後會更強調
　 胸鎖乳突肌。

Check
決定好髖骨位置，會
更便於掌握膝蓋的形
狀。

修正完成

❹ 在草稿中畫出看不到的部分，確認身體
　 的連結是否有誤。

❺ 最前方的右膝看起來會特別大。膝蓋彎
　 曲時，骨頭的形狀會浮現在體表上。

手往後撐在地板上的姿勢

NG

範例⑥

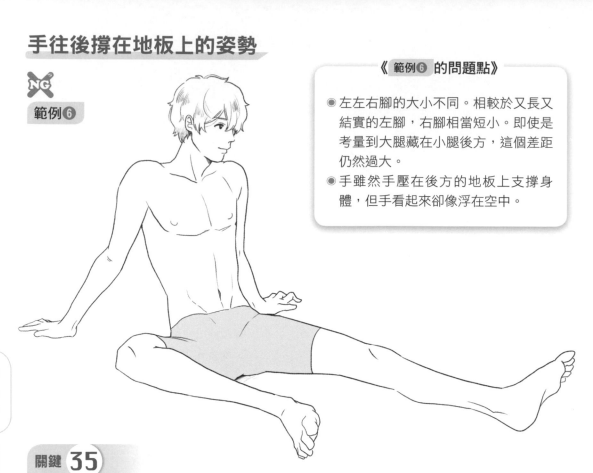

《 範例⑥ 的問題點》

● 左左右腳的大小不同。相較於又長又結實的左腳，右腳相當短小。即使是考量到大腿藏在小腿後方，這個差距仍然過大。

● 手雖然手壓在後方的地板上支撐身體，但手看起來卻像浮在空中。

關鍵 35

無法理解姿勢時，就轉換視角思考

❖ 從側面視角確認

因為上半身挺得太直，所以手看起來沒有撐在地板上。如果要配合上半身，那麼手必須放在臀部旁邊。

範例⑥ 必須讓身體更往後傾倒才行。

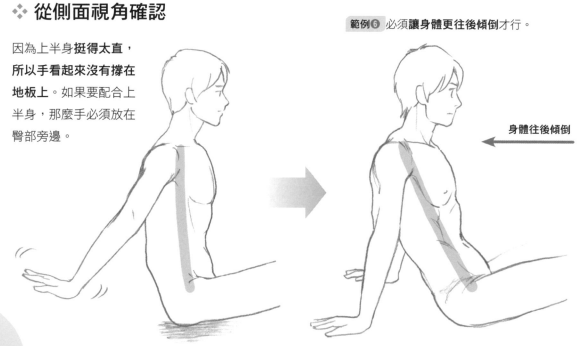

← 身體往後傾倒

接下來確認腳的狀態。不自然的右腳究竟如何與腰部連結的呢？

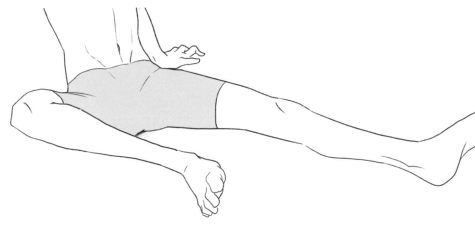

雖然 範例❻ 雙腳張開，
可以清楚看到胯下，但幾
乎什麼都沒畫上。髖關節
在什麼位置呢？

關鍵 36

從大腿肌肉的形狀推估
髖關節的位置

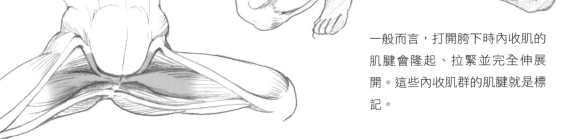

一般而言，打開胯下時內收肌的
肌腱會隆起、拉緊並完全伸展
開。這些內收肌群的肌腱就是標
記。

這些**肌腱的起點就是恥骨**，也就是骨盆U字形
的底部。

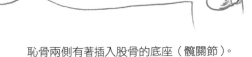

恥骨兩側有著插入股骨的底座（髖關節）。

也就是說，從內收肌群的起點，就能推算出恥骨的位置➡髖關節的位置！

❖ 訂正範例❻確認腳的構造

《恥骨的位置》

試著套用到 範例❻ 上。從褲子的皺褶與正中線設定大腿形狀與內收肌的起點，找出髖關節。

《內收肌的起點》

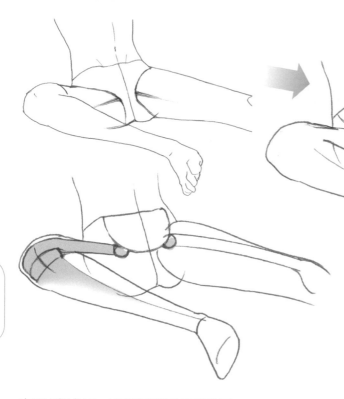

《連接髖關節與膝蓋》

將髖關節與膝蓋連在一起後，就知道股骨的角度超越了人體極限。

在正面視角下，檢查髖關節的可動範圍。

NG

範例❻

之中，

脫離可動範圍

修正圖

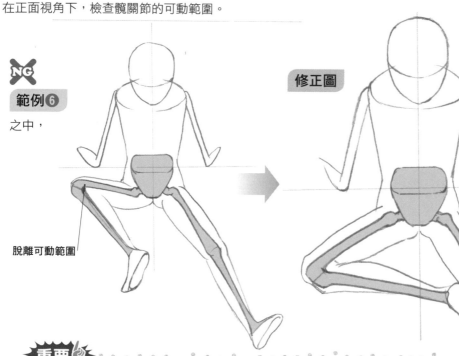

重要👆

不只是單純的開腳，右腳還彎曲膝蓋。由於髖關節與膝關節會一起活動，因此可動範圍有其極限。

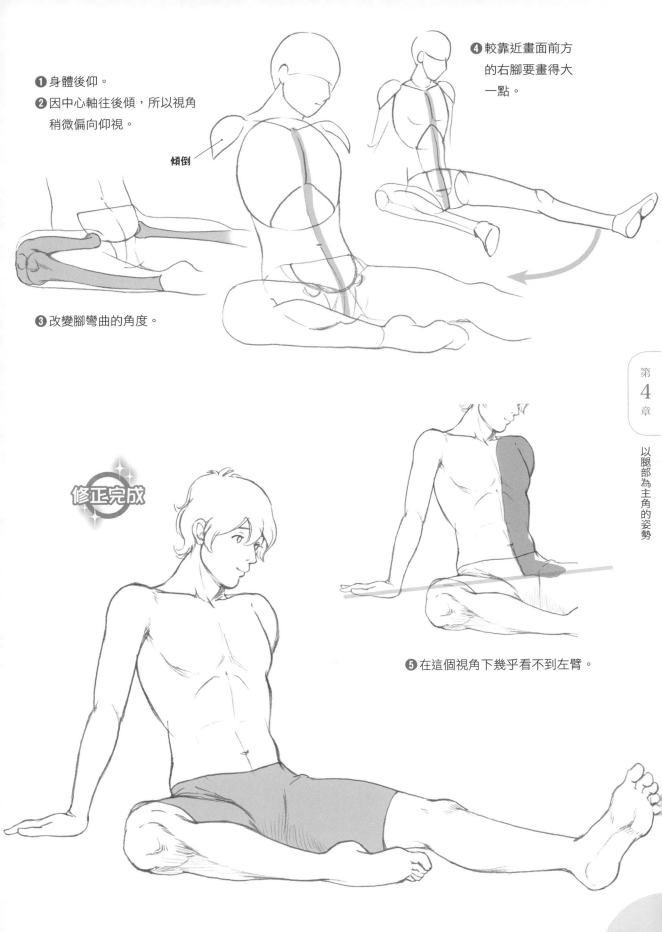

❶ 身體後仰。

❷ 因中心軸往後傾，所以視角
　稍微偏向仰視。

傾倒

❸ 改變腳彎曲的角度。

❹ 較靠近畫面前方
　的右腳要畫得大
　一點。

修正完成

❺ 在這個視角下幾乎看不到左臂。

❖ 稍改姿勢更有助於理解

範例⑥ 的大腿往畫面前方突出，並因為透視使得大腿藏在小腿之後，其實這樣的姿勢不僅難以理解，也不好畫。這種時候**稍微改變姿勢，讓整個姿勢更容易理解**，也是一個可行的方法。

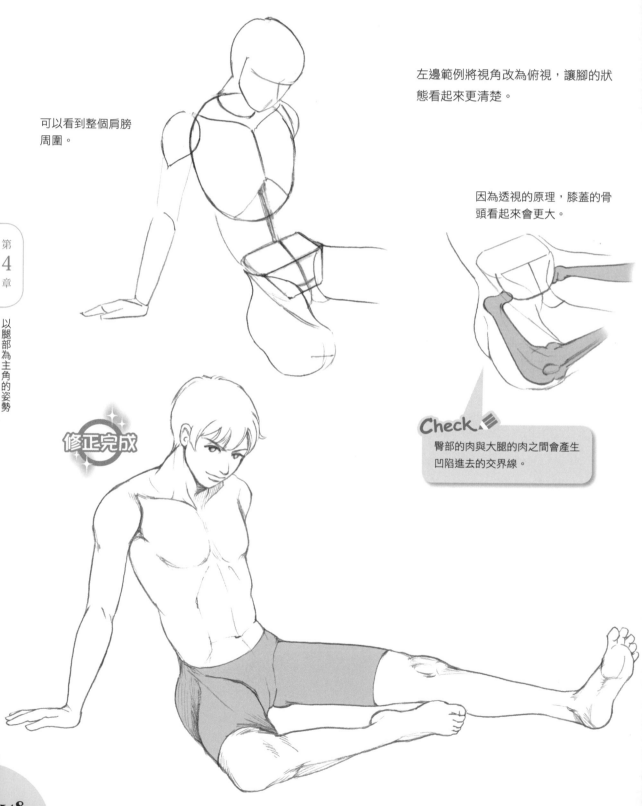

左邊範例將視角改為俯視，讓腳的狀態看起來更清楚。

可以看到整個肩膀周圍。

因為透視的原理，膝蓋的骨頭看起來會更大。

Check

臀部的肉與大腿的肉之間會產生凹陷進去的交界線。

修正完成

04 踢擊姿勢

踢擊姿勢的主角雖然是腳,但這同時也是使用到全身的武打姿勢,必須考慮到重心的移動、運動的流向等整個身體的各項要件。

踢擊姿勢①

範例❼ 是為了高踢敵人而把腳抬高的姿勢,不過一看就能發現不自然之處:上半身與下半身看起來似乎彼此分離。

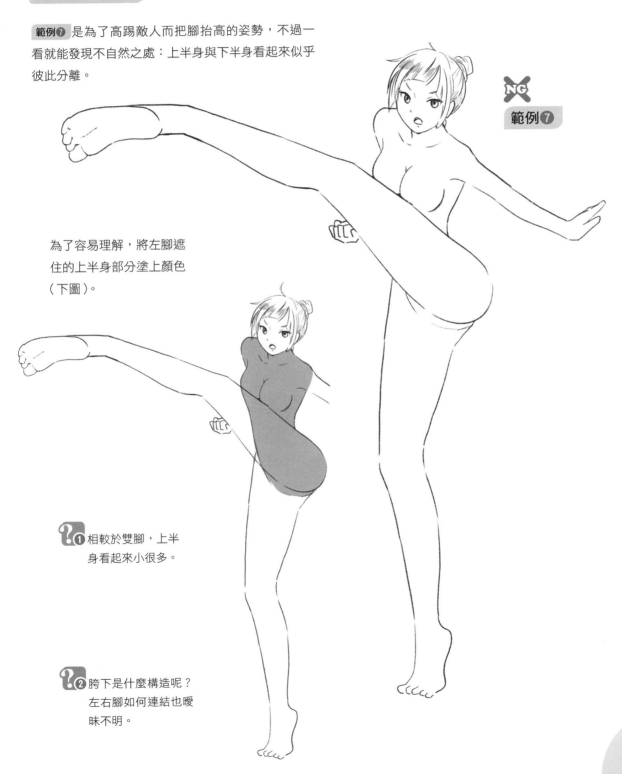

為了容易理解,將左腳遮住的上半身部分塗上顏色(下圖)。

❶ 相較於雙腳,上半身看起來小很多。

❷ 胯下是什麼構造呢?左右腳如何連結也曖昧不明。

NG
範例❼

以腿部為主角的姿勢

I49

❖ 訂正範例 **7** 從骨盆思考

範例 **7** 的上半身可以看到整個肩膀,可知是
俯視的視角。另外,身體也往前傾倒。

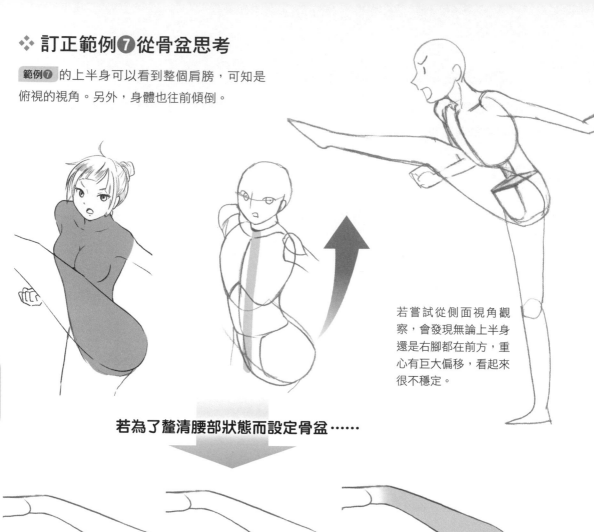

若嘗試從側面視角觀
察,會發現無論上半身
還是右腳都在前方,重
心有巨大偏移,看起來
很不穩定。

若為了釐清腰部狀態而設定骨盆……

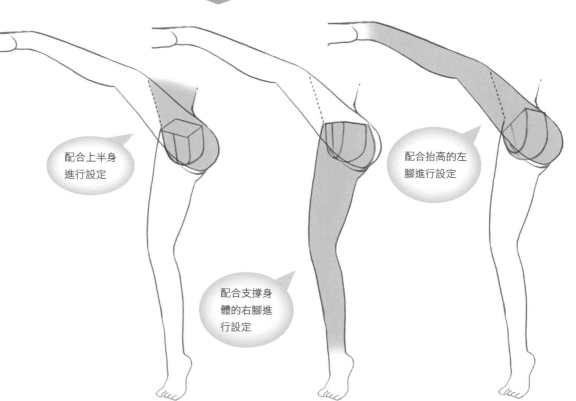

配合上半身
進行設定

配合抬高的左
腳進行設定

配合支撐身
體的右腳進
行設定

3種骨盆無論形狀還是傾斜方向都不同。換句話說,上半身、右腳與左腳全都彼此分離,根本沒有
連在一起。究其原因,是因為作畫者並未**將「踢擊」視為全身運動**。到底「踢擊」時身體會做出什
麼樣的運動呢?

踢擊姿勢的基本型

《運動的機制》

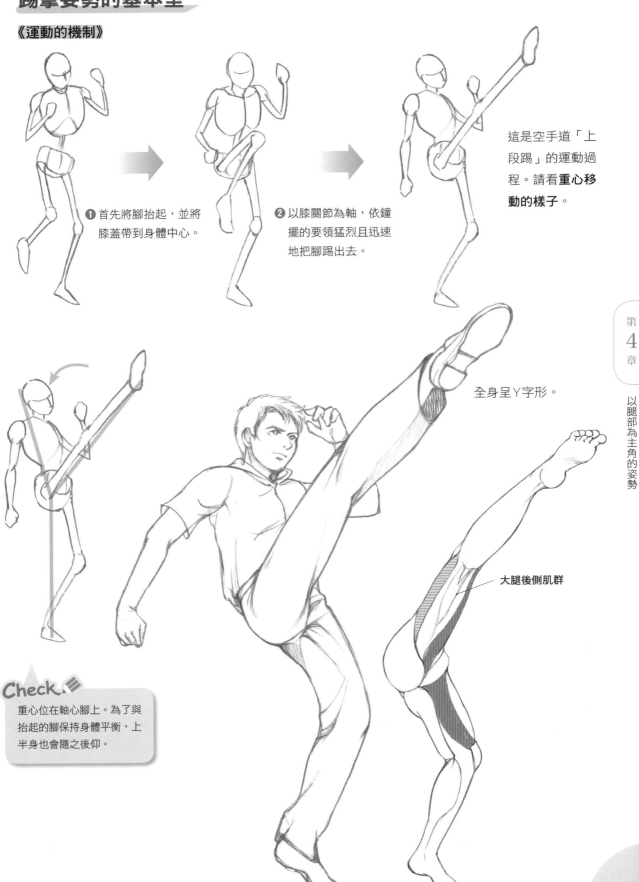

❶ 首先將腳抬起，並將膝蓋帶到身體中心。

❷ 以膝關節為軸，依鐘擺的要領猛烈且迅速地把腳踢出去。

這是空手道「上段踢」的運動過程。請看**重心移動的樣子**。

全身呈Y字形。

大腿後側肌群

Check
重心位在軸心腳上。為了與抬起的腳保持身體平衡，上半身也會隨之後仰。

進一步活用基本型

範例❼ 的踢擊不是從正面,而是從側面橫掃的,因此上半身並非往正後方,而是往斜後方傾倒。

《右側面圖》

難以掌握姿勢時,**就從其他視角觀察。**

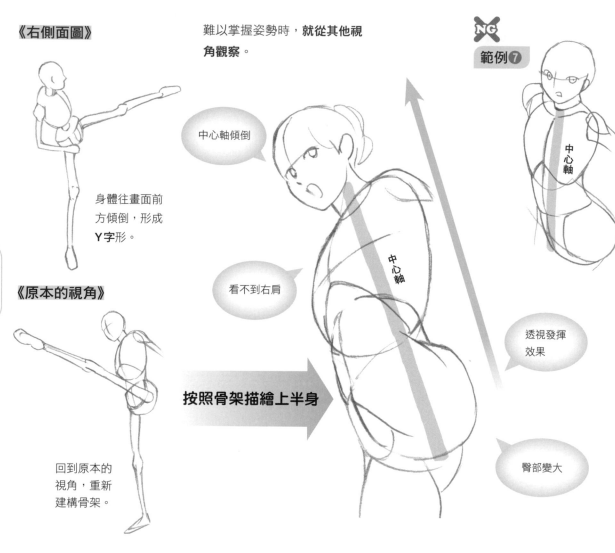

身體往畫面前方傾倒,形成Y字形。

中心軸傾倒

看不到右肩

中心軸

按照骨架描繪上半身

透視發揮效果

臀部變大

範例❼

中心軸

《原本的視角》

回到原本的視角,重新建構骨架。

❖ 設定胯下

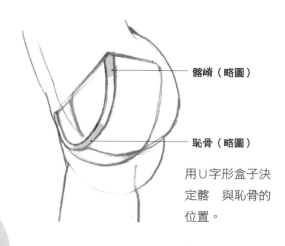

髂嵴(略圖)

恥骨(略圖)

用∪字形盒子決定髂 與恥骨的位置。

畫上附著於恥骨的內收肌,**設定胯下的寬度。**

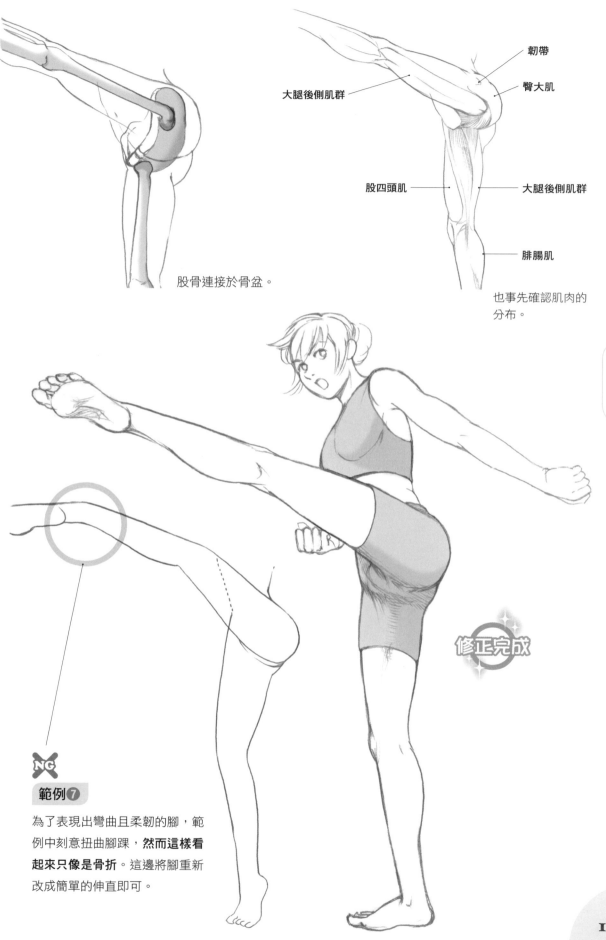

股骨連接於骨盆。

韌帶
臀大肌
大腿後側肌群
股四頭肌
大腿後側肌群
腓腸肌

也事先確認肌肉的分布。

修正完成

NG

範例 7

為了表現出彎曲且柔韌的腳，範例中刻意扭曲腳踝，**然而這樣看起來只像是骨折**。這邊將腳重新改成簡單的伸直即可。

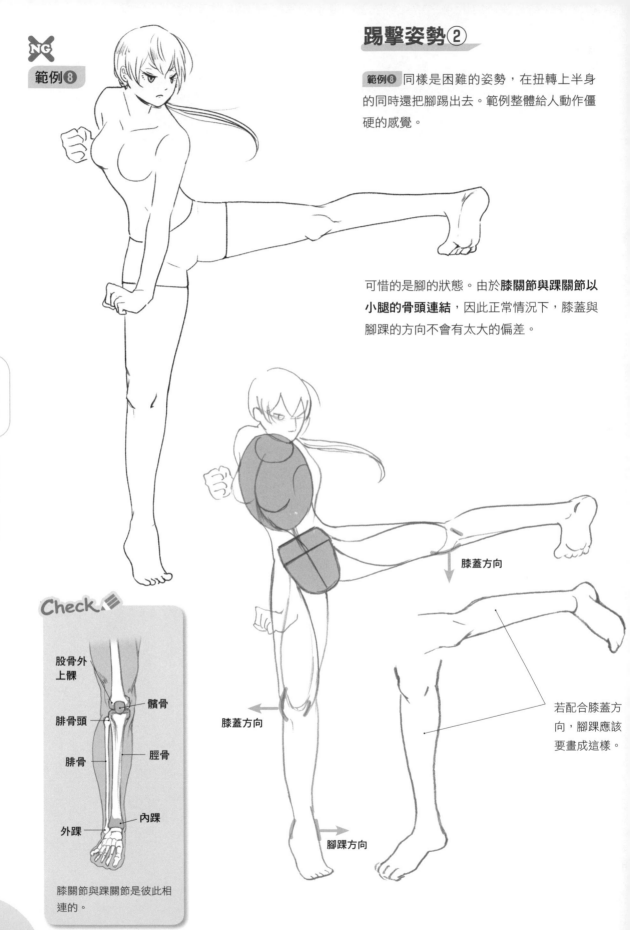

踢擊姿勢 ②

範例 ⑧ 同樣是困難的姿勢，在扭轉上半身的同時還把腳踢出去。範例整體給人動作僵硬的感覺。

可惜的是腳的狀態。由於**膝關節與踝關節以小腿的骨頭連結**，因此正常情況下，膝蓋與腳踝的方向不會有太大的偏差。

膝蓋方向

膝蓋方向

腳踝方向

若配合膝蓋方向，腳踝應該要畫成這樣。

Check！

股骨外上髁

髕骨

腓骨頭

腓骨

脛骨

外踝

內踝

膝關節與踝關節是彼此相連的。

跟隨肌肉的流動，加強姿勢的躍動感

仔細畫出肌肉的線條，就可以讓原本單調的輪廓更加生動。範例中因為左腳伸直，因此在全身產生一條巨大的流動，使姿勢看起來更為有力，也更自然。

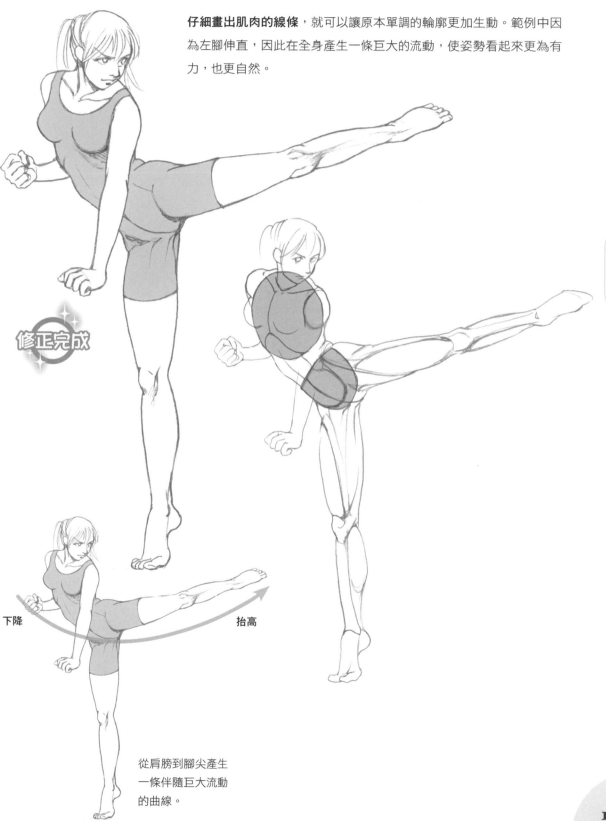

修正完成

下降

抬高

從肩膀到腳尖產生一條伴隨巨大流動的曲線。

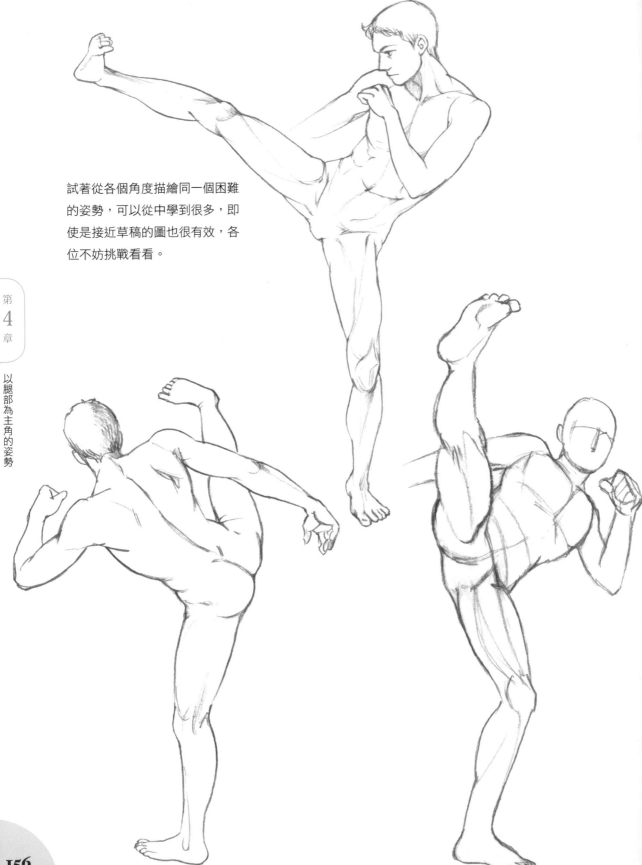

試著從各個角度描繪同一個困難
的姿勢,可以從中學到很多,即
使是接近草稿的圖也很有效,各
位不妨挑戰看看。

不看物體也能畫的知識，
在觀看物體時
才會發揮最大力量！

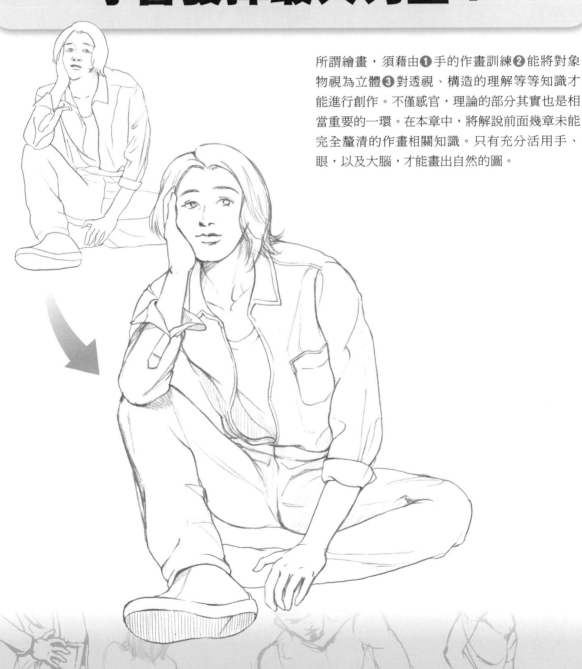

所謂繪畫，須藉由❶手的作畫訓練❷能將對象物視為立體❸對透視、構造的理解等等知識才能進行創作。不僅感官，理論的部分其實也是相當重要的一環。在本章中，將解說前面幾章未能完全釐清的作畫相關知識。只有充分活用手、眼，以及大腦，才能畫出自然的圖。

　　閱讀本書至此，已將人體基本概念徹底吸收進腦袋中的您，已不再是從前的您了。看到實際的模特兒或照片資料時，各位應該也能看見身體內側骨骼與肌肉的活動，或是重心的移動等各種細節才是。只要具備知識，「就能看到過去從未發現的事物」。

第5章

不看物體也能畫的知識，在觀看物體時才會發揮最大力量！

範例❶ NG

關鍵 **38**

描摹時不要懶惰地只想描下輪廓線

描摹照片

範例描摹了照片，不過只描下衣服表面的皺褶與輪廓線，並沒有考慮到內部的身體。

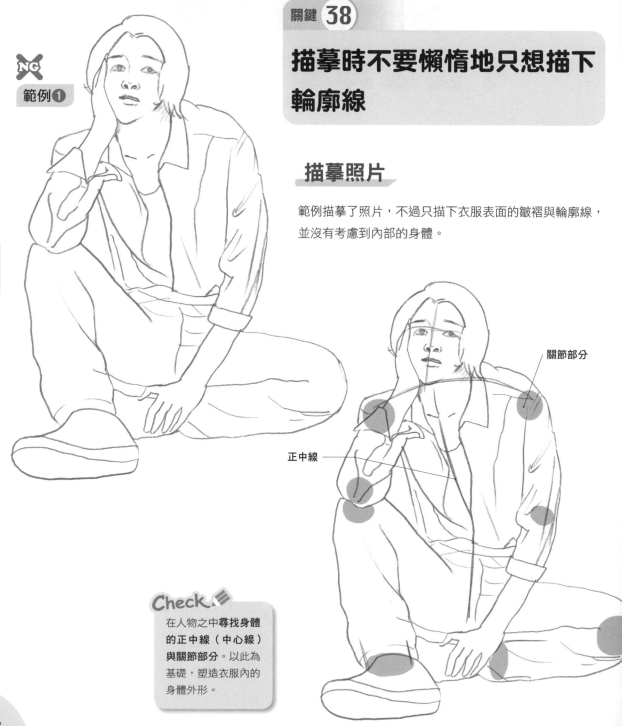

關節部分

正中線

Check

在人物之中**尋找身體的正中線（中心線）與關節部分**。以此為基礎，塑造衣服內的身體外形。

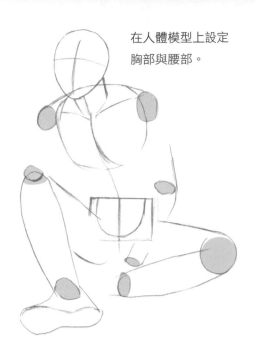

在人體模型上設定
胸部與腰部。

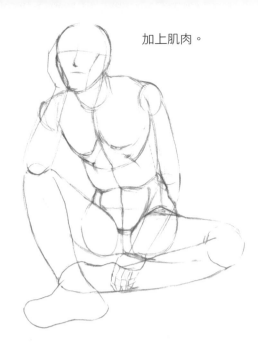

加上肌肉。

關鍵 39　人類的視覺與鏡頭的畫面不盡相同

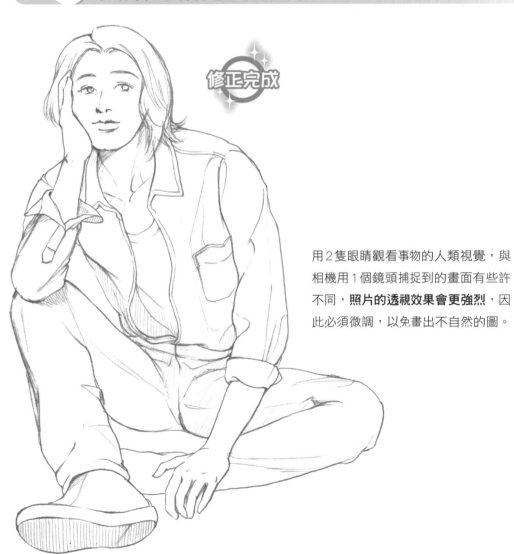

修正完成

用2隻眼睛觀看事物的人類視覺,與
相機用1個鏡頭捕捉到的畫面有些許
不同,**照片的透視效果會更強烈**,因
此必須微調,以免畫出不自然的圖。

看著人物作畫

「人體構造的知識」是用來繪畫的工具，不是繪畫的目的。若被「作畫必須正確」的概念所綁住，可能會使畫出來的圖流於生硬、呆板。

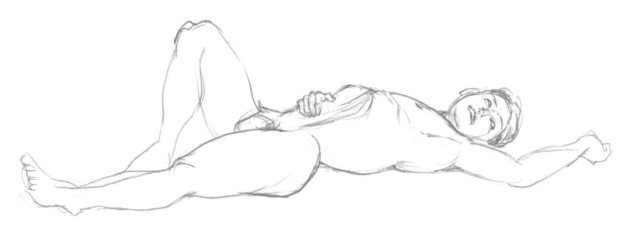

❖ 快速寫生／速寫的建議

繪畫者總喜歡自由發揮創意，描繪生動又充滿魅力的人物。我在此推薦到街上進行**快速寫生**，或進行模特兒的**速寫**來練習。如果這些方法有困難，採用姿勢集的照片也沒關係。還請各位將透過觀察得到的感受，大膽地表達出來吧。

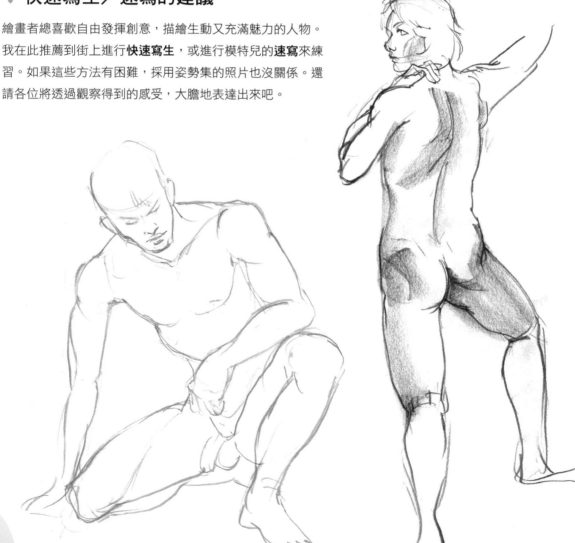

關鍵 **40** 偶爾憑直覺作畫

需要在短時間內完成的寫生或速寫，也必須憑藉直覺描繪出人物、物體的魅力。對自己來說到底什麼地方讓自己感到有趣、自己到底想畫什麼，在依靠直覺作畫的過程中能挖掘許多**新發現**。

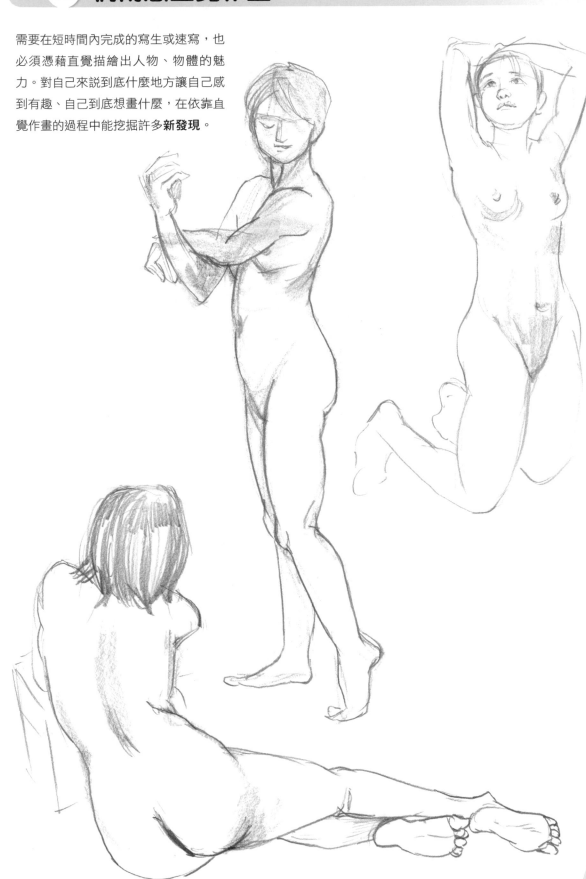

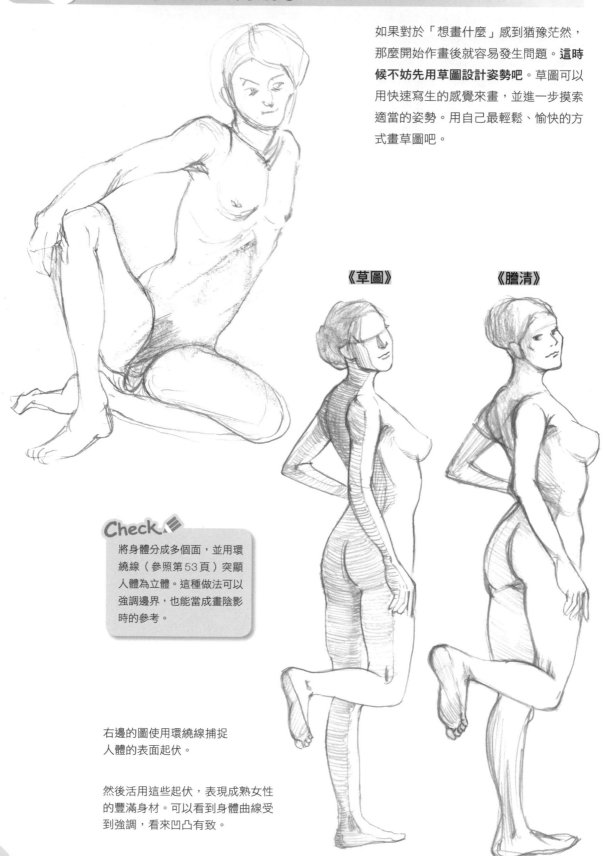

如果對於「想畫什麼」感到猶豫茫然，那麼開始作畫後就容易發生問題。**這時候不妨先用草圖設計姿勢吧。** 草圖可以用快速寫生的感覺來畫，並進一步摸索適當的姿勢。用自己最輕鬆、愉快的方式畫草圖吧。

《草圖》　　　《謄清》

Check
將身體分成多個面，並用環繞線（參照第53頁）突顯人體為立體。這種做法可以強調邊界，也能當成畫陰影時的參考。

右邊的圖使用環繞線捕捉人體的表面起伏。

然後活用這些起伏，表現成熟女性的豐滿身材。可以看到身體曲線受到強調，看來凹凸有致。

第 5 章 不看物體也能畫的知識，在觀看物體時才會發揮最大力量！

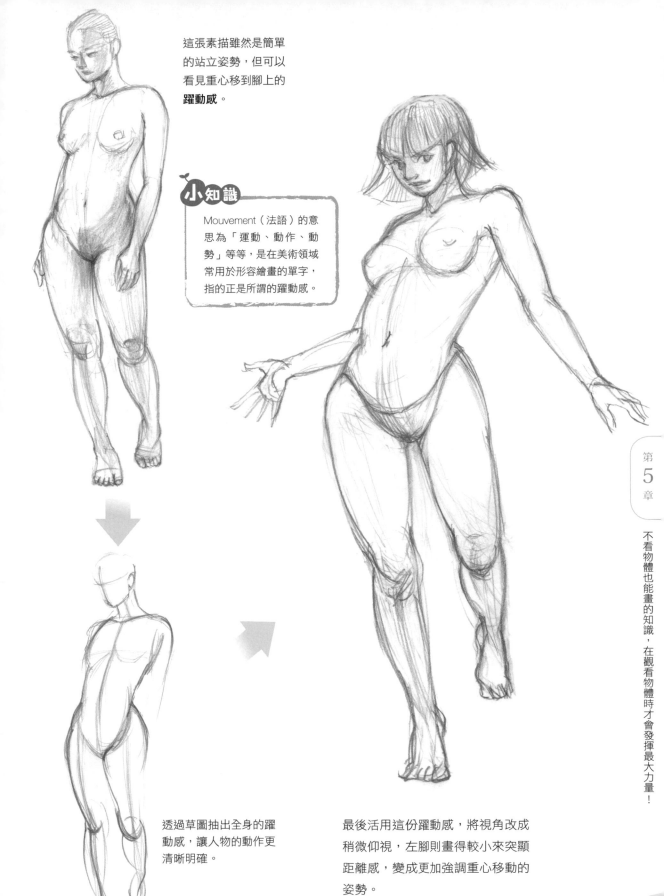

這張素描雖然是簡單
的站立姿勢，但可以
看見重心移到腳上的
躍動感。

小知識

Mouvement（法語）的意
思為「運動、動作、動
勢」等等，是在美術領域
常用於形容繪畫的單字，
指的正是所謂的躍動感。

透過草圖抽出全身的躍
動感，讓人物的動作更
清晰明確。

最後活用這份躍動感，將視角改成
稍微仰視，左腳則畫得較小來突顯
距離感，變成更加強調重心移動的
姿勢。

下面範例是常見的姿勢之一，手插在腰上。首先要注意到的是全身的比例問題，這個人物的腳太長，手臂狀態也不自然。

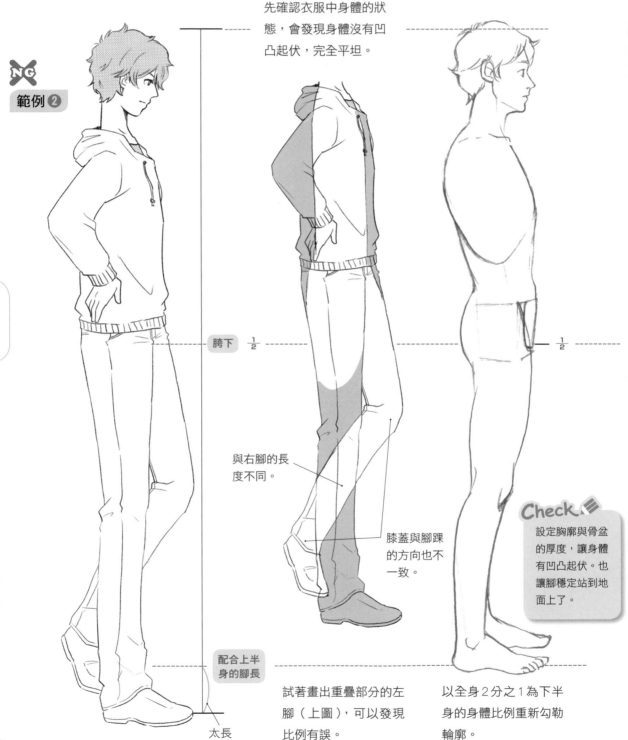

先確認衣服中身體的狀態，會發現身體沒有凹凸起伏，完全平坦。

NG

範例❷

胯下 ½

½

與右腳的長度不同。

膝蓋與腳踝的方向也不一致。

Check

設定胸廓與骨盆的厚度，讓身體有凹凸起伏。也讓腳穩定站到地面上了。

配合上半身的腳長

太長

試著畫出重疊部分的左腳（上圖），可以發現比例有誤。

以全身2分之1為下半身的身體比例重新勾勒輪廓。

第5章

不看物體也能畫的知識，在觀看物體時才會發揮最大力量！

上半身的主要問題集中在肩膀周圍與手臂。

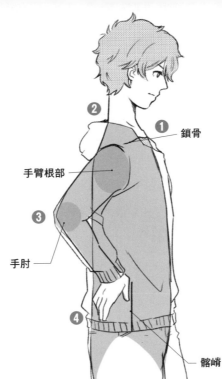

?3 因為肩膀往後拉，所以手肘會往後突出才是。

?4 雖然手本應要輕輕抓著腰骨才對，不過腰的位置不太明確。

鎖骨

手臂根部

3

手肘

4

髂嵴

?1 鎖骨與肱骨沒有連在一起，手臂的連接位置太低。

?2 脖子挺得太直。

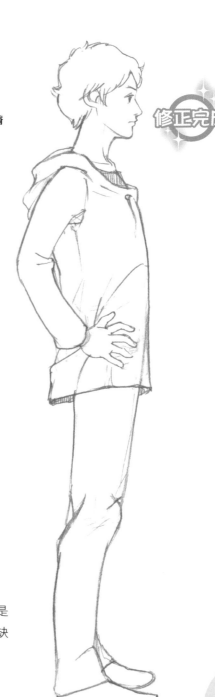

修正完成

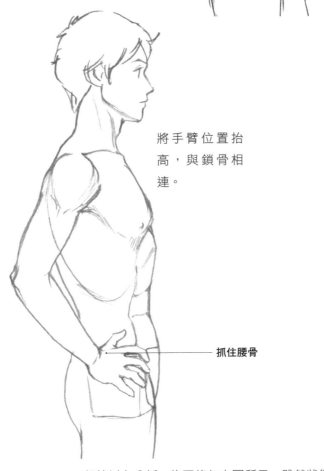

將手臂位置抬高，與鎖骨相連。

抓住腰骨

根據以上分析，修正後如右圖所示。雖然狀態是正確的，但感受不到人物魅力。這個範例最為缺乏的就是「**躍動感**」。

具備**躍動感**的事物會抓住人的視線，為視覺帶來快感。動作即是生命力的展現。充滿躍動感、栩栩如生的圖畫，有著吸引人的魅力。那麼該如何表現躍動感呢？

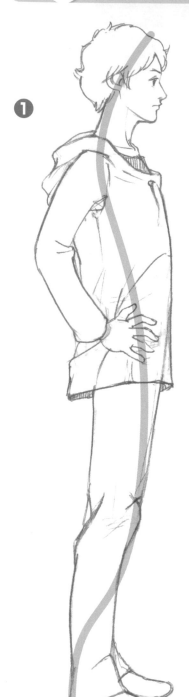

1

❷ 用S形曲線**最大限度表現**人體些許的傾斜。

2

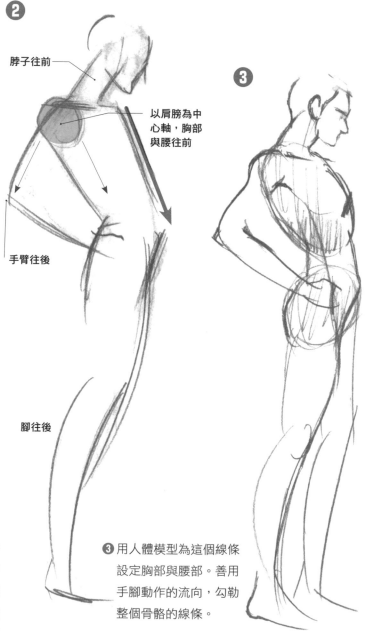

脖子往前

以肩膀為中心軸，胸部與腰往前

手臂往後

腳往後

3

❶ 從上圖穩定的身體中，**找出些許的傾斜**。細心整理可以發現脖子往前傾、胸口往前挺、腰往前突出，而手臂往後拉，腳也往後站。可以看出整個身體呈現一個**平緩的S形曲線**。

❸ 用人體模型為這個線條設定胸部與腰部。善用手腳動作的流向，勾勒整個骨骼的線條。

④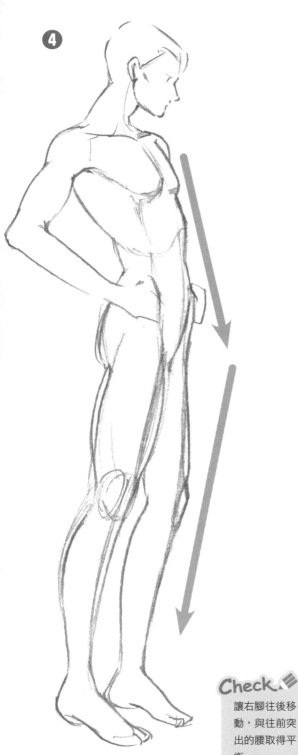

⑤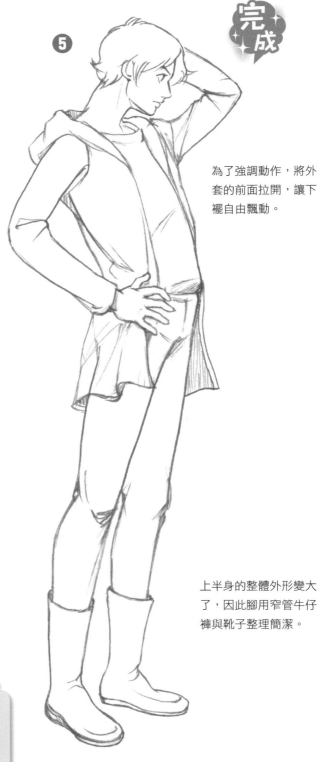

完成

為了強調動作，將外套的前面拉開，讓下襬自由飄動。

上半身的整體外形變大了，因此腳用窄管牛仔褲與靴子整理簡潔。

Check

讓右腳往後移動，與往前突出的腰取得平衡。

④ 一邊加上肌肉，一邊保持身體重心的平衡。

⑤ 為了緩和身體各項物件過於集中到後方的情況，我改變左手的姿勢。在作畫時需要像這樣**一邊考量整體平衡，一邊完成作畫**。

為了讓圖「變得更好」，刻意使用「變形手法」。

擷取動作的瞬間①

範例❸ 是「正在撥頭髮的姿勢」，不過動作感覺只做了一半，反而給人動作不清不楚的印象。其實這裡應該強調的是手臂動作，因此要把人物改成**彷彿能看見撥動頭髮一瞬間的姿勢**。

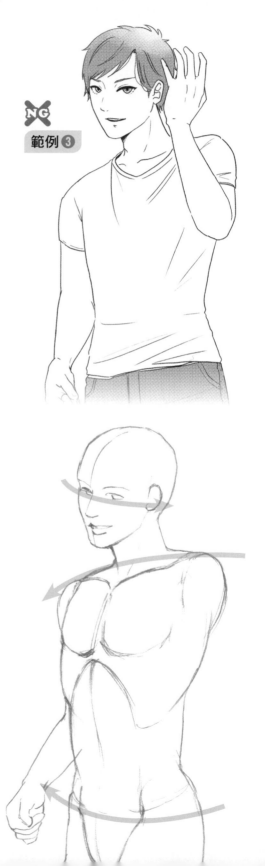

NG
範例❸

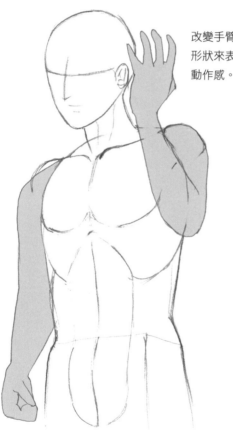

改變手臂的形狀來表現動作感。

一開始先塑造整體的躍動感，改為稍微斜向的視角，使畫面具有深度。

脖子要確實歪向一邊。在這個視角下右臂會被身體遮住。

第5章 不看物體也能畫的知識，在觀看物體時才會發揮最大力量！

在這個「撥頭髮」的動作中，手臂會從正面往後面移動。手肘會來到身體最前方，並出現**仰視的透視**。

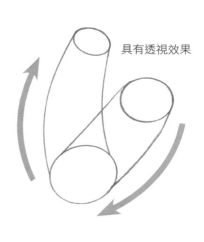

具有透視效果

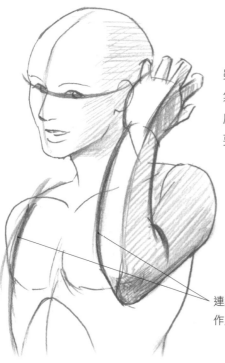

雖然手腕很細，但因為肌肉集中在手肘周圍，具有厚度，所以手肘會變粗。我們**要讓這個流動產生變形**。

連續的曲線能產生動作感。

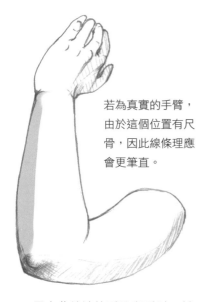

修正完成

若為真實的手臂，由於這個位置有尺骨，因此線條理應會更筆直。

用大曲線連接手腕與手肘，並表現手的動作。雖然手肘實際上不像右圖這麼圓潤，但這裡採用了**變形的手法**。

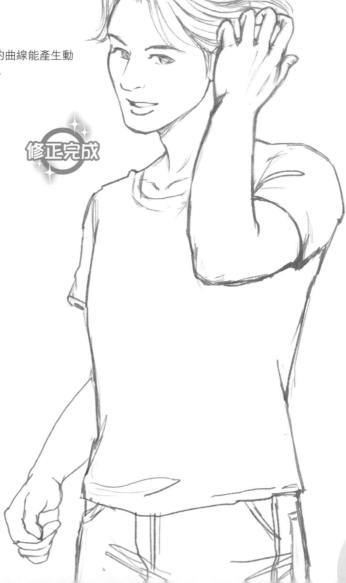

擷取動作的瞬間②

❖ 檢查奔跑少女的背影

雖然範例中的少女「**正在追逐前面的人**」，但幾乎沒有正在動作的感覺。問題點有2個。

《❶沒有表現出跑步的動作》

跑步時，左右相反側的手腳會交互往前伸，並因為手臂擺動讓身體產生扭轉的運動。

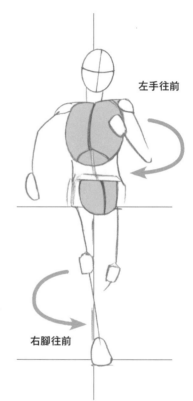

左手往前

右腳往前

正中線的扭轉

由於身體扭轉，所以上半身與下半身的方向不同。

《❷沒有考慮到透視》

這個人物有著來自2個方向的透視。用俯視看著（**上下的透視**）人物遠去的背影（**前後的透視**）這個設定並沒有受到活用。

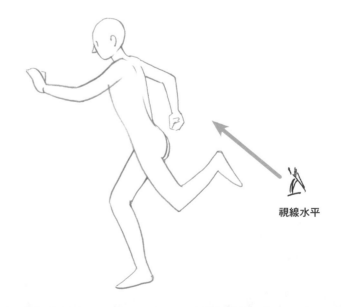

視線水平

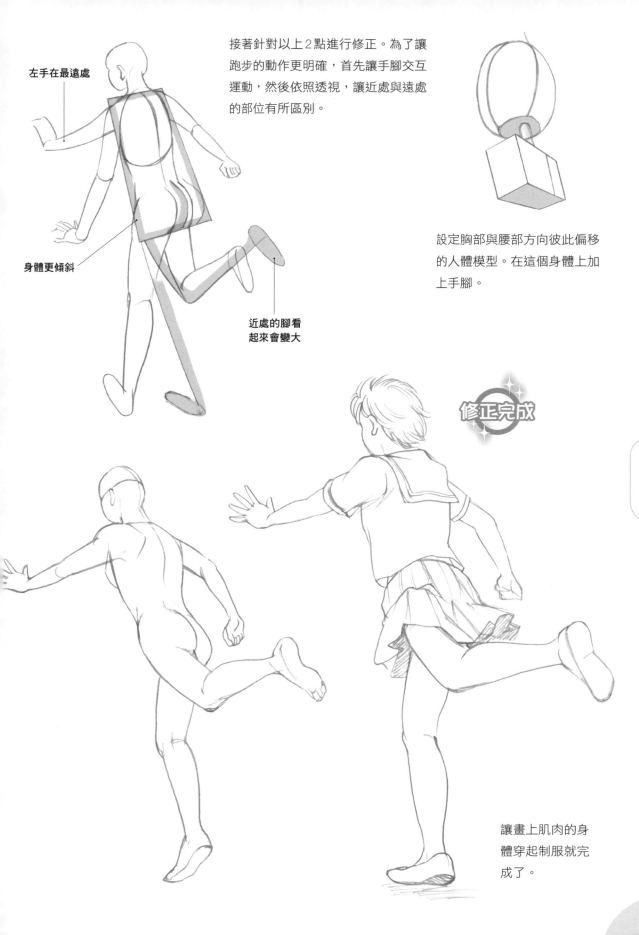

左手在最遠處

身體更傾斜

近處的腳看
起來會變大

接著針對以上2點進行修正。為了讓
跑步的動作更明確,首先讓手腳交互
運動,然後依照透視,讓近處與遠處
的部位有所區別。

設定胸部與腰部方向彼此偏移
的人體模型。在這個身體上加
上手腳。

修正完成

讓畫上肌肉的身
體穿起制服就完
成了。

不看物體也能畫的知識,在觀看物體時才會發揮最大力量!

不看物體也能畫的知識，在變形時也派得上用場！

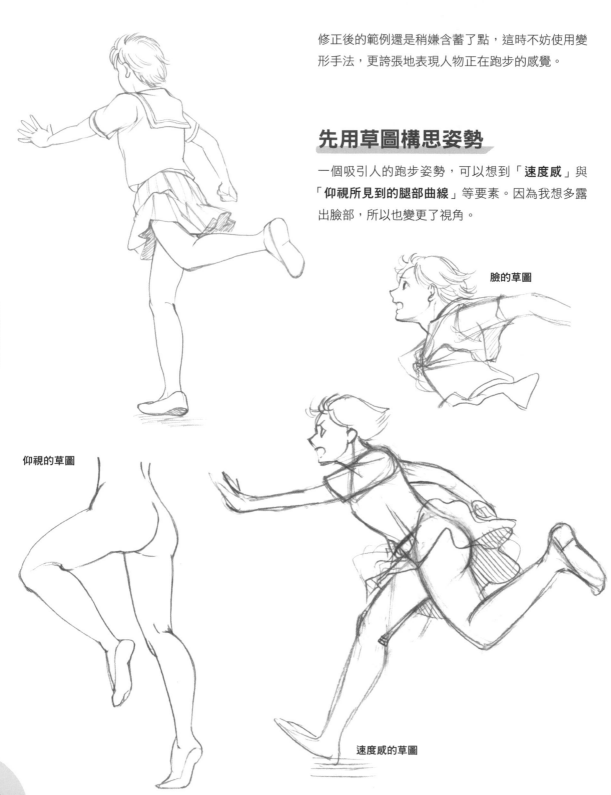

修正後的範例還是稍嫌含蓄了點，這時不妨使用變形手法，更誇張地表現人物正在跑步的感覺。

先用草圖構思姿勢

一個吸引人的跑步姿勢，可以想到「**速度感**」與「**仰視所見到的腿部曲線**」等要素。因為我想多露出臉部，所以也變更了視角。

臉的草圖

仰視的草圖

速度感的草圖

堆疊人體模型的各個部位

以像是堆疊積木的感覺，在強調美腿曲線的下半身上，再疊一塊
速度感十足的上半身。

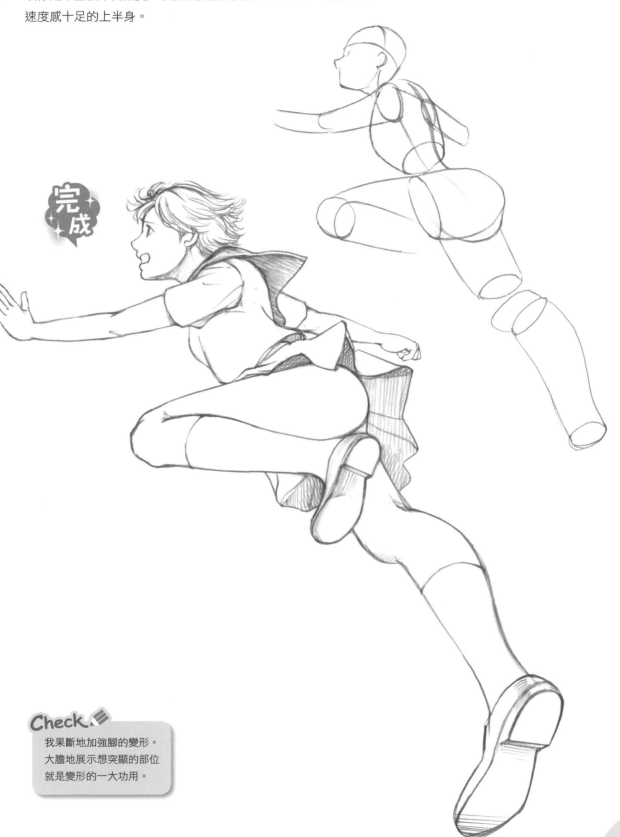

完成

Check!
我果斷地加強腳的變形。
大膽地展示想突顯的部位
就是變形的一大功用。

第5章

不看物體也能畫的知識，在觀看物體時才會發揮最大力量！

173

04 描繪各式各樣的姿勢

以下範例描繪的是鞠躬姿勢的正面，不過臉部與身體的連結，或是肩膀的隆起都非常不自然。

俯視與仰視都用積木來思考

如果想輕鬆畫仰視或俯視等具有透視效果的人物，可以採用將身體分解成積木，再堆疊起來的方法。積木的重疊面積愈大，遠近感就愈強烈。

《俯視》

《仰視》

下面 範例❺ 畫的是「鞠躬的少女」的正面。首先注意到的問題點是背部不自然的隆起，接著彷彿從上方往下看少女的感覺也令人在意。

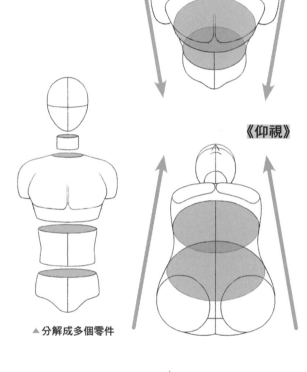

▲ 分解成多個零件

NG

範例❺

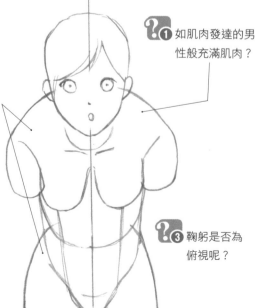

❶ 如肌肉發達的男性般充滿肌肉？

❷ 相較於肩膀，腰部看起來很小。

❸ 鞠躬是否為俯視呢？

從側面觀察鞠躬

鞠躬的姿勢無法靠單純的俯視描繪。從正面看時，俯視只到腰部，腰部以下是一般視角。範例正是因為此處曖昧不清，才出現臀部變小、有如俯視的透視效果。

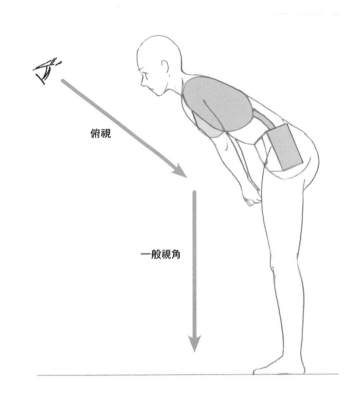

俯視

一般視角

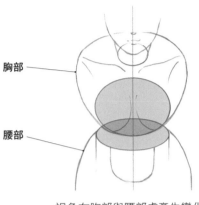

胸部

腰部

視角在胸部與腰部處產生變化

往前彎腰時胸部會垂下，比手臂更往前突出。衣襬的曲線等要素可以幫助我們表現身體狀態。

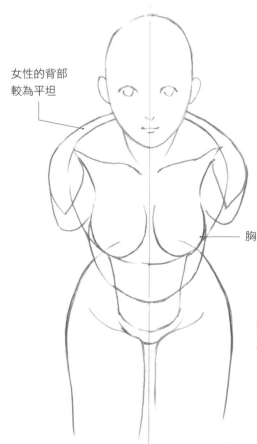

女性的背部較為平坦

胸部往前突出

透過衣服表現身體狀態

修正完成

不看物體也能畫的知識，在觀看物體時才會發揮最大力量！

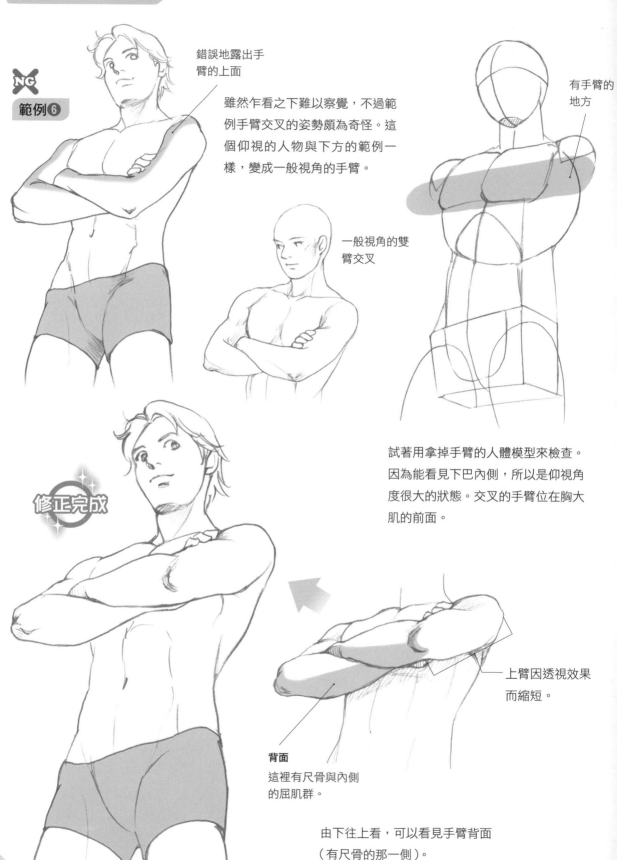

雙臂交叉＋仰視

NG

範例❻

錯誤地露出手
臂的上面

雖然乍看之下難以察覺，不過範
例手臂交叉的姿勢頗為奇怪。這
個仰視的人物與下方的範例一
樣，變成一般視角的手臂。

有手臂的
地方

一般視角的雙
臂交叉

試著用拿掉手臂的人體模型來檢查。
因為能看見下巴內側，所以是仰視角
度很大的狀態。交叉的手臂位在胸大
肌的前面。

修正完成

上臂因透視效果
而縮短。

背面
這裡有尺骨與內側
的屈肌群。

由下往上看，可以看見手臂背面
（有尺骨的那一側）。

不看物體也能畫的知識，在觀看物體時才會發揮最大力量！

扭腰姿勢

試著畫出扭轉身體的姿勢吧。

關鍵 46 用正中線描繪扭腰的姿勢

❖ 什麼是正中線

雖然前面已經出現過許多次，不過這邊再做一次說明。正中線指的是「左右對稱動物的身上，從頭部通過前面與背面中央的線」。如人體模型一節所介紹，這是描繪人物時非常重要的基準線。

《確認扭腰姿勢的正中線》

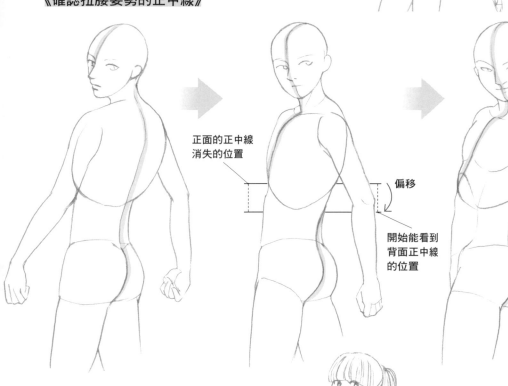

正面的正中線
消失的位置

偏移

開始能看到
背面正中線
的位置

從各種回頭的姿勢來看變化吧。當扭腰的角度變大時，就能看見正面與背面兩邊的正中線。正中線會與輪廓重疊，消失在相反側，而消失的高度會在正面與背面間產生一小段偏移。

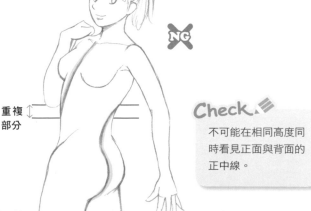

重複
部分

Check
不可能在相同高度同時看見正面與背面的正中線。

不看物體也能畫的知識，在觀看物體時才會發揮最大力量！

177

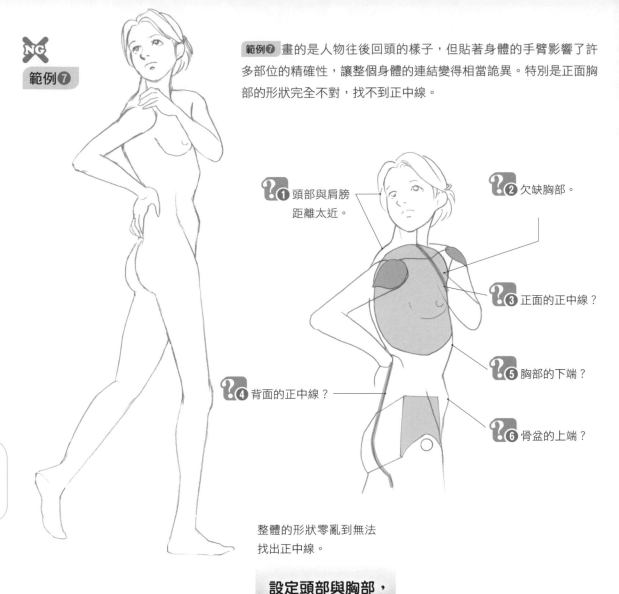

範例❼畫的是人物往後回頭的樣子，但貼著身體的手臂影響了許多部位的精確性，讓整個身體的連結變得相當詭異。特別是正面胸部的形狀完全不對，找不到正中線。

❓❶頭部與肩膀距離太近。

❓❷欠缺胸部。

❓❸正面的正中線？

❓❹背面的正中線？

❓❺胸部的下端？

❓❻骨盆的上端？

整體的形狀零亂到無法找出正中線。

設定頭部與胸部，重新建構上半身。

《❶修正胸部形狀》

拿掉遮擋身體的手臂，畫上乳房，並從兩邊乳房的位置開始將胸部的形狀畫成蛋形。

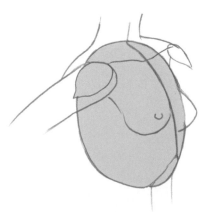

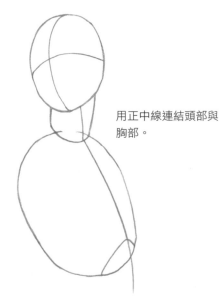

用正中線連結頭部與胸部。

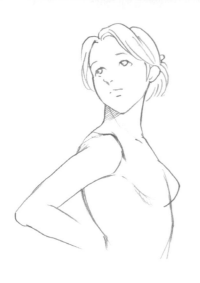

依範例中頭部與肩膀的位置關
係，會知道這是正側面的視
角，看不到左肩。

將肩膀位置調整到可以看
見兩邊肩膀，並畫上鎖
骨。

《❷連結下半身》

從胸部下端筆直往下的地方，有骨盆
上端以及**大腿根部**。

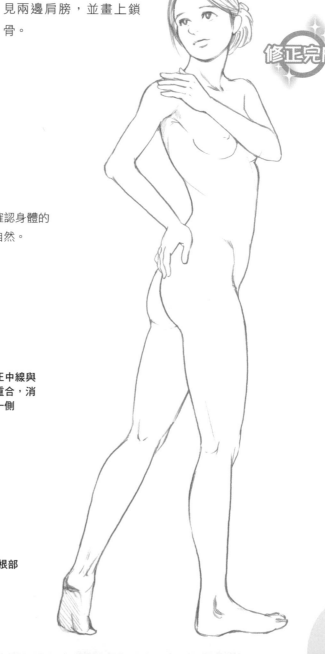

修正完成

利用正中線確認身體的
扭轉是否不自然。

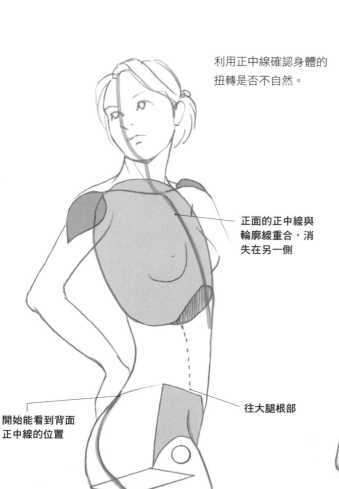

正面的正中線與
輪廓線重合，消
失在另一側

開始能看到背面
正中線的位置

往大腿根部

躺下姿勢

躺下的姿勢中最重要的就是**身體
與地面的接地面積**。如單純的仰
躺般接地面積愈大的，**姿勢就愈
穩定**。但是這種姿勢給人一種僵
硬、不自然的感覺。

那麼自然的側躺睡姿又是如何
呢？

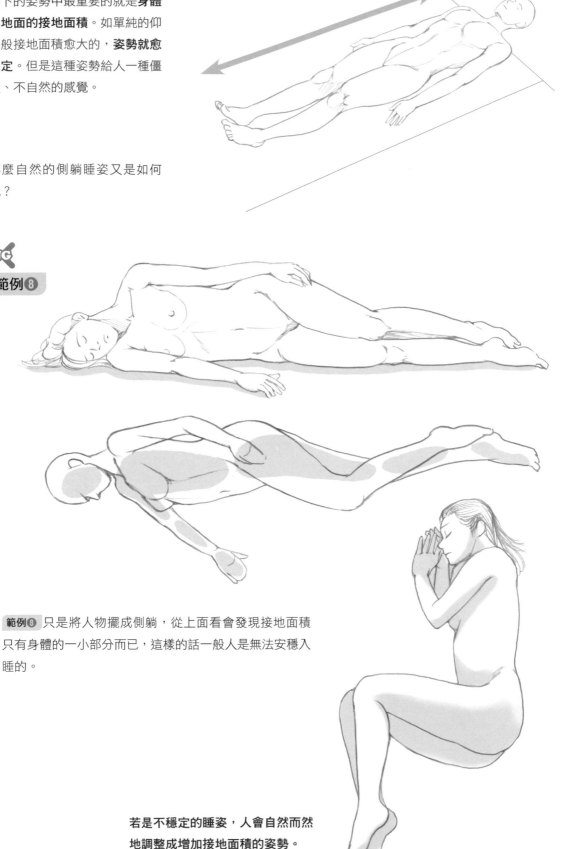

範例⑧ 只是將人物擺成側躺，從上面看會發現接地面積
只有身體的一小部分而已，這樣的話一般人是無法安穩入
睡的。

若是不穩定的睡姿，人會自然而然
地調整成增加接地面積的姿勢。

第5章

不看物體也能畫的知識，在觀看物體時才會發揮最大力量！

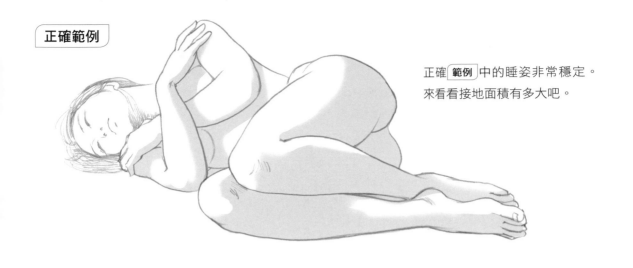

正確 範例 中的睡姿非常穩定。
來看看接地面積有多大吧。

下半身

彎曲雙腳，增加臀部
到大腿的面積。

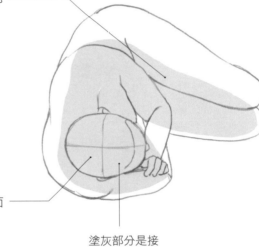

上半身

蜷縮身體，增加側面
的面積。

塗灰部分是接
地面積。

第
5
章

不看物體也能畫的知識，在觀看物體時才會發揮最大力量！

修正完成

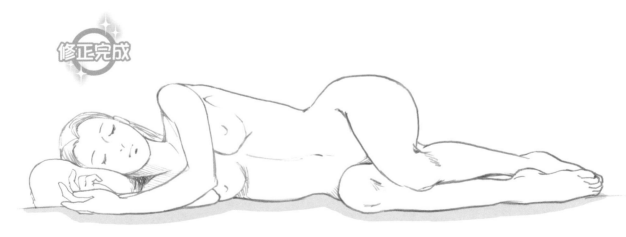

根據以上要點，變更 範例❽ 的姿勢。只要在頭部下方墊上枕頭，
就會是自然的睡姿了。

除了接地面積外,必須小心的還有腰部狀態。
腰部在躺下後,必然會是與地面平行接地的部
分。即使是抬起上半身的半躺姿勢,腰也一定
會貼在地板上。

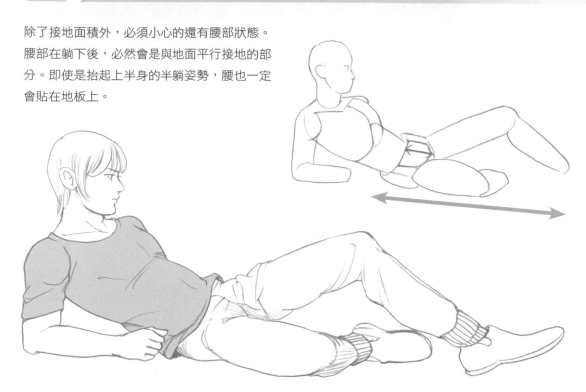

範例⑨ 是女孩子常見的可
愛姿勢,但是範例中的腹部
沒有厚度,看起來相當薄,
令人感覺不太協調。

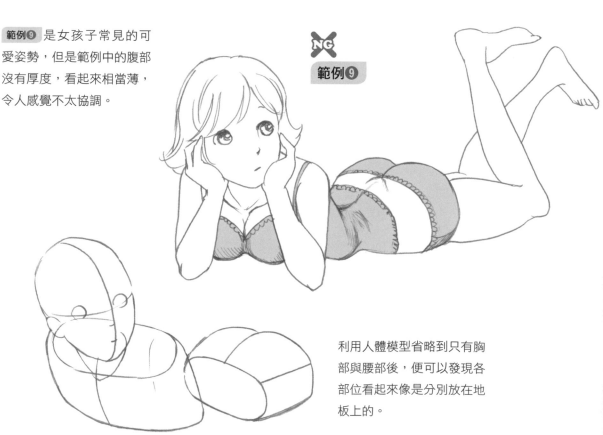

利用人體模型省略到只有胸
部與腰部後,便可以發現各
部位看起來像是分別放在地
板上的。

第
5
章

不看物體也能畫的知識,在觀看物體時才會發揮最大力量!

撐起手肘後令人意外地,從地面到肩膀會有一定的高度,因此如不是相當豐滿的巨乳,一般女性的乳房不會碰到地面。會與地面接觸的,只有胸廓的邊緣部分而已。

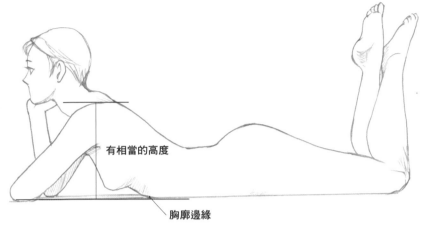

有相當的高度

胸廓邊緣

《尋求接地部分》

這是俯視狀態下的人體模型,可以看到從腰部到胸部連成一直線,其中心軸與地面平行。

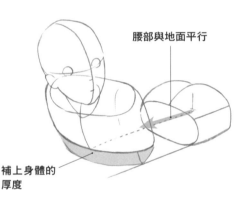

腰部與地面平行

補上身體的厚度

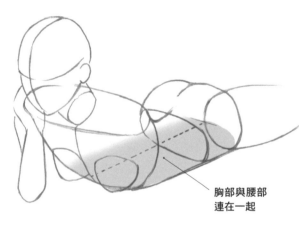

胸部與腰部連在一起

不協調感的原因是胸部在乳房處就被截斷,使胸部的量感不足,造成整體的連結不夠自然。

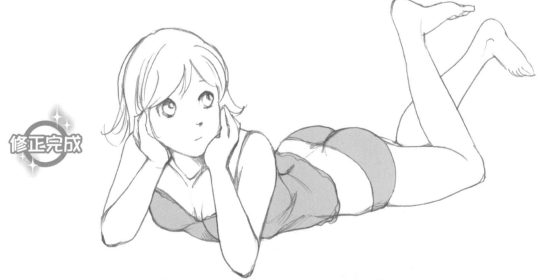

修正完成

第 5 章

不看物體也能畫的知識,在觀看物體時才會發揮最大力量!

183

關鍵 **49** 細心留意各部位的細節

上臂～前臂～手掌的連結是很容易不小心畫錯的部位。從骨骼開始掌握手臂構造吧。

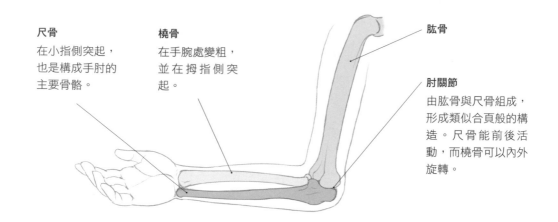

尺骨
在小指側突起，也是構成手肘的主要骨骼。

橈骨
在手腕處變粗，並在拇指側突起。

肱骨

肘關節
由肱骨與尺骨組成，形成類似合頁般的構造。尺骨能前後活動，而橈骨可以內外旋轉。

下方 範例⑩ 的手掌方向明顯有誤。
如果自然地連在一起，手掌心應該會朝向這邊。

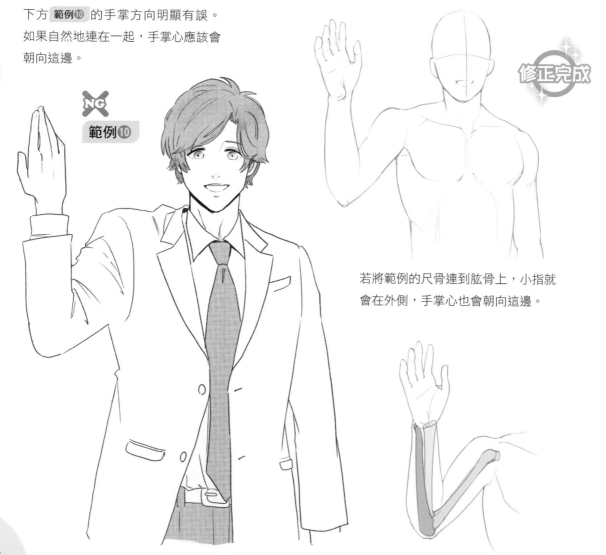

若將範例的尺骨連到肱骨上，小指就會在外側，手掌心也會朝向這邊。

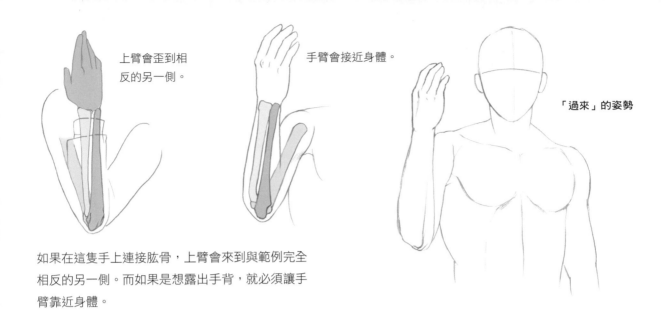

上臂會歪到相反的另一側。

手臂會接近身體。

「過來」的姿勢

如果在這隻手上連接肱骨，上臂會來到與範例完全相反的另一側。而如果是想露出手背，就必須讓手臂靠近身體。

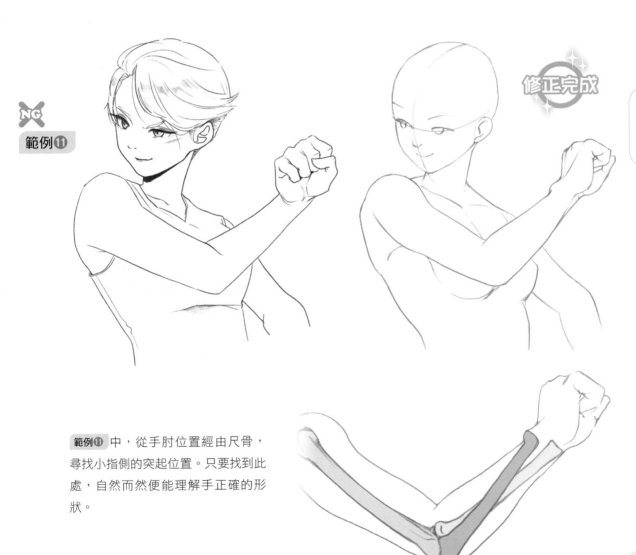

NG
範例⓫

修正完成

範例⓫ 中，從手肘位置經由尺骨，尋找小指側的突起位置。只要找到此處，自然而然便能理解手正確的形狀。

雖然範例充滿躍動感，相當引人注目，但仔細看可以發現幾個明顯不自然的地方。

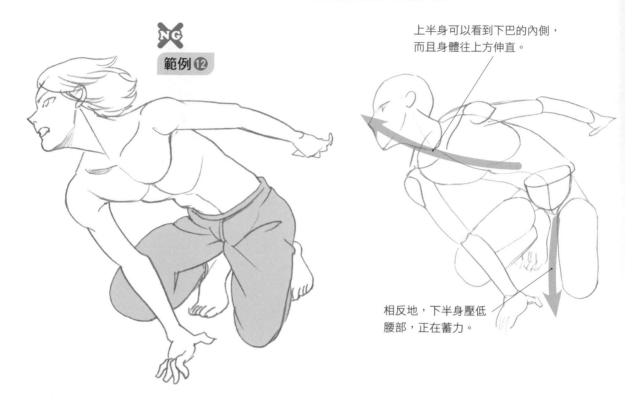

範例⑫

上半身可以看到下巴的內側，
而且身體往上方伸直。

相反地，下半身壓低
腰部，正在蓄力。

上半身與下半身有時會往不同方向運動，如 範例⑫ 般扭轉身體，朝前方（下半身）與後方（上半身）運動的情況。但是，身體不會朝上下方向各自做出不同的動作。

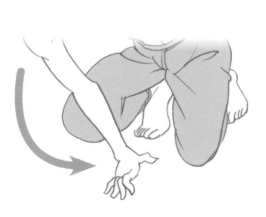

下半身為準備跳躍而蹲低，
正在蓄力。

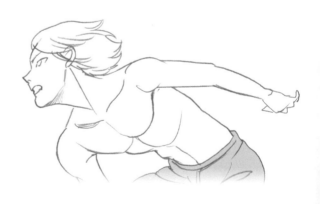

上半身釋放力量，正準備要
蹬起來。

範例⑫ **想用一副身體同時表現2種不同的動作。必須選擇其中一方，姿勢看
起來才會更有力，也更容易理解。**

試著從範例區分出「蓄力動作」與「跳躍動作」
2個姿勢。

《蓄力動作》

手撐在地上蓄力，同時正在估量左側
的跳躍方向。

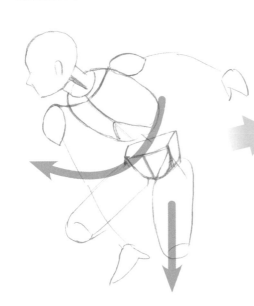

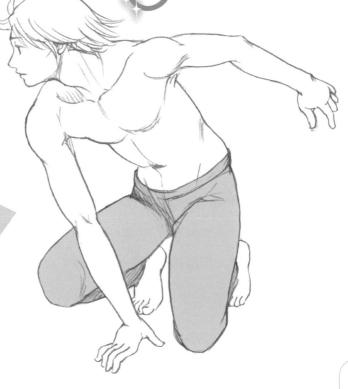

修正完成

《跳躍動作》

活用仰視的頭部增加動作張力。
這是想藉由爆發力往上跳出去的
瞬間。

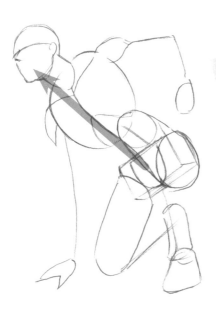

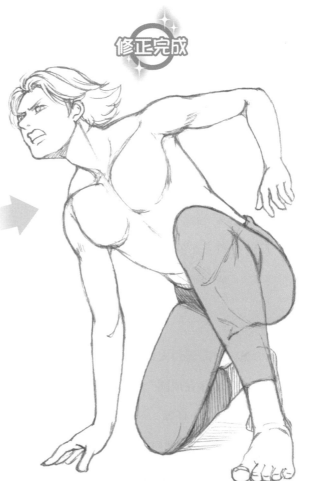

修正完成

不看物體也能畫的知識，在觀看物體時才會發揮最大力量！

❖ 主要參考文獻

Born Digital社
『アナトミーとフォース』 マイケル・マテジ 著
『ネイサン・フォークスが教えるチャコールで描くポートレート』 ネイサン・フォークス 著
『スカルプターのための美術解剖学』 アルディス・ザリンス、サンディス・コンドラッツ 著

MAAR社
『アーティストのための美術解剖学』 ヴァレリー・L・ウインスロゥ 著/宮永美知代 譯、監修
『やさしい人物画』 A・ルーミス 著/木村孝一 譯
『やさしい顔と手の描き方』 A・ルーミス 著
『新ポーズカタログ男性の基本ポーズ編』
『新ポーズカタログ女性の基本ポーズ編』

視覺設計研究所
『ヌード・ポーズ・コレクション』

Graphic社
『モルフォ人体デッサン ミニシリーズ 箱と円筒で描く』 ミシェル・ローリセラ 著/布施英利 監修/ダコスタ吉村花子 譯

『モルフォ人体デッサン ミニシリーズ 骨から描く』 ミシェル・ローリセラ 著/布施英利 監修/ダコスタ吉村花子 譯

『躍動感のあるヌードポーズ』 腰越恒夫 監修

嶋田出版
『人体のデッサン技法』 ジャック・ハム 著

Hobby JAPAN
『人物を描く基本 使える美術解剖図』 三澤寛志 著/角丸つぶら 編輯

誠文堂新光社
『人体解剖図から学ぶ人物ポーズの描き方』 岩崎こたろう 著

與其他多數

承蒙諸位先進賜教與指導，於此致上最深的謝意。

構成、本文插圖

長沢都呂

官方網頁
http://www.u-publishing.com/

作者照片

封面插圖

三原しらゆき

Twitter
@kntm_sryk

杉谷エコ

Twitter
@sge51

官方網頁
https://sugiecho.tumblr.com/

岡谷

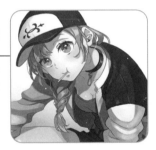

Twitter
@ okaya_mrh

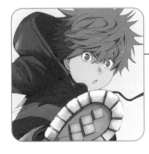

藤沢涼生

Twitter
@riofabrique

官方網頁
http://www.riofabrique.com

天神うめまる

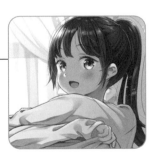

Twitter
@umemaru01

官方網頁
http://purichike.sakura.ne.jp/

插圖提供

岩崎こたろう

Illustrator

著者	ながさわとろ（ユニバーサル・パブリシング）
編輯・封面・本文設計	ユニバーサル・パブリシング
封面插畫	三原しらゆき

MOTIF WO MINAKUTEMO KAKERU JINBUTSO DESSIN 50 NO POINT
Copyright © 2021, Universal Publishing.
All rights reserved.
First original Japanese edition published
by Seibundo Shinkosha Publishing Co., Ltd. Japan.
Chinese (in traditional character only) translation rights arranged
with Seibundo Shinkosha Publishing Co., Ltd. Japan.
through CREEK & RIVER Co., Ltd.

50個人物素描關鍵點

出　　　版／楓書坊文化出版社
地　　　址／新北市板橋區信義路163巷3號10樓
郵 政 劃 撥／19907596 楓書坊文化出版社
網　　　址／www.maplebook.com.tw
電　　　話／02-2957-6096
傳　　　真／02-2957-6435
著　　　者／長沢都呂
翻　　　譯／林農凱
責 任 編 輯／王綺
內 文 排 版／謝政龍
校　　　對／邱怡嘉
港 澳 經 銷／泛華發行代理有限公司
定　　　價／420元
出 版 日 期／2022年5月

國家圖書館出版品預行編目資料

50個人物素描關鍵點 / 長沢都呂作；林
農凱翻譯. -- 初版. -- 新北市：楓書坊文化
出版社, 2022.05　　面；　公分

ISBN 978-986-377-754-0（平裝）

1. 插畫 2. 人物畫 3. 繪畫技法

947.45　　　　　　　　110021837

嚴禁複製。本書刊載的所有內容（包括內文、圖片、設計、表格等），
僅限於個人範圍內使用，未經著作者同意，禁止任何私自使用與商業使用等行為。